台灣
珍藏

聽！台灣廟宇說故事

郭喜斌◎著

貓頭鷹

■推薦序

聽，廟宇也會說故事

康鍩錫

　　走進探尋古建築的領域，匆匆已過二十多個年頭，回首來時路，伴隨著的只見寂寞孤獨和無助。對前人所營造的居所，何以建此位置、格局？用此造形、建材？裝修此種裝飾？原因何在？均隱藏著猜不透的謎團，有朝一日弄清楚了，心中的歡暢與興奮之情真非筆墨所能形容，就仿如已直接和古人對上話，多令人開心啊！尤其是當有機會與同好分享時，更是雀躍不已。

　　今欣見喜斌兄將出版《聽！台灣廟宇說故事》一書，甚是高興！這塊領域所欠缺的資料終於由他來補齊了。據我的經驗，要解讀「裝飾題材」很不容易，作者需得熟讀古今中外的書籍不可，歷史典故、劇情的轉折來龍去脈，巨細靡遺都需弄懂，才能引經據點論證無誤。

　　裝飾的題材俗稱「齣頭」，就像一齣被定格的戲劇，世人無有不愛看戲的。古建築中的「齣頭」舉目皆是：石雕、木雕、泥塑、剪黏、交趾陶……等無處不有，誠如李乾朗老師所說：「古蹟會講故事，內容即是當地的歷史文化……」

　　與喜斌相識約於四年多前，當時他正埋首替麥寮拱範宮出一本建築與裝飾藝術的專書。他鍥而不捨孜孜矻矻的找資料，穿街走巷請教前輩、長老，更深入地親做田野調查，我備受感動，覺得他是位深情專意認真的新秀。為要出版一本好書，「上窮碧落下黃泉」，拍照、找資料，歸類整理，少說也得花五年十年以上的功夫才能有成。今其能集結出版，願與大家分享，我心喜之餘，大力推薦此本好書，讀者可作為參考書或看圖說故事，和親朋好友分享，一定大有收穫。

康鍩錫　投入台灣古建築田野調查近三十年，曾任李乾朗古建築研究室研究助理、台北市古風史蹟協會理事長、社區大學講師。並將多年研究心得寫成專書《台灣古建築裝飾圖鑑》、《大龍峒保安宮建築裝飾》、《新竹都城隍廟建築藝術與歷史》《台灣古厝圖鑑》、《台灣廟宇圖鑑》等書。

廟宇雕飾與彩繪是一本故事書

<div style="text-align:right">劉銓芝</div>

　　認識臺灣的古廟建築，除了可以由空間組成、構造、材料與形式入手，欣賞合院佈局、內外相扣的空間層次，以及大木結構的輝宏壯麗之外，寺廟建築內外的豐富雕飾與彩繪，更是極為重要的考察對象。當我們一踏進一座寺廟的山門，抬頭望見大木結構上富麗的色彩圖像與精緻細膩的雕飾，即已開始一次宗教工藝藝術的饗宴，沿著參拜路線逐次進入拜殿、正殿、後殿與兩廂，更可發現這些精湛的工藝表現，配合著殿堂空間的主從關係，以及營建構件的巧妙搭接，逐一呈現在參訪者的眼前，甚至隨著空間的佈局而產生高潮迭起的戲劇性效果。

　　不論是東西方，自有建築的發展以來，建築與裝飾即有著緊密的連結，整個古典建築史也可視為一部古典建築的裝飾史。古代匠師竭盡所能地將其創造力發揮在雕飾與彩繪之上，造就出建築最表層的裝飾構件，大多數人也許無法完全瞭解古典大木結構的力學鬥合原理、屋頂構造的精要之處，或是疊石疊磚考究原則，但是卻可以很快地感受到盤龍石柱、花鳥彩畫或是仙靈人物雕刻的美學效應，因此，這些位在建築最表層的雕飾與彩繪作品，往往也是最能感應常民美學的重要部分。

　　中國古代有關建築的描寫往往側重於這些精緻工藝的部分，漢代張衡的《西京賦》中，以「雕楹玉磶，繡栭雲楣」、「采飾纖縟。裛以藻繡，文以朱綠」等文字描寫建築的形象，說明殿堂建築的棟梁（楹）、礎石（磶）、枓栱（栭）與楣梁（楣），精細雕琢與華麗彩畫的景象；西晉的左思《吳都賦》中，亦以優美的詞藻刻畫出當時的殿堂建築，所謂「雕欒鏤楶，青瑣丹楹。圖以雲氣，畫以仙靈」，正是說明大木屋架中，櫨栱（欒）、枓（楶）的雕刻、窗格的青色連瑣紋飾（青瑣）與朱紅的棟梁（丹楹），以及建築構件表面繪以雲霧暈染與仙靈題材的優美場景。

　　類似的裝飾概念也可見於西方的建築歷史之中，雕刻與彩繪隨伴著西方建築的發展而興盛，古希臘、羅馬的建築通常是佈滿彩繪壁畫與雕刻的空間，建築裝飾歷經歌德、文藝復興的建築發展，於巴洛克、洛可可時期到達顛峰。教堂建築此一重要的建築類型，更是裝飾盛行的場域，宗教裝飾表現在教堂裡外的石雕、柱式雕刻、彩繪玻璃、壁畫、泥塑與木雕設施之上，然而不同於東方的發展，西方教堂建築中雕飾、壁畫的題材，往往限制於一神論的神學觀點，以聖經典故、聖者、天使

為宗，發展出不同於東方的營建工藝內涵與表現形式。

　　台灣傳統寺廟建築的雕飾與彩繪發展，源自於漢人體系的古老營建與工藝文化，但卻有著更為輝煌的表現。在長時間的發展歷程之中，南方的匠師自成一格，發展出不同於北方宮廷美學的精湛工藝表現，而台灣的寺廟藝術更進一步，發展出更為多元、更具常民性格的表現形式。

　　中國早期對於大木結構的裝飾，應以「彩畫」為主，雕飾為輔，主要起因應是源自以油彩做為保護木結構的實用目的，中國宋代的官方建築著作《營造法式》一書，全書分為三十四卷，卷第十四以專章說明「彩畫作制度」，清楚說明木結構梁、棟、枓、栱之屬的彩畫作法，而卷第十二則說明「雕作」、「旋作」、「鋸作」、「竹作」等制度，顯見當時對於木結構表面彩畫的重視。《營造法式》的作者將作監少監李誡，於卷第二〈總釋下〉，「彩畫」項下說明「今以施之於縑素之類者為之畫；布彩於梁棟枓栱或素象什物之類者，俗謂之裝鑾；以粉朱丹三色為屋宇門窗之飾者，謂之刷染。」說明以油彩（調和桐油）為料，但分別施於不同的介質或營建部位，而有不同的稱呼，運用在畫布上則為一般所理解的「畫」，運用在大木結構上的油彩畫作，稱之為「裝鑾」，如運用在屋宇門窗的單彩保護則稱之為「刷染」。

　　當時正統的官式彩畫，在題材上並無太多創作的自由與彈性，依照《營造法式》的說明，彩畫題材的規範主要可分為華文類（即花飾、花紋類，共分九品）、瑣文類（即連續圖案類，共分六品）等兩大主要裝飾題材，華文類中可并用行龍、飛仙（共分二品）、飛禽（共分三品，可搭配騎跨飛禽的人物共五品）、走獸（共四品，可搭配騎跨、牽拽走獸的人物共三品）等題材，再以雲文類（共二品）補空，題材形式上係以吉祥圖文做為基調。在「雕混作」（立體圓雕）的做法亦有所規範，《營造法式》卷第十二〈雕作制度〉中，定有八種題材的類別：「一曰神仙，真人、女真、金童、玉女之類同；二曰飛仙，嬪伽、共命鳥之類同；三曰化生，以上并手執樂器或芝草、花果、瓶盤、器物之屬；四曰拂菻（註—古時中國對羅馬人的稱呼），蕃王、夷人之類同，手內牽拽走獸，或執旌旗、矛、戟之屬；五曰鳳凰（註—原文為皇），孔雀、仙鶴、鸚鵡、山鷓、練鵲、錦雞、鴛鴦、鵝、鴨、鳧、雁之類同；六曰師子，狻猊、麒麟、天馬、海馬、羬羊、仙鹿、熊象之類同；……七曰角神，寶藏神之類同；……八曰纏柱龍，盤龍、坐龍、牙魚之類同。」當時的彩畫、雕飾題材的規範甚為明確，裝飾之外，並無太多匠師自設主題的彈性。

　　而明清官式建築的彩畫發展仍然延續宋代規範的精神，著名的「和璽彩畫」與「旋子彩畫」即是當時宮廷建築彩畫的最高標準。然而在宮廷之外的府第、民居、

寺院建築，在無法使用宮廷建築彩畫題材的情況下，反而讓匠師得到自由發揮與選擇題材的機會，中國江南蘇杭一帶民間所興起的「蘇式彩畫」，形成一股不同於宮廷彩畫的題材風格，大木額枋的枋心中可搭配各種不同題材的畫面，例如山水、人物、走獸、飛禽、蟲魚、翎毛、花卉等，雖仍有固定格式的規矩，但選擇題材的自由度大為提高，民間畫師的創作亦產生了風格上的變化。

台灣的寺廟建築的彩繪畫作，延續了中國南方自由選材的發展，在既定的格式之下，創作上增加了更多本於宗教典故、歷史典故與民間傳說的題材，以及祈福發願的吉祥圖文。此外，平面的彩繪場景進一步轉化成更多的立體雕飾手法，交趾、剪黏、泥塑、石雕與木雕，各類材質交替出現在屋脊、壁面與大木結構之上，表現形式較之過去的發展更為多元與豐富，相較於中國各地的寺廟建築而言，臺灣的各類匠師顯然更具有發揮的空間。

值得注意的是，這些雕飾與彩繪作品，並非旨在表達深奧的宗教神學主題，而更是基於宗教精神，傳遞正向價值觀點與倫理教化意涵的社會通俗教材，它往往引用傳統社會傳頌經年的民間教化故事做為題材，以生動的方式加以詮釋，轉化成一幕一幕的立體書頁。在早期學校教育貧乏的年代，寺廟中雕飾與彩繪作品，就像一本攤開於空間中的書冊，讓人們在寺廟中隨性閱讀，進而產生潛移默化的啟發作用。時至今日，這類精彩作品的教化功能或許不再強烈，但其做為工藝藝術作品的價值則更為彰顯，一幅幅的作品既可個別欣賞，又可視為整體宗教空間中，具有連作性質的裝置藝術作品，細細品味各幅作品的意涵、佈局與組織，以及其所運用的技法與創作意趣，應是進香參拜之餘，相當引人入勝的文化饗宴。

本書作者郭喜斌，這一位十分用心的文史工作者，將研究台灣古寺廟多年的經驗與成果，匯集全台各地寺廟的雕刻與彩繪作品，用深入淺出的文字，將它還原成原本的民間傳說與故事，相信經由這本書的解說，再一邊欣賞著一幅幅的平面或立體的作品場景，真的可以聽到來自悠久歷史歲月的鮮活故事。

劉銓芝　曾就讀於國立成功大學建築系碩士班及德國達姆城科技大學（TU Darmstadt）建築系博士班，目前為國立雲林科技大學空間設計系講師。二〇〇五至二〇〇七年曾任雲林縣文化局局長，並於二〇〇五年起擔任文建會國定古蹟歷史建築聚落審議委員迄今。

■作者自序

戲文藉此出相，故事從此開始

坦白說我並不是一個玩古蹟的人，可是從踏進社會開始，就對廟宇非常著迷。曾有一段時間，只要看到寺廟就進去看看，燒香與否端看當下感覺。陰廟、陽廟，在我的眼裡都是廟。府、廟、寺、宮、觀都是一座座充滿藝術的殿堂，我不管裡邊供奉的是佛教菩薩或是道教的真人、大帝。

走進廟裡，向主神見過禮後，就發現一個個歷史和戲文人物藉著裝飾藝術跟我打招呼。看著看著，開始有個念頭往心口浮升，不知道有沒有這樣的學校或是機構，專門教人看這些「戲文」？記得在三峽祖師廟聽「林衡道老先生講故事」，他手裡一根竹竿，推開阻隔鶯鶯和張生的那扇門。木雕插角，很高的位置，老人家低沉的嗓音像「廟裡的說書者」。怎麼學才能像老先生一樣，當個廟裡的說書人？是我心靈深處探頭的聲音。

接下來幾年，攝影、散文的學習，以至古蹟培訓進而欣賞探尋，把我從雜亂無章的探索，歸納到研究的路上。那時就想，如果以戲曲人文掌故裝飾，當成古蹟研究調查的敲門磚，能否結出一顆人間佳果？

二〇〇五年新春，我在雲林麥寮拱範宮結識一群愛護鄉土的熱血青年。一夥人從一齣「關雲長單刀赴會」開始，展開為期一年的田野調查。林敏雄先生、吳萬丁先生、陳慶霈、郭宗諺、林和正、梁勝宗等人只要有空，就找耆老聊天、訪談。木作匠師有誰？交趾剪黏又是誰做的？彩繪還有哪些人參與？石雕匠師的後人據說就住在西螺！這些訊息，在每一通興奮的電話中傳來，一個又一個之前只在書上出現的人物，透過「封神榜」、「三國志」，「五虎平西」等等戲曲人物來向媽祖婆報到。交趾陶、剪黏師父陳天乞、姚自來；石雕匠師蔣九、蔣國振；木作匠師王錦木、王伙艾、陳應彬、陳己堂、陳專琳、黃龜理等等。最後出現的是台南春源畫室潘春源。如此盛大的陣容竟然出現在日治時期，二次世界大戰前夕的雲林西部，「風頭水尾」的麥寮。姚自來老先生在葉俊麟介紹之下接受採訪時說：「到今天還想不出當時那樣一個『庄腳所在』，怎麼有辦法找來那麼多大師父在一起為媽祖蓋廟？」讓人驚喜的是，面臨拆廟重建危機的拱範宮，竟然在一群被戲稱為「猴齊天」的我們努力下，變成一座「縣定古蹟」保留下來。

　　經過這件事情，更加堅定當時那個推想：透過一齣齣「戲文」的解讀，也可以推開那扇通往文化歷史的大門、凝聚鄉人的情感。

　　當然，這些工程有志同道合的朋友幫襯。如果沒有來自各地的文史工作團體讚聲，讓鄉人對媽祖廟產生信心；如果當時的文化主管機關並未理會一封又一封的陳情信，派人前往探訪了解；又假設主事者不願意從善如流，鄉人未予重視，恐怕這些只會是「一個人的某一段生命旅程」。

　　個人不揣淺陋，大膽將這年的摸索集結成冊，希望各界先進惠以方便，給在下賜教指正。這些戲文嚴格說來有範本（粉本），同好只要熟記角色特徵，就算是不同情節，不同作品，只要不是太離「譜」（畫譜），應該都容易看懂戲文故事。舉例來說：關雲長臉部表情和他拿的大刀和所穿的衣服，都有他獨特風格。李哪吒「童子像」火尖槍，風火輪。只不過小說裡「李哪吒鬧東海」時，火尖槍和風火輪還沒有拿到手，但有些作品卻給他這兩件法寶。不過這些並不影響說書者的演出，充其量以時下流行電玩角色扮演，加以擴大發揮，還是可以逗得觀眾哈哈大笑。

說明

　　本書挑選最為大家熟悉的傳統故事，輔以精采及具代表性的裝飾藝術作品。書中搜集宮廟四十餘座，範圍包括台北縣市、台中、彰化、南投、雲林、嘉義、台南。有些廟宇根本不知道有這本書，但筆者希望有機會回到廟裡和鄉親同好坐在狀元椅上說故事。本書「人生大四喜」收集五則，章節名來自民間戲曲扮仙戲的唸白：「久旱逢甘霖，他鄉遇故知，洞房花燭夜，金榜題名時。」人生四大喜事在這幾篇故事裡已包含這四句吉祥話。「二十四孝」本書只收錄十二則，且版本不一。要在一座廟宇內見到齊全的二十四孝較不易，常見於「一次完成」的作品，像二十四孝柱或畫屏、隔扇門。有一些題材常見於陰宅法事布置之中民間不喜，如：哭墓、哭竹、丁蘭事親等等，特此說明。

　　有幾則故事，藉此機會介紹幾座比較特殊的寺廟：如已被鄉人傳言將拆的廟宇但又有某些特色足以補證歷史痕跡的；或有時代意義的特殊工法：如「三元及第」就是以清朝風格石雕作品見長的淡水福佑宮，因而列入這個篇章。

誌謝

　　利用這本書完成之際，讓我獻上最誠摯的謝意。感謝：台北市保安宮文史工作會團隊全體會員及我敬重的廖董事長，因為這裡是我學習的母土；國立台灣藝術大學古蹟修復系主任王慶臺教授、劉淑音老師，如果沒有兩位的幫忙，拱範宮可能不會被保留下來，這本書也不可能完成。李乾朗老師，他提供相當多的文獻著作並傳授求救方法；當時雲林縣文化局局長劉銓芝老師，若不是他費心「走闖」，不可能有一座「西濱明珠」縣定古蹟拱範宮留在麥寮。可惜個人當時只拿劉老師公家名片，而他前年已回學校教書，不然在這欣喜的一刻，應該親自向他道謝。還有，三重文史工作會洪老師及全體會員，興直堡文史工作會素月老師和各位老師。最後還要感謝：

　　　　攝影協助：梁勝宗攝影師，雷明聖先生。
　　　　典故諮詢顧問：劉淑音老師，高振宏老師。
　　　　典故諮詢匠師：交趾剪黏，陳世仁師父。彩繪，潘岳雄畫師。

目次

推薦序
聽，廟宇也會說故事 康鍩錫　2

導讀
廟宇雕飾與彩繪是一本故事書 劉銓芝　3

作者自序
戲文藉此出相，故事從此開始　6

封神演義

侯虎父子大戰蘇全忠　16

雲中子進木劍　17

文王燕山得子　18

太乙真人收石磯娘娘　19

姜子牙火燒琵琶精　20

文王吐子　21

聞太師陳十策　22

黃飛虎反五關　23

子牙下山遇申公豹　24

丙靈公黃天化收四大天王　25

聞太師伐西岐　26

廣成子大破金光陣　27

子牙西岐會公明　28

武王失陷紅沙陣　29

九曲黃河陣　30

鄧九公伐西岐　31

赤精子太極圖收殷洪　32

殷郊伐西岐　33

孔宣兵阻金雞嶺　34

哼哈二將顯神通　35

三教會破誅仙陣　36

楊任大破瘟瘟陣　38

萬仙陣三大士收獅象吼　40

楊戩哪吒收七怪　42

暴紂十罪　44

春秋

孔項問答　48

原璧歸趙　50

廉頗負荊請罪　51

伍子胥過昭關　52

魚腸劍　53

趙高指鹿為馬　54

掘地見母　55

老子過關紫氣東來　56

結草以報　57

楚漢相爭

劉邦斬白蛇起義　60

張良圯上受書　61

韓信跨下受辱　62

蕭何月下追韓信　64

三國爭霸

劉關張桃園三結義　66

破黃巾英雄初立功　68

虎牢關三英戰呂布　69

董太師大鬧鳳儀亭　70

典韋死戰活曹操　71

轅門射戟　72

關羽別曹　74

古城會斬蔡陽　75

擊鼓罵曹　76

小霸王孫策怒斬于吉　77

徐母罵曹　78

趙子龍單騎救主　80

張飛大鬧長坂橋　81

黃蓋獻苦肉計　82

華容道關羽捉放曹操　83

曹操青梅煮酒論英雄　84

取長沙　85

吳國太佛寺看新郎　86

劉備娶妻回荊州　87

黃鶴樓　88

銅雀台英雄奪錦　89

許褚裸衣戰馬超　90

張飛夜戰馬超　91

關羽單刀赴會　92

趙顏求壽　93

孔明安居平五路　94

鄧芝落油鼎　95

孔明假獅破真獅　96

姜伯約歸降孔明　97

空城計　98

隋唐演義

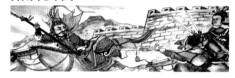

李元霸戰裴元慶　100

薛仁貴計取摩天嶺　101

蘆花河　102

唐明皇遊月宮　103

李白答番書　104

寒江關梨花戰楊潘　106

大宋傳奇

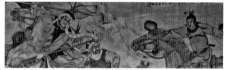

狄青對刀　108

狄青大戰八寶公主　109

泥馬渡康王　110

精忠報國　111

朱仙鎮八槌大戰陸文龍　112

轅門斬子　114

獅吼記　115

神怪故事

魏徵斬龍　118
孫悟空大鬧蟠桃園　119
大聖敗走南天門　120
八卦爐中逃大聖　121
唐三藏行經火燄山　122
孫悟空遇鐵扇公主　123
盜仙草　124
水漫金山寺　125

佛教故事

達摩傳法　128
白居易謁鳥巢禪師　129

文人逸事

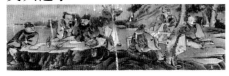

竹林七賢　132
夜遊赤壁　133
虎溪三笑　134
蘭亭修禊　135
司馬光破缸救友　136

民間戲曲

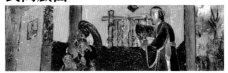

三娘教子　138
木蘭從軍　140
白兔記井邊會　142

四愛與四痴

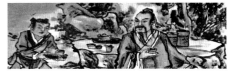

和靖詠梅　144
茂叔觀蓮　145
淵明愛菊　146
唐明皇夜訪牡丹花　147
羲之愛鵝　148
雲林洗桐　149
東坡玩硯　150
陸羽品茗　151

人生大四喜

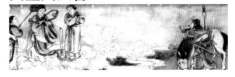

皇都市　154
三元及第　155
郭子儀大拜壽　156
富貴壽考　158

五子奪魁　159

四聘

堯聘舜　162
成湯聘伊尹　163
三顧茅廬　164
文王聘太公　166

四不足

石崇巨富苦無錢　168
彭祖八百祈壽年　169
嫦娥照鏡嫌貌醜　170
梁武為帝欲做仙　171

忠孝廉節

孔明夜進出師表　174
狄仁傑望雲思親　175
楊震卻金　176
蘇武牧羊　177

二十四孝

棄子扶侄　180
乳姑不怠　181
負米奉親　182
彩衣娛親　183
棄官尋母　184
鹿乳奉親　185
單衣順母　186
湧泉躍鯉　187
懷橘遺親　188
籠負母歸　189
上書救父　190
冒刃衛姑　192

附錄

廟宇結構和部位名稱　194
戲文裝飾藝術最常出現的部位　196
廟宇索引／參考書目　197
本書收錄廟宇之地址　198

如何使用本書

　　本書挑選我們最熟悉的故事，並以最具代表性和珍貴性的裝飾為主圖。像「封神榜」、「三國爭霸」等長篇故事，本書亦依情節發展排序。每一則故事上欄都會標出自哪座廟宇以及所在部位，若讀者有機會參觀此廟時，能更輕易找到該件作品。同時，為了彰這些作品的年代和其歷史意義，作者也補充了所能蒐集到的製作匠師姓名和年代。此外，本書「附錄」中亦有廟宇建築結構的說明，讓對廟宇不熟悉的讀者能更快認識一座廟的主要部份，並快速找到以戲文為背景的裝飾藝術。內文中的簡易廟宇位置地圖，以當地重要地點作參考方位，搭配「附錄」中的詳細地址使用效果最佳。

裝飾作品所在的廟宇名稱

裝飾所在的部位

師匠姓名和製作年代

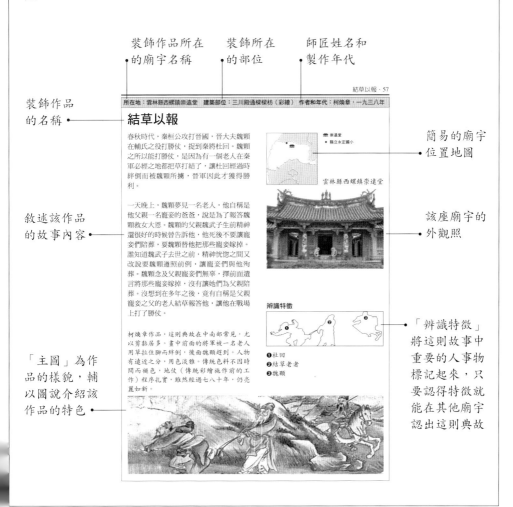

裝飾作品的名稱

結草以報 · 57

所在地：雲林縣西螺鎮崇遠堂　建築部位：三川殿通樑樑枋（彩繪）　作者和年代：柯煥章．一九三八年

結草以報

春秋時代，秦桓公攻打晉國，大夫魏顆在輔氏之役打勝仗，捉到秦將杜回。魏顆之所以能打勝仗，是因為有一個老人在秦軍必經之地把草打結了，使杜回經過時絆倒而被魏顆所擒，晉軍因此才獲得勝利。

一天晚上，魏顆夢見一名老人，他自稱是他父親一名寵妾的爸爸，說是為了報答魏顆救女大恩。魏顆的父親魏武子生的精神還很好的時候曾告訴他，他死後不要讓寵妾們陪葬，要魏顆替他把那些寵妾嫁掉。誰知道魏武子去世之前，精神恍惚之間又改說要魏顆遵照舊例，讓寵妾們與他殉葬。魏顆念及父親寵妾們無辜，擇前面遺言將那些寵妾嫁掉，沒有讓她們為父親陪葬。沒想到在多年之後，竟有自稱是父親寵妾之父的老人結草報答他，讓他在戰場上打了勝仗。

柯煥章作品，這則典故在中南部常見，尤以剪黏居多。畫中前面的將軍被一名老人用草拉住腳所絆倒，後面魏顆趕到。人物有遠近之分，用色淡雅。傳統色料不因時間而褪色，地仗（傳統彩繪施作前的工作）程序扎實，雖然經過七、八十年，仍亮麗如新。

簡易的廟宇位置地圖

崇遠堂
縣立永定國小

雲林縣西螺鎮崇遠堂

該座廟宇的外觀照

辨識特徵

❶杜回
❷結草者
❸魏顆

「辨識特徵」將這則故事中重要的人事物標記起來，只要認得特徵就能在其他廟宇認出這則典故

敘述該作品的故事內容

「主圖」為作品的樣貌，輔以圖說介紹該作品的特色

封神演義

侯虎父子大戰蘇全忠

雲中子進木劍

文王燕山得子

太乙真人收石磯娘娘

姜子牙火燒琵琶精

文王吐子

聞太師陳十策

黃飛虎反五關

子牙下山遇申公豹

丙靈公黃天化收四大天王

聞太師伐西岐

廣成子大破金光陣

子牙西岐會公明

武王失陷紅沙陣

九曲黃河陣

鄧九公伐西岐

赤精子太極圖收殷洪

殷郊伐西岐

孔宣兵阻金雞嶺

哼哈二將顯神通

三教會破誅仙陣

楊任大破瘟癀陣

萬仙陣三大士收獅象吼

楊戩哪吒收七怪

暴紂十罪

所在地：雲林縣台西鄉進安宮　建築部位：宮內楹枋（彩繪）　作者和年代：洪平順，一九七四年

侯虎父子大戰蘇全忠

紂王三月十五到女媧娘娘廟進香，見畫像
嬌艷起了色心，並題詩於牆上；女媧娘娘
回宮看到，搖動聚妖幡，召集天下精怪於
駕前，最後挑了千年狐狸精留下，其他一
概歸其本位。

紂王聽奸臣費仲、尤渾讒言要冀州侯蘇護
貢獻女兒妲己入宮，蘇護聽完與紂王發生
爭執，幸有人開解，讓蘇護星夜領軍奔回
冀州。紂王令北伯侯崇侯虎帶兵攻打蘇
護。蘇護回冀州不久，探子馬來報，崇侯
虎奉紂王旨令，領兵征伐冀州。蘇護一聽
是崇侯虎，知道他不是個講道理的人，早
早準備應戰。崇侯虎領兵與蘇護之子全忠
關下對陣，蘇全忠以一敵三，殺得崇侯虎
父子丟盔棄甲逃入夜色之中，高興地打著
得勝鼓回營。

🏯 進安宮
● 縣立崙豐國小

雲林縣台西鄉進安宮

辨識特徵

❶蘇全忠
❷崇侯虎
❸崇侯虎之子

此作他處少見，應是彩繪匠師按演義創
作作品。

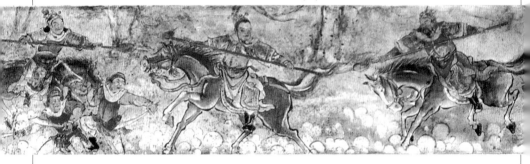

所在地：台北市保安宮　建築部位：迴廊樑枋（彩繪）　作者和年代：潘岳雄，二〇〇五年

雲中子進木劍

紂王出旨命冀州侯蘇護進女兒妲己到後宮，半途妲己被千年狐狸精驅去魂魄、占了肉身，來到朝歌紂王後宮，每天與紂王在酒池肉林中飲酒作樂，讓紂王荒廢朝政；夜裡妲己就現出原形吃人。

某日，終南山煉氣士雲中子雲遊經過朝歌，發現妖氣沖天，回洞府命童子取千年枯松木削成木劍，上進紂王宮廷。木劍高掛分宮樓，妲己立時氣息昏厥，紂王回到後宮一看，慌了，喚醒妲己問明原因，妲己欺騙紂王說：有妖道獻劍騙王說是除邪，其實是要敗商朝氣數，因妾身弱被妖術所傷，只要摘去木劍，就可以服侍王上。紂王一聽，立刻命人取下木劍用火燒掉。誰知道這一燒，也燒去商朝氣數。

台北市保安宮

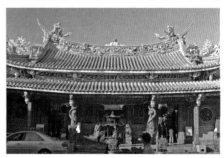

辨識特徵

❶雲中子呈上木劍
❷紂王

雲中子上呈木劍，紂王聆聽其原由。

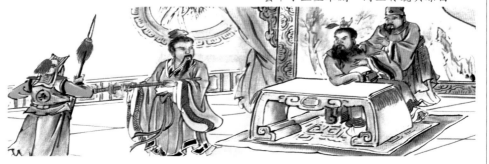

所在地：雲林縣斗六市三殿宮　建築部位：宮內橫枋（彩繪）　作者和年代：蔡龍進，一九七八年

文王燕山得子

被女媧娘娘派來的狐狸精給占去肉身的妲己，進入朝歌、迷惑紂王，讓紂王在宮中建炮烙，並將犯人置於炮烙之上受刑，與紂王觀看取樂。文武百官愚者敢怒不敢言，賢者都被妲己與奸臣的讒言所害，連紂王的兩位太子殷郊、殷洪都被逼逃亡。

後來文王（西伯侯）姬昌接到紂王聖旨，入朝歌議事，行前告知長子伯邑考，說他有七年之厄，期滿自回，不必派人前往營救，否則將災禍臨身。說完便起程前往朝歌。當一行人來到燕山聽到雷響、停下腳步，發現一個嬰兒，但卻遍尋不著嬰兒的父母，文王姬昌將此嬰兒收為義子，並取名雷震子。西伯侯當時已有九十九個孩子，加上雷震子，也就湊足一百。所以民間喜用「百子千孫」搭配文王抱兒子，當成賀喜的圖案。

🏛 三殿宮
● 斗南火車站

雲林縣斗六市三殿宮

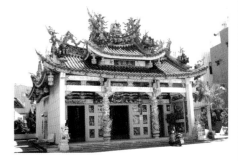

辨識特徵

❶被抱著的雷震子
❷文王

文王坐於大石，官員抱著嬰兒，立於左右。

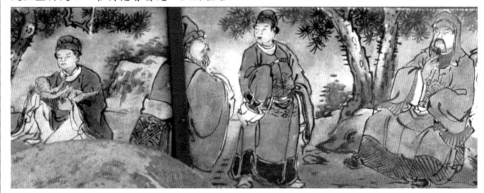

所在地：雲林縣台西鄉安海宮　建築部位：廟內樑枋（彩繪）　作者和年代：陳子英，一九八一年

太乙真人收石磯娘娘

陳塘關守將李靖的第三個兒子哪吒，母親懷了三年六個月才生下他，生下時滿室紅光，一只肉球，滿屋亂滾，李靖回家看到，在驚慌之中、抽劍畫破，哪吒才看到紅塵。

哪吒七歲時到河邊戲水，把出生所戴的乾坤圈、渾天綾泡在水裡玩耍，誰知道這一玩把龍宮都快震垮了，引來夜叉李良計較。後來又傷了東海龍王敖光，於是被父親李靖禁足。哪吒無聊上城樓拉開乾坤弓，射出震天箭，射死了石磯娘娘愛徒，石磯娘娘不甘弟子無辜命喪哪吒之手，向乾元山金光洞太乙真人討公道。太乙真人向石磯娘娘表示，商湯氣數將盡，西周當興，日後哪吒將要擔任武王伐紂助姜子牙成就封神功德。無奈石磯娘娘報仇心切，太乙真人嘆惜石磯娘娘不識天機且執迷不悟，為速戰速決，用九龍神火罩燒了石磯娘娘。

太乙真人祭出九龍神火罩，往石磯娘娘身上燒去，哪吒則在一旁助陣。

　安海宮
● 縣立台西國小

雲林縣台西鄉安海宮

辨識特徵

❶石磯娘娘　❷哪吒
❸太乙真人發出火焰

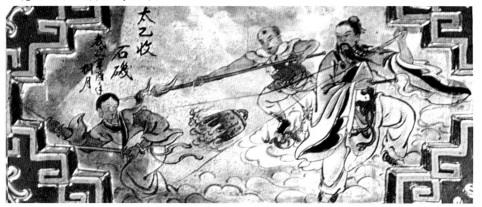

所在地：雲林縣西螺鎮廣福宮　建築部位：正殿內水車堵（剪黏）　作者和年代：陳天乞，約一九三七年

姜子牙火燒琵琶精

姜子牙到西岐渭水垂釣之前，本是元始天
尊門徒，因與仙道無緣，天尊命他下山，
等待時機幫武王伐紂，以享受人間福報。
子牙三十二歲上崑崙，到七十二歲才重返
紅塵，但舉目無親，他想到有異姓兄弟宋
異人在朝歌，便前往投靠。宋異人看到姜
子牙到來，立刻幫他安頓起居，並替他娶
了房媳婦——馬氏。

在此期間，姜子牙承兄弟幫忙，作了幾回
生意，但總是不起色，後來知道姜子牙會
替人看相、斷吉凶，鼓勵他擺卦攤營生。
這日，玉石琵琶精進宮與妲己狐媚紂王，
回程看到姜子牙在路邊替人算命，起了玩
心去試姜子牙的功力，卻被子牙扣住手
脈，拖到紂王面前，用三昧真火燒了。妲
己心疼姐妹受苦，用計逼殺姜子牙，子牙
借水遁逃到西岐，過著漁翁垂釣的生活，
等待賢人來請。

🏛 廣福宮
● 縣立中山國小

雲林縣西螺鎮廣福宮

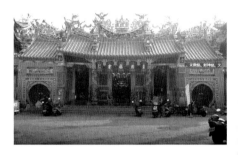

辨識特徵

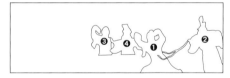

❶琵琶精　❷姜子牙
❸妲己　　❹紂王

姜子牙口吐真火，燒玉石琵琶精，紂王與
妲己在案驚望，文官武士一旁侍立。

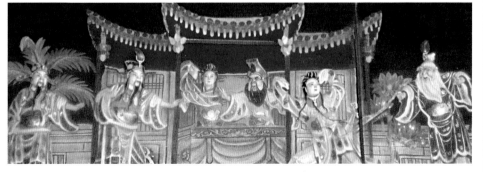

所在地：台北市保安宮　建築部位：鄰聖苑涼亭楔枋（彩繪）　作者和年代：許連成，一九九〇年

文王吐子

封神演義第二十二回。文王姬昌被囚羑里
七年，在那裡將伏羲八卦反覆推演變成
六十四卦。（民間文王聖卦就是這個典
故，後天八卦〔簡稱後天卦〕也說是文王
排出來的）文王厄滿經大夫散宜生向紂王
奸臣行賄，放回西岐。

來到臨潼關時，遇到七年前救的嬰兒雷震
子，父子相認後，雷震子展開風雷雙翅
保護文王一行人馬飛回西岐。當文王
踏上故土時，肚子突然發疼，不久竟然吐
出三個肉團化成三隻白兔跑入草叢之中。
那三隻白兔原來是親兒伯邑考所化，因為
文王被囚期間，伯邑考進京救父讓妲己看
上，數次勾引都被伯邑考拒絕，妲己心生
怨恨，把他殺死製成肉餅。紂王聽信奸言
拿給文王吃，文王明知兒肉，忍痛吃下三
個。回到故里吐出，也算是帶子回鄉。

🏛 保安宮
● 台北捷運圓山站

台北市保安宮

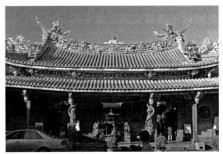

辨識特徵

❶化成白兔的伯邑考
❷文王

文王口中吐出白兔，這個題材許連成彩繪師
在北部常用。人物線條單純、用色大膽，且
少見落款，幸風格獨特還能一目見知。

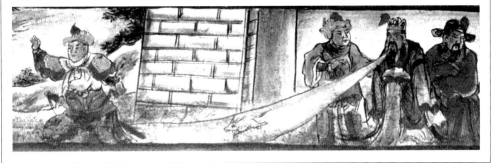

所在地：台南縣南鯤鯓代天府　　建築部位：東西護龍樑枋（彩繪）　　作者和年代：潘麗水，一九八〇年

聞太師陳十策

聞仲（聞太師）北海征戰回朝，舉目所見了無生氣、民怨四起。進入宮廷看到高聳雲霄的樓閣亭台，殿前更有一管黃澄澄的銅柱。問了文武官員，才知道禍起妲己和費仲、尤渾這兩個奸臣。聞太師聽得眉心第三隻眼睛，豎目欲裂、射出尺餘白光，見過紂王後與文武官員相約三日後見駕再議。

紂王看過聞太師十條奏陳默默無言，要他廢妲己立新后，斬費仲、尤渾，拆鹿台這三項他都有意見，其他七件同意。費仲、尤渾不識聞仲威嚴，議事中上奏陳述己見，惹得太師起手就是一拳，回手又一拳，打到朝官個個心裡暗自歡呼。只是，當朝政因為聞仲回國方有起色，卻又傳來東海平寧王造反，聞仲因此又要出征，妲己、紂王，和費、尤兩奸聽到聞仲請旨帶兵征討，又是一陣歡呼，因為又可以像以往每天陪紂王酒池肉林的享樂了。

潘麗水，台南人，在台北保安宮留有大型壁畫；與父潘春源於日據時期曾同時入選全台美展，傳為佳話。

🏛 代天府
● 縣立蚵寮國小

台南縣南鯤鯓代天府

辨識特徵

❶紂王看奏摺
❷三目聞太師

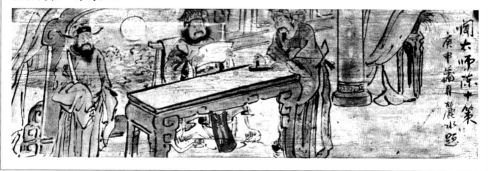

| 所在地：雲林縣二崙鄉興國宮 | 建築部位：三川殿水車堵（剪黏） | 作者和年代：林茂盛，一九八六年 |

黃飛虎反五關

妲己利用夜半無人之際在宮中吃人，把骨頭埋在太湖石下。一日妲己醉酒，現出原形，被黃飛虎放出的北海神鷹捉傷了臉，從此記恨在心。後來，妲己利用元旦宮中后妃省親的機會，故意讓黃飛虎的妻子賈氏給紂王看到，紂王酒酣不辨，失禮了黃夫人，因而造成黃夫人跳樓自盡。

西宮黃妃和黃夫人有深厚姑嫂情誼，聽說嫂子因事跳樓，跑去向紂王計較。黃妃一邊罵著紂王，一邊對妲己動手。妲己雖有妖法，但在紂王面前不好施展，紂王氣得捉起黃妃往摘星樓下一摔，霎時黃妃隨之香消玉殞。消息傳回武成王府，黃飛虎怒氣沖天，開言殺紂王、反朝歌。眾將早有其心，只是不好開口，這回主帥黃飛虎家逢變故，利用激將法讓黃飛虎向紂王開戰，反出朝歌城。

🏛 興國宮
● 縣立二崙國小

雲林縣二崙鄉興國宮

辨識特徵

❶黃飛虎騎牛
❷紂王

人物比例正確，坐騎動感十足，配色溫婉，盔甲處理與台南金龍師一派細膩度不同。

| 所在地：雲林縣台西鄉進安宮 | 建築部位：三川殿樑枋（彩繪） | 作者和年代：洪平順，一九七四年 |

子牙下山遇申公豹

文王拖車聘請姜子牙來到西岐，駕崩之前將姬發托孤給姜子牙；後來姜子牙率群臣奉嗣、立姬發為周主。成湯都城朝歌紂王數次派兵征伐西岐，姜太公回到崑崙山玉虛洞，請師尊幫忙。

元始天尊見子牙回來，想到成湯該滅，周室當興，神仙犯戒，元始封神；姜子牙享將相之福，此封神榜為日後大封三百六十五部正神所用，分八部，上四部雷火瘟斗，下四部群星列宿，三山五嶽，步雨興雲善惡之神。於是命南極仙翁請出「封神榜」給姜子牙，要他回西岐造一座土台，擇日高掛。

離開前元始天尊特別叮嚀：「途中若有人叫喚，切記，不可回應，不然三十六路軍馬踏西岐。」果然半途有人呼叫，姜太公本來不理，後禁不起那人一再叫喚，停下腳步應了他。原來是同門師兄申公豹，這人有心眼，姜子牙看他拿劍把頭砍下來身體不倒，頭竟然能飛，嚇得驚慌不已。南極仙翁隨後趕到，命白鶴童子叼著申公豹的頭飛得不知去向。

靈 進安宮
● 縣立崙豐國小

雲林縣台西鄉進安宮

辨識特徵

❶ 申公豹頭被鶴叼走
❷ 姜子牙
❸ 南極仙翁

此題在嘉南平原常見；洪平順彩繪師在雲林地區留下很多佳作，能保有洪師父作品的廟宇，堪稱為古早廟了。

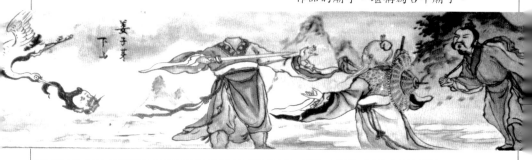

姜子牙
下山

丙靈公黃天化收四大天王

所在地：台北市保安宮　建築部位：鄰聖苑涼亭（彩繪）　作者和年代：許連成，一九九〇年

姜子牙從崑崙山背封神榜下山，並築好封神台，斬了奸臣費仲、尤渾等人祭台，等有緣者到壇報到。聞太師派出多路兵馬仍無法攻下西岐，經部將提醒想到佳夢關魔家四將，於是傳令命魔家四將征伐西岐。

魔家四將是誰呢？就是在廟宇常會看到的「風調雨順四大金剛」，也是佛教鎮守東南西北的四天王。老大，叫魔禮青，面如活蟹（青色），鬚若銅線，用一根長槍，有一祕授寶劍，名曰：青雲劍。老二，魔禮紅，法寶是混元珍珠傘，撐開天昏地暗，日月無光，轉動乾坤搖晃，殺人一瞬間，同時能收人法寶，連姜子牙的打神鞭都收得去，闡教門人俱無法可擋。老三，魔禮海，使一根鎗，祕器是一把琵琶，上依地水火風按四根絃，撥動時風火齊發厲害非常。老四，魔禮壽，用兩支鞭，另外在豹皮囊有一隻活物，名叫花狐貂，形似白鼠，放在空中有如白象，脅生雙翅，會吃人。只是這個怪物吃了別人都沒事，吃到二郎神連命都沒了。這厲害的魔家四將碰到黃飛虎的長子黃天化（丙靈公），沒多久就被收服了，因為黃天化有一項寶物名叫「鑽心釘」。

🔯 保安宮
● 台北捷運圓山站

台北市保安宮

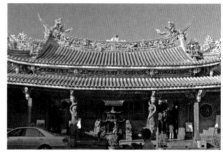

辨識特徵

❶魔禮青（風）　　❷魔禮海（調）
❸魔禮紅（雨）　　❹魔禮壽（順）
❺丙靈公

就北部而言，此作在許連成匠師所承繪的廟宇常見，其他地區少見。設色單純，構圖平實。四大金剛所用法寶祕器合起來則是一句吉祥話：「風調雨順」，後面記得補上一句國泰民安或五穀豐收。

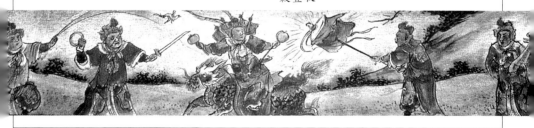

所在地：台東市天后宮　建築部位：三川殿樑枋（彩繪）　作者和年代：作者不詳，一九八七年

聞太師伐西岐

聞太師派出魔家四將被黃飛虎之子黃天化用鑽心釘收去，消息傳回朝歌讓聞太師，氣得額頭上的第三眼怒張，射出兩尺多長的白光。心想身為商朝三朝老臣，竟讓那西周文王之子姬發和姜子牙等闡教門人坐大，再讓他發展下去兵進朝歌，恐怕保不住成湯基業，於是入宮面見紂王請旨出兵。

聞太師兵進西岐途中想到，光是靠朝中將官想要對抗兵強馬壯的西岐兵馬恐怕無法取勝，若無奇人相助，這回恐怕也是多此一舉。聞太師走遍三山五嶽，聘請能人異士到西岐相助。聞太師兵過黃花山遇到辛環等四位部將，其中以辛環最為奇特，他背長兩隻肉翅，能飛上空中與人對打；西周營中後來也出現一位能飛在空中的雷震子，雙方陣營算是各有英雄。聞太師來到西周帳前叫陣，姜子牙命眾師侄一同出戰；只見辛環在空中和雷震子打得難分難解，姜子牙拿杏黃旗和打神鞭騎著四不像、哪吒踏風火輪拿乾坤圈和火尖槍、黃天化拿兩柄大鎚，三隻眼睛的楊戩持三尖兩刃刀，眾人把拿著雌雄鞭騎黑麒麟的聞太師團團圍住，打得天地發愁，天搖地動。

☲ 天后宮
● 台東火車站

台東市天后宮

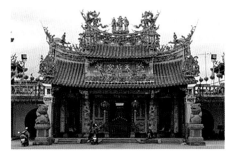

辨識特徵

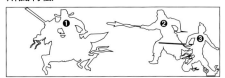

❶聞太師騎麒麟　❷楊戩　❸哪吒

這齣戲大小場面都可以做，大場面只要加上姜子牙，黃天化，黃飛虎，雷震子，與聞太師部將如辛環等人即可。

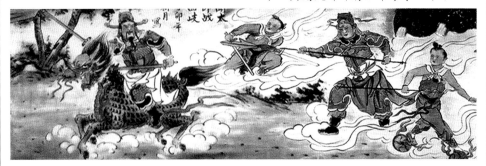

所在地：雲林縣斗六市三殿宮　建築部位：宮內樑枋（彩繪）　作者和年代：蔡龍進，一九七八年

廣成子大破金光陣

聞太師兵進西岐，途中請了無數能人助陣，在黃花山收了鄧、辛、張、陶四天君，來到西岐城外安營落寨。點兵出城會過西岐陣容與姜子牙眾師侄哪吒、楊戩等人，戰過數回仍不能取下西岐。

聞太師在帳中苦思良策之際，聽到帳外探子馬來報，有金鼇島十位能人帳前求見，聞太師聞仲走出帥帳好禮相迎。十位海外能人擺下十陣聯營的毒陣，要取闡教門人生命。燃燈道人知道要破那十絕陣，每一陣必須有人入陣中犧牲祭旗，後面有德之士入陣方能成功，然天機不可洩漏，只能嘆息說：「腳踏西岐城封神榜上便有名」。那十絕陣中的金光陣最是屬害，陣中有金光聖母煉成的二十一面鏡子，只要被鏡光射到，神仙難當，連元始天尊有德門徒都抵擋不了。

廣成子在玉虛宮門下蕭臻犧牲性命之後，步入金光陣，金光聖母隨即搖動寶鏡要取他性命，廣成子以八卦紫綬衣護身，祭出翻天印打破金光聖母十九面鏡子，金光聖母見情形不對，危急之間護住手中兩面寶鏡和廣成子交鋒，雙方神仙鬥法。

🏛 三殿宮
● 斗南火車站

雲林縣斗六市三殿宮

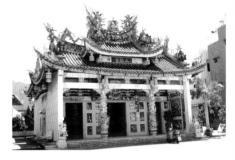

辨識特徵

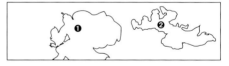

❶廣成子
❷金光聖母手拿兩面鏡子

這金光陣亦可大作陣仗，但樑枋彩繪受限於面積無法將場面完全呈現。石雕對看堵或透雕花窗若以此題施作，則精彩無比。

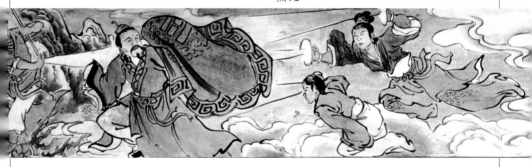

所在地：雲林縣台西鄉進安宮　建築部位：宮內楹枋（彩繪）　作者和年代：洪平順，一九七四年

子牙西岐會公明

聞太師見十絕陣十被破六，傷了六名道友，向峨嵋山羅浮洞道友趙公明求救。趙公明在下山途中，收了一隻黑虎當坐騎往西岐而來。公明見過太師，隨即出營叫陣。姜子牙乘四不像，左右哪吒、雷震子、黃天化、楊戩、哪吒、金吒、木吒等人迎戰趙公明。趙公明騎著黑虎、拿著鞭，先鞭打下姜子牙乘坐的四不像，後又傷了數人，最後在楊戩、黃天化、雷震子三人分上中下九路合攻，加上楊戩暗中放出哮天犬咬傷趙公明，才打敗了他。

現在民間所說的黑虎財神爺，就是指玄壇元帥趙公明。

🏯 進安宮
● 縣立崙豐國小

雲林縣台西鄉進安宮

辨識特徵

❶姜子牙拿打神鞭和杏黃旗
❷趙公明騎虎

洪平順匠師在三十多年前受聘於台西進安宮，此作和後來在北港武德殿五路財神廟中作品相較發現，洪師父的筆觸益發瀟灑。

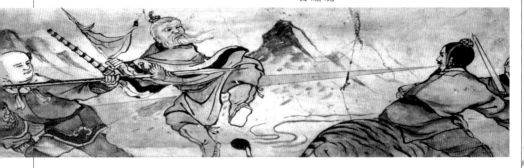

所在地：雲林縣褒忠鄉馬鳴山鎮安宮　建築部位：三川殿樑枋（彩繪）　作者和年代：不詳，一九七五年

武王失陷紅沙陣

聞太師請來三山五嶽道友擺出十絕陣，卻被姜子牙從靈鷲山元覺洞請來的燃燈道人破去九陣。話說昔日三教共議封神榜，闡教主元始天尊、太上道祖李耳和通天教主三人，念及神仙犯劫，商湯當滅、周室當興，三百六十五部正神職司無人擔任，借由此際廣收無福登仙的修道之徒入籍神職。

三位教主多方提醒派下門徒，無事千萬不可踏入西岐，以免犯了殺身之禍赴那封神台之約，然而只為一氣難息，俗話說：事非只為多開口，煩惱皆因強出頭，多少山海散仙只因踏上西岐，魂赴封神台報到，枉費修煉多年道行。燃燈道人向子牙說，十絕只剩紅沙未破，只是要破此陣需要武王本人方能成功。姜子牙擔心武王肉身凡夫不能抵擋外道妖術。燃燈派哪吒與雷震子保護武王，又在武王身上安放鎮守元神的符咒，隨後三人步入紅沙陣。紅沙陣主張紹見到三人入陣立即上台捉起紅沙往下打去。張紹看到三人只是昏死，不像前面入侵的周兵碰到紅沙登時化成血水，百思不解。

🏯 鎮安宮
● 中正紀念公園

雲林縣褒忠鄉馬鳴山
鎮安宮

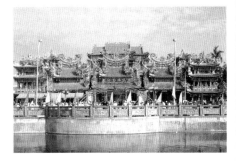

辨識特徵

❶二郎神楊戩　　❷哪吒
❸武王揮袖掩面　❹張紹用葫蘆灑紅沙

武王以君王形像出現；二郎神楊戩參與護駕，哪吒的火尖槍和風火輪，張天君放出紅沙，都是很容易識別的特徵。傳統裡常見雷震子長翅膀拿黃金棍出現保護武王較合演義情節，本作以二郎神楊戩上場屬於另一種畫法。

所在地：雲林縣土庫鎮順天宮　建築部位：三川殿簷前廊（木雕）　作者和年代：胡賢與王錦木，一九三〇年代

九曲黃河陣

趙公明下山輔佐聞太師，沒想到法寶「定海珠，綑龍索」被蕭昇、曹寶用落寶金錢收去。於是跑到三仙島向三位妹妹（碧霄、雲霄、瓊霄）借寶。雲霄勸公明守住清靜莫管凡塵，但公明不聽，後來被上古散人陸壓用釘頭七箭書射死。

三霄為了替兄長報仇，兵踏西岐，擺下九曲黃河陣，姜子牙眾位師兄無人能敵，全都敗在黃河陣內。元始天尊、老子因此下山相助姜子牙。雲霄跨青鸞、瓊霄乘鴻鵠、碧霄乘花翎鳥，祭出混元金斗和金蛟剪（混元金斗和金蛟剪本是婦人生產之用，混元金斗俗稱「淨桶」，金蛟剪便是斷臍的剪刀，兩樣極為污穢俗器被雲霄等煉成法寶）攻擊龍輦上的元始天尊與騎青牛的老子；混元金斗和金蛟剪對付天尊十二門人，還能削去他們頂上三花，破他們道行，只是今天遇到兩位師伯卻是一點用都沒有。

以同樣的題目對場，可說是最激烈的。土庫順天宮三川殿簷廊下便是。土庫順天宮在日據末期整修完成，歷經皇民化運動與盟軍轟炸仍保持完整。

　順天宮
● 縣立土庫國小

雲林縣土庫鎮順天宮

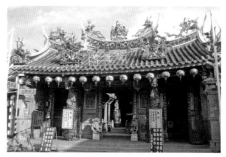

辨識特徵

❶三位娘娘騎著鳥
❷老子騎牛
❸元始天尊

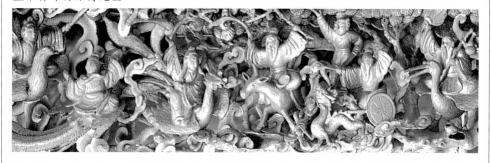

所在地：台北市保安宮　建築部位：廟內的格扇門（木雕）　作者和年代：蔡德太，一九九九年

鄧九公伐西岐

聞太師請來能人所擺的陣勢都被姜子牙所破，最後「身走絕龍嶺」、魂歸封神台，一點英靈單念商湯基業，夜遊朝歌紂王寢宮托夢，希望紂王遠奸人親賢臣。紂王醒後，在早朝時請文武百官解夢，稍後探子回報，太師身殉西岐。有臣奏請三山關總兵鄧九公可帶兵西征，鄧九公接旨立刻進兵西岐。在打勝了數回後，卻遭逢強敵落敗，這時，九公之女嬋玉請令出戰；嬋玉曾受仙人調教，一手五光石專門打人臉面。當哪吒眾將看到鄧嬋玉為女流之輩，開口就說沙場不斬女子，回去請將出場再說，氣得鄧嬋玉拍馬就是一陣猛攻，見情勢不敵轉頭逃給哪吒追，哪吒追沒幾步，一陣電光火石打來，哪吒和眾兵們，臉都被打腫了，敗下陣來鳴金收兵回營去了。

保安宮
● 台北捷運圓山站

台北市保安宮

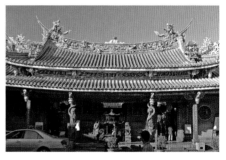

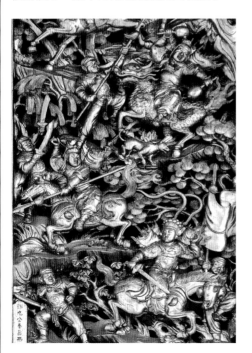

辨識特徵

❶ 黃天化
❷ 鄧嬋玉
❸ 楊戩

此作為保安宮在一九九六年起整修時完成，正殿及後殿木雕的格扇按前朝古味重做。前朝舊物尚保留一組在後殿龍邊供人比對，這批舊作在整修時從閣樓中發現移到現在位置。

所在地：台北市保安宮　建築部位：正殿迴廊（彩繪）　作者和年代：潘岳雄，二〇〇五年

赤精子太極圖收殷洪

紂王之子殷洪、殷郊兩位太子，年幼時，母親被紂王剜去雙目、炮烙至死。幸好受殿前大將方相兄弟憐惜，把他們二位救出朝歌。之後殷洪拜赤精子為師，殷郊讓廣成子為徒，經過數年，已然成才。

赤精子想到姜子牙金台拜相日期將到，命人找來太子殷洪把所有武器寶貝都交給他，只望他下山幫忙西周伐紂，公可替天行事，私則報母之仇。臨行前，赤精子不放心，要殷洪起誓，若違師之命，願全身化成灰燼。沒料到半途遇上申公豹說君臣父子之禮，殷洪轉身投商討周。西周眾家闡教門徒一見殷洪用的都是自家法寶，無人能擋，連赤精子也一籌莫展。姜子牙正無計可施之際，來了慈航道人，慈航向姜子牙要來破十絕陣的太極圖，交給赤精子，赤精子含淚展開太極圖，殷洪頓時身形成灰，一條魂魄往封神台而去。

赤精子祭出太極圖將殷洪困住，此作為台南春源畫室第三代傳人潘岳雄作品，用色淡雅筆觸柔美，人物個性符合戲文情節。其父為潘麗水，祖父是潘春源，三代均為傳統彩繪師。

🏛 保安宮
● 台北捷運圓山站

台北市保安宮

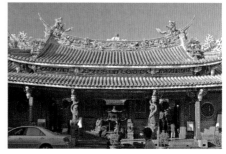

辨識特徵

❶殷洪
❷赤精子展開太極圖

太極圖

所在地：雲林縣北港鎮朝天宮　建築部位：三川殿水車堵（剪黏）　作者和年代：江清露，一九六〇年代

殷郊伐西岐

廣成子破了金光聖母的金光陣，但在十絕陣被三霄的混元金斗削去三花，回洞中調養根基；廣成子靜坐之時，忽然想到孟津八百諸侯大會即將到來，姜子牙替天行道領兵伐紂。於是命人喚來愛徒殷郊，告訴他大仇可報；殷郊幼年因父紂王無道聽信妲己讒言，殺了母親姜皇后，紂王昏庸連帶要了結殷郊、殷洪兩兄弟性命，幸虧有廣成子與赤精子兩位仙人相救。廣成子向殷郊說明天時已到，要他下山助那姜子牙。

殷郊被救時已是十四歲，過往事情皆已明瞭，今天又經師尊告知，一時竟心急如焚，要下山去幫那姜子牙打回朝歌，為母報仇。廣成子利用殷郊單純好奇的心讓他無意中吃下仙豆，變成三頭六臂三雙眼睛的怪人，又將全洞的寶貝交給他，好讓他下山幫助姜子牙。廣成子怕殷郊與紂王父子天性，命他起了毒誓，殷郊說：若是反了師命願受犁鋤之苦死去。沒想他人還沒到西岐城就被申公豹策反了，帶著九仙山桃源洞的寶貝和姜子牙眾師侄打得難分難解。

🏛 朝天宮
● 縣立北港國中

雲林縣北港鎮朝天宮

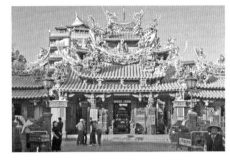

辨識特徵

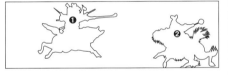

❶三頭六臂的殷郊
❷黃天化

剪黏作品要做這三頭六臂得看功力，朝天宮裡江清露留名作品大都在三川殿水車堵看到，為不可多得的珍品。

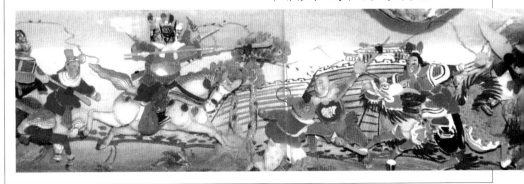

所在地：雲林縣台西鄉安西府　建築部位：三川殿員光（木雕）　作者和年代：據傳為泉州溪底派匠師，約一九四〇年代

孔宣兵阻金雞嶺

姜子牙登台拜將，領西岐兩百諸侯兵進朝歌。大軍到了首陽山遇見伯夷、叔齊兩人，阻止周兵前進：「子不言父過，臣不彰君惡。」姜子牙善言回應。兩人說終生不食周粟，後來商亡周起，兩人餓死在首陽山。

姜子牙領兵往孟津前進，來到金雞嶺時，被一名大將孔宣阻擋，這孔宣有一祕法，只要搖動全身關節，背後就會衝出五色金光，被金光刷到人就會不見蹤影，回營後抖出金光放出，敵人仍昏厥不醒，甚至蓮花化身的哪吒和已有仙體的雷震子一樣無以為敵。金雞嶺一戰，黃天化被高繼能放出的螟蜂傷了他所乘坐的玉麒麟而落地，被高繼能一槍刺死，魂往封神台而去。孔宣日後在萬仙陣中被準提道人收服成為佛門弟子。

孔宣兵阻金雞嶺在封神演義中也算是大部頭，因為孔宣特殊的法力，只要在武將背後做出五條金光即可。配上姜子牙部將數名就能讓場面很熱鬧。

🏛 安西府
● 縣立崙豐國小

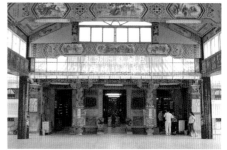

雲林縣台西鄉安西府

辨識特徵

❶孔宣背後有五道金光
❷楊戩　❸哪吒　❹姜子牙

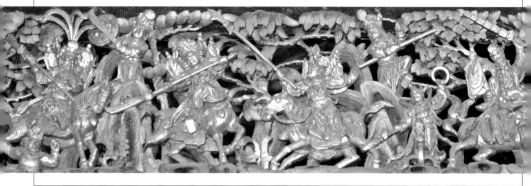

所在地：雲林縣台西鄉鎮海宮　建築部位：宮內楔枋（彩繪）　作者和年代：劍峰，一九八三年

哼哈二將顯神通

姜子牙金雞嶺遇孔宣五色金光阻擋，正愁無計，來了西方修道人準提，將孔宣打回原形，原來是隻五彩金孔雀，準提坐上孔雀回西方。子牙東進到汜水關，分兵十萬讓黃飛虎攻打青龍關，青龍關守將邱引坐鎮，飛虎出戰，連番得勝，士氣也越發堅強。

邱引有一運糧官名叫陳奇，騎金睛獸使蕩魔杵，口中能噴出黃氣，敵人一聞立刻昏倒。黃飛虎無計可用，恰好鄭倫催糧回營，鄭倫聽說敵軍出一個跟他一樣的異人，特地請令出戰。兩人鬥上數回，雙方都怕被對方先下手用奇術給攝去，各自施了小計，轉頭就是一計。陳奇口一張哈出黃光、鄭倫頭上仰鼻子一哼噴出兩道白氣，頓時黃、白光氣交錯，兩人同時倒地，看得鄭倫的三千烏鴉兵和陳奇的三千飛虎兵笑得人仰馬翻，雙方兵馬一邊笑一邊搶回自家主將回營。

這兩位一般出現在佛教神明廟門上當門神，稱為哼哈二將。木石雕刻和交趾陶剪黏也常用這個題材。

🏛 鎮海宮
● 中正紀念公園

雲林縣台西鄉鎮海宮

辨識特徵

❶哈將陳奇
❷哼將鄭倫

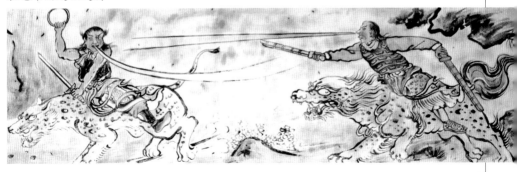

所在地：台北市士林區慈誠宮　建築部位：三川殿透雕花窗（石雕）　作者和年代：作者不詳，一九三○年代

三教會破誅仙陣

本為同門奈何手足相殘，單說日前廣成子三進碧游宮，被通天教主門人多番挑釁，惹得廣成子言語相激說截教門人皆是生毛帶角之輩，多寶道人將這些言語告上通天教主，惹來通天無名火燒心窩。取了四把寶劍「一曰誅仙劍，二曰戮仙劍，三曰陷仙劍，四曰絕仙劍」命多寶道人在界牌關下擺下誅仙陣，要給那闡教門人一個教訓。

姜子牙過汜水關來到界牌關下，想到師尊臨別金言，「界牌關下誅仙陣」等話來，與黃龍真人等眾師兄們一行來至蘆篷；見張燈結彩，疊錦鋪毹，眾道人起身，行禮坐下，燃燈道人說：「誅仙陣大家小心。」不久，元始天尊、老子、西方準提道人與通天教子到來，四位掌教分四門進入誅仙陣。

元始坐在金龍沉香輦上有萬甲慶雲護身，老子頭上現玲瓏寶塔，準提道人法身有二十四頭，十八隻手，手執瓔珞傘蓋，四位教主把通天教主圍在當中，雙方法寶盡出。

🏛 慈誠宮
● 台北捷運劍潭站

台北市士林區慈誠宮

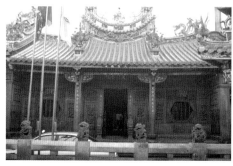

辨識特徵

❶元始天尊沉香龍輦
❷老子騎版角青牛
❸通天教子騎奎牛
❹準提現十八臂

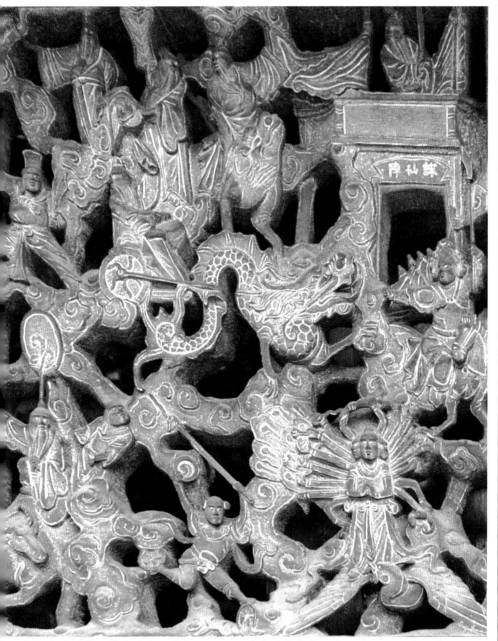

此作亦見於標著日據中晚期的龍柱上，但用於透雕花窗中，慈誠宮為一罕見之作。

所在地：台北市保安宮　建築部位：後殿中港間透雕木門（木雕）　作者和年代：蔡德太，一九九九年

楊任大破瘟瘟陣

元始天尊等人破了誅仙陣後，姜子牙領兵
繼續往商都朝歌前進，來到穿雲關想起師
尊臨別話語，「穿雲底下受瘟瘟」不覺隱
隱憂心，只覺心裡煩躁，卻不知憂從何
來。穿雲關主徐芳想那兄長徐蓋竟棄商投
周，徐蓋卻又主動向姜子牙請令要勸降小
弟徐芳，想不到被徐芳所擒關在牢中。如
此你來我往，西周大軍一時也攻不下穿雲
關。

這日穿雲關前來了一個三頭六臂、三隻眼
睛自稱呂岳的道人前來討戰，打沒幾個回
合逃回關內，過了數日出來應戰對姜子牙
說：「姜子牙，吾今擺下瘟瘟陣，此陣能
破放你過關，否則全軍魂歸穿雲。」眾人
無計之時忽然轅門外傳報，師伯雲中子
到，姜子牙接入師兄見了武王後，雲中子
表示：相父尚有百日之災，此陣到時自有
能人相助，要眾人暫且寬心。於是姜子牙
入陣應劫。

果然百日一到關外來了一名長相特殊的道
長名叫楊任，眾人看他眼裡長出手，手中
又開了眼睛，說是奉師尊之命前來協助
姜元帥破瘟瘟陣。說起楊任本是商紂上大
夫，因上諫紂王被剜去雙目，被清虛道德
真君救回醫治。今天給楊任九龍神火扇，
要來克那呂岳八卦台上二十一支瘟瘟傘，
好破瘟瘟陣，助姜子牙伐紂。

台北市保安宮

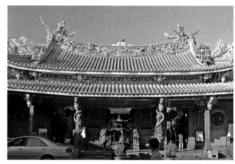

辨識特徵

❶楊任眼中長出手掌
❷道人呂岳

此作精采無比，眼窩長出手，手中長著眼
睛的道人，一看就知道出自哪則故事，加
上幾支帶著火焰的傘，表示瘟瘟傘被九龍
神火扇所破，為常見的戲碼。

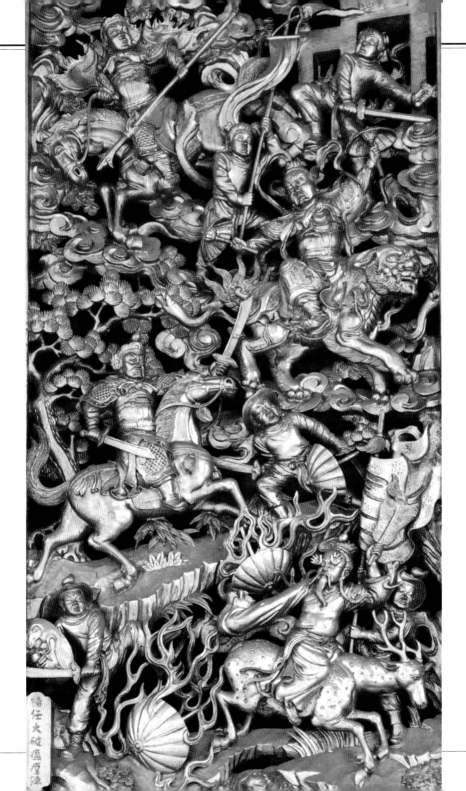

所在地：台北市士林區慈諴宮　　建築部位：殿前簷廊（石雕）　　作者和年代：作者不詳，約一九三〇年代前

萬仙陣三大士收獅象吼

姜子牙百日瘟瘟之災滿期後，兵進潼關又遇五痘毒雲，讓周兵苦了數日。天運注定周興商亡，神農賜丹丸給楊戩，救了眾人。

姜子牙在潼關外四十里處紮營，命人再築蘆篷等候元始天尊到來。神仙應劫日子將近，那一千五百年的大挑戰，每個修道者都想試一下自己的根基。那些根基淺薄者不知天地，也想躋身神仙之列，想說只要在這場戰役表現優異，登時就成神成佛，個個喜形於色。

且說這萬仙陣從何而來，自那日通天教主被元始天尊等四位教主破陣之後，就想著同門情誼自是月缺難圓，在潼關擺下比誅仙陣更加厲害的惡陣，與眾門派決一高下。另一方面也是西方釋教慈悲，讓與西方有緣的萬物皆有證得菩提的機會，因此諸位大羅先覺忍心觀看眾生受苦。

「萬仙陣」中凡與西方有緣者皆被有緣道人收服，文殊廣法天尊降青毛獅子，普賢真人伏六牙白象，慈航道人坐上金毛吼。更有開了乾坤袋直接網羅的，通天教主抬頭只見無數派下門人被打出原形，一網一網被乾坤袋吸去，看著不覺頭皮發麻。等到轉過神來，準備祭出翻天印與師兄弟和西方教主一決勝負時，師尊鴻鈞道長出現空中，道、闡、截三位教主停手恭迎。鴻鈞道長拿出三顆丹丸令三人吞下才說：「若同門兄弟不能和諧，誰先反心誰先死。」一句話和三顆不定時的毒藥化解了一場干戈。

🔲 慈諴宮
⚫ 台北捷運劍潭站

台北市士林區慈諴宮

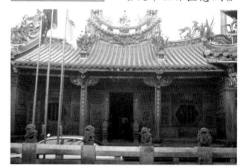

辨識特徵

❶慈航道人騎吼
❷文殊廣法天尊騎獅
❸老子騎牛

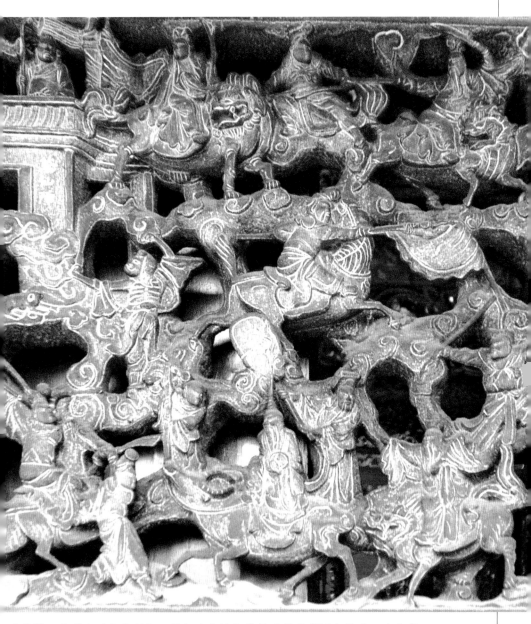

此作單以城門上的文字判知。萬仙陣和誅仙常見兩段故事混合呈現，此為多
年觀察心得。像士林慈諴宮按演義情節將兩段故事都做出來的並不多見。

所在地：台北市保安宮　建築部位：後殿格扇門右扇（木雕）　作者和年代：蔡德太，一九九九年

楊戩哪吒收七怪

武王有姜子牙用心盡力過關斬將與讓武王和眾諸侯會於孟津。八百諸侯一同兵向朝歌城前進。紂王得知武王兵馬已在關前，點派新元帥袁洪前往迎戰。姜子牙兵過孟津到了澠池縣後，就一直碰到妖魔鬼怪。比如桃精柳怪變成的高明、高覺，這兩位就是金精和水精將軍，兩位日後被林默娘收服；法身的魔力來自軒轅廟內的泥塑差役使「千里眼、順風耳」，可耳聽八方，目觀千里。

這些千奇百怪的異士能人，每每讓姜子牙頭痛不已。只是這些妖精因為沒有修行，單以妖術攝人、吃人，並無根基可言，遇上有德之士，像楊戩哪吒等人，敗下陣後一刀了命，無封無祿，最後落得魂飛魄散。這些妖怪計有雞精、豬精、蛇妖、狗怪、羊妖、牛怪、猴精、虎妖、蜈蚣精等等。

🏛 保安宮
● 台北捷運圓山站

台北市保安宮

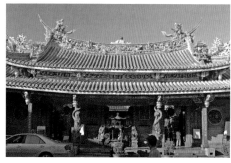

辨識特徵

❶楊戩
❷豬
❸狗
❹羊
❺雞
❻牛

這則戲文頗為常見，台北市二級古蹟保安宮這件作品，是一九九六年起整修中的復舊佳作，主事者特意在作品角落置入戲碼名稱，讓有心研究者有個指引的方向，藉此讓遊客認識古蹟。

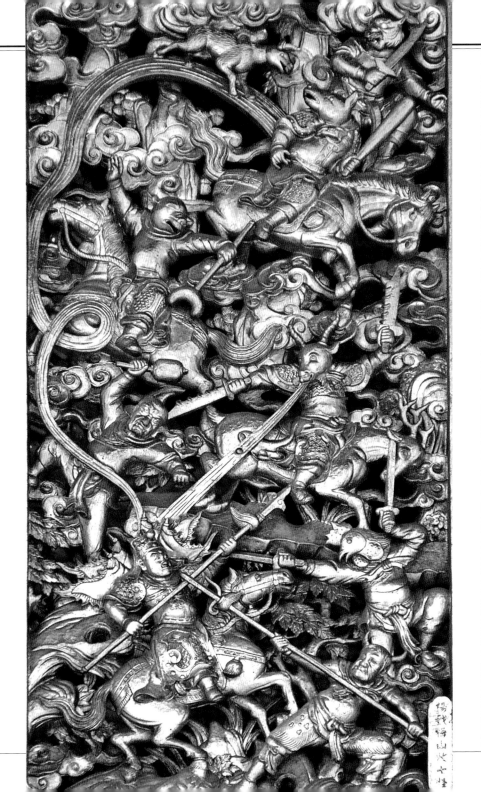

所在地：雲林縣麥寮鄉拱範宮　建築部位：後殿員光（木雕）　作者和年代：黃龜理，一九三二年

暴紂十罪

八百諸侯兵臨朝歌城，紂王還在摘星樓與妲己溫存。聽轅門官報上，紂王披掛上陣，先是姜子牙在八百諸侯、文武百官面前宣讀他的十大罪狀，眾人越聽越火，恨不得把紂王千刀萬剮。

紂王聽完姜子牙念完他的十大罪狀，看那八百諸侯個個要他性命，不覺雙手一張大喊：「要我命的過來吧！」只見眾將把紂王圍在核心，姜子牙眾徒侄們哪吒、楊戩、雷震子、金吒、木吒等人看眾諸侯個個奮勇力戰紂王，也不想失了鋒頭，齊力加入戰局。

紂王以一擋百終究不敵敗入城裡，回到宮中不見愛妃妲己，命人尋找才發現妲己、胡喜媚和王貴人已被人斬首示眾。紂王獨自步上摘星樓，陣陣陰風吹得他心驚膽戰，他看到被他賜死的臣子們和姜皇后、黃貴妃等魂魄一個一個緊跟著他，向他索命。這時，半空中忽然傳來一聲巨雷，那聲雷響不意中震出紂王元神，讓紂王見到善良的本性，紂王當下感到慚愧萬分，命令分封官朱昇在摘星樓下堆柴、點火，自焚於摘星樓。

紂王死後，武王在鹿台散財給天下百姓，分封列國於有功人員，從此開啟周朝八百年基業，姜子牙回西岐後完成封神重任，分封三百六十五部正神。封神演義到此告一個段落。

🏠 拱範宮
● 縣立麥寮國小

雲林縣麥寮鄉拱範宮

辨識特徵

❶紂王拿大刀
❷長翅膀的雷震子
❸姜子牙騎四不像

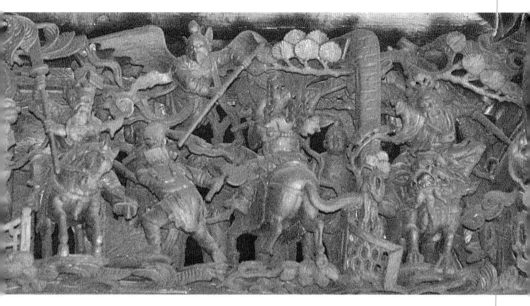

這組作品民族藝師黃龜理有不錯的表現，黃龜理為大木匠師陳應彬徒弟，
本名黃紅嬰，龜理是陳應彬幫他取的。這件作品是黃龜理少壯佳作，人物
架式和線條處理均為上品；黃龜理曾和名家楊秀興對場。

春秋

孔項問答

原璧歸趙

廉頗負荊請罪

伍子胥過昭關

魚腸劍

趙高指鹿為馬

掘地見母

老子過關紫氣東來

結草以報

所在地：雲林縣林內鄉烏塗村進雄宮　建築部位：三川殿大門上方（壁畫）　作者和年代：蔡龍進，一九九六年

孔項問答

孔子周遊列國來到一座村莊，看到兩三個小孩子在地上玩耍，旁邊還有一個小童獨自堆土築城牆。

孔子好奇問築城的小童說，怎麼不跟他們一起玩？小童也不怕生，回答孔子說：「嬉戲不好，弄破衣服不好補，對父母兄弟都不好，所以不和他們玩。」小童不理孔子繼續築牆，把路都擋住了，孔子說：「你要玩到路邊去玩，這樣會妨礙車輛通行的。」小童回說，聽說君子上知天文、下知地理、中知人情世故；從來只有車讓城，哪有城讓車的。孔子覺得這小童很有意思，有意逗逗他，就問他的姓名字號，小童說他姓項名橐，還沒有字號。兩人一老一小又問答好多問題，最後孔子無言以對，轉身對弟子們說，像這麼小的孩子就懂那麼多，真是後生可畏啊！

進雄宮
● 林內火車站

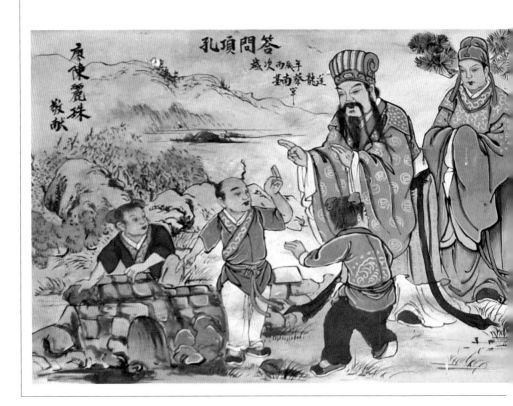

雲林縣林內鄉烏塗村進雄宮

辨識特徵

❶孔子
❷項橐正在築牆

蔡龍進畫師以豐富色彩繪製這個典故。民間匠師以此作入畫，旨在彰顯孔夫子不以童稚之言而輕慢小兒，他藉此教導弟子努力向學。

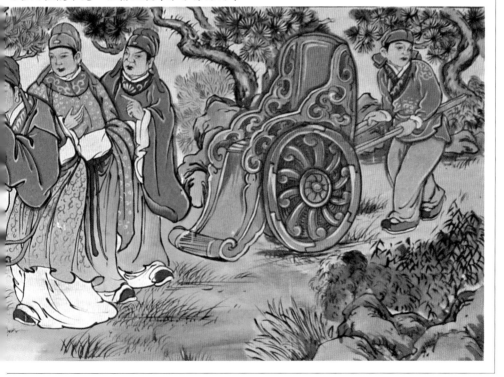

所在地：台中縣大甲鎮鎮瀾宮　建築部位：三川殿通樑樑枋（彩繪）　作者和年代：洪平順，一九八四年

原璧歸趙

春秋戰國時代，秦昭王想用十五座城池和趙國換和氏璧，趙國害怕秦國，可是又擔心若不答應恐怕危及社稷安全，派藺相如攜帶玉璧前往秦廷請他見機行事。秦廷中秦昭王把玉璧拿在手中把玩，對十五座城池卻不提一字，藺相如追問秦王，卻被他言語相稽，說趙國有多少能耐，竟敢要求十五座城池。

相如急中生智告訴秦王說，那塊玉璧有斑點，秦王問說我怎麼看不出來，藺相如說請把玉璧給我讓我指給你看，藺相如接過玉璧一邊說一邊走向柱子旁邊，高聲說：王上，今天王上不守信用，失信於趙國，若王上再三相逼，我和玉璧將一同毀在秦廷，到時秦國將在列國無立足之地。秦昭王見藺相如理直氣粗，一時竟無言以對，隨後告訴藺相如說，等明日再議換城之事。藺相如回到驛館後連夜命人將玉璧送回趙國，等秦王知情後，玉璧早就安全回到趙國了。

洪平順雲林縣水林鄉人，為大甲鎮瀾宮施作彩繪時正值壯年，筆意剛健有力，連一旁的大臣驚訝的表情都掌握得入木三分。

🏯 鎮瀾宮
● 大甲火車站

台中縣大甲鎮鎮瀾宮

辨識特徵

❶藺相如持玉璧站在柱子旁邊作勢要把玉璧擊碎
❷秦王見狀驚訝不已

所在地：雲林縣台西鄉進安宮　建築部位：三川殿通樑樑枋（彩繪）　作者和年代：明昌，二○○○年

廉頗負荊請罪

藺相如在澠池大會替趙王保存了顏面，同時也保存趙國的尊嚴。回國後受到趙王封賞，官位比廉頗還大。廉頗不服，刻意找機會要給藺相如難堪，藺相如每次在街上碰到廉頗車駕時，都故意迴避，廉頗愈發得意，對下人說，藺相如總算知道自己不如我了。

這話被藺相如手下聽到，跑來向藺相如抱不平。藺相如問手下說，秦王和廉頗兩人相比哪個勢力比較大，手下回答，當然是秦王啊，既然知道是秦王勢力比較大，在澠池大會為了保家衛國，我都敢當面責備他，怎麼見了廉將軍反倒怕了呢？因為我想過，秦國之所以不敢惹趙國，就因為有我和廉將軍兩人在，要是我們兩人不和，被秦國知道，就會趁機來侵犯趙國。後來廉頗得知藺相如的用心，就裸著上身，背著荊條，跑到藺相如的家裡去請罪。

此作將廉頗和藺相如兩人的關係透過畫面傳達出來。廉頗知道自己誤解相如之後，勇敢向藺相如道歉，而相如相忍為國不計前嫌相迎，看他急著要扶起同僚毫無驕色，畫師掌握了精采的瞬間，實是一件難得的佳作。

🏯 進安宮
● 縣立崙豐國小

雲林縣台西鄉進安宮

辨識特徵

❶藺相如
❷廉頗赤著上身請罪

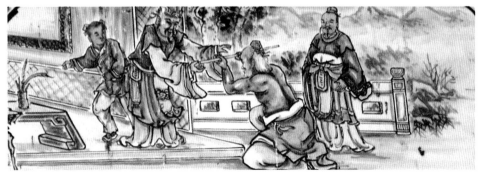

所在地：雲林縣北港鎮武德殿五路財神廟　建築部位：三川殿樑枋（彩繪）　作者和年代：洪平順，一九九六年

伍子胥過昭關

一夜白頭不是神話，雖然故事說得有點誇張，但情節符合人性。伍子胥父兄被楚平王殺了，楚平王命人在城門張貼伍子胥畫像要捉拿他。伍子胥逃到吳楚交界的昭關，住進客棧，聽說在城門也已經貼了他的圖形要捉他，愁恨交逼，夜裡都睡不好覺。有一個不怕事的好心人東皋公同情伍子胥把他接到家裡。剛好東皋公有個朋友，長得有點像伍子胥，東皋公請他冒充伍子胥，協助他出關。

出城前一天晚上，伍子胥更是擔心得睡不著覺，想著父兄之仇，想起往事，恨；想到未來，愁。隔天清晨，東皋公一看到伍子胥，哈哈大笑說：你有機會報仇了。原來他髮鬚皆白，像個七八十歲的老人，讓人根本認不出他就是伍員──伍子胥，伍子胥就這樣順利逃出昭關。

昭關前伍子胥與一名童子同行，楚國兵士看到白髮的伍子胥卻被他滿頭白髮給瞞過了。洪平順畫師在人物線條的處理上剛柔並濟，童子得意之色和伍子胥忐忑不安的心情全寫出來了，足見畫師功夫老練。

🏯 五路財神廟
● 國立北港高中

雲林縣北港鎮武德殿
五路財神廟

辨識特徵

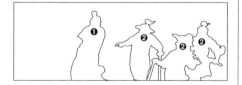

❶伍子胥
❷守城官兵

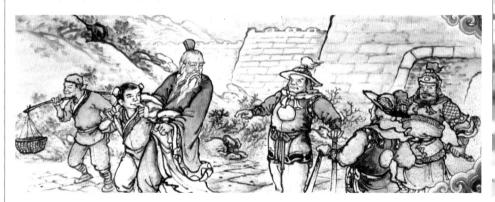

所在地：雲林縣西螺鎮廣福宮　建築部位：殿內水車堵（剪黏）　作者和年代：陳天乞，一九三六年

魚腸劍

公子光知道王僚愛吃炙魚，所以讓專諸學習烹煮炙魚的手藝，以便就近行刺王僚。

吳宮規矩，凡是進饍者必須脫去全身衣褲，才能接近吳王身邊，因此專諸把魚腸劍藏在魚肚，再把魚送到王僚面前。幾乎同一時間，專諸伸手探向魚肚，將魚腸劍抽出刺向王僚，另一隻手並牛牛的扣住王僚的脖子，雖然王僚身穿兩層鎧甲，但一柄短短的魚腸劍竟穿甲而出。王僚侍衛見主受害，立刻揮動刀戟將專諸砍成肉泥。公子光同一時間命衛士搶進，將王僚侍衛盡滅自立為王。事後封專諸之子為上卿。

🏛 廣福宮
● 縣立中山國小

雲林縣西螺鎮廣福宮

辨識特徵

❶專諸裸身奉上魚
❷王僚
❸侍衛

陳天乞，師承洪坤福，與張添發、陳專友、姚自來、江清露五人被尊稱為五虎將，陳天乞為五虎將之首。此作專諸裸身上魚，王僚端坐王位，兩旁將士緊張的持刀拿槍做勢保護主子。匠師充分掌握戲劇高潮，為難得佳作。

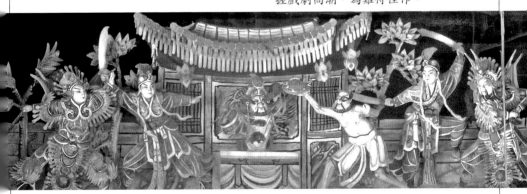

所在地：台北市保安宮　建築部位：正殿迴廊（彩繪）　作者和年代：潘岳雄，二〇〇五年

趙高指鹿為馬

秦二世胡亥時，丞相趙高野心勃勃，想要
篡奪皇位。但不知有多少人能聽他擺布，
於是，想了一個辦法，測試自己的威信。
一天早朝，趙高牽來一隻鹿，對秦二世
說：「陛下，臣獻給你一匹好馬。」秦二
世一看，心想：明明是一隻鹿！笑著對趙
高說：「丞相弄錯了，這裡是一隻鹿，你
怎麼說是馬呢？」趙高回答：「這確是一
匹千里馬。」秦二世疑說：「那頭上怎麼
會長角？」趙高轉身向著大臣們說：「陛
下若不信我的話，可以問問諸位大臣。」
大家都被趙高搞得不知所措，有的人說真
話，有的人說假話，但說真話的都被趙高
害死了。後來秦二世被逼自殺，由子嬰繼
位，子嬰知道趙高滅秦稱王的陰謀，先下
手為強，誘殺趙高三族。

🔺 保安宮
● 台北捷運圓山站

台北市保安宮

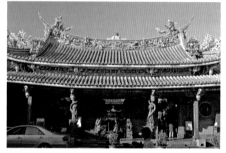

辨識特徵

❶秦二世
❷趙高
❸鹿

用色清爽淡雅為潘岳雄畫師一大特色，人
物個性鮮明，台北保安宮能夠同時看到他
與父親潘麗水的作品並列，今古對照是為
喜好古蹟者一大樂事。

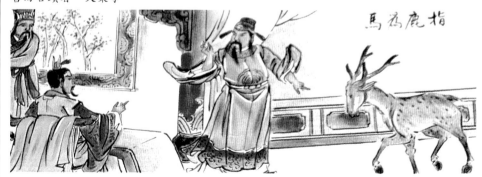

馬為鹿指

所在地：台北市萬華區龍山寺　建築部位：西護龍樑枋（彩繪）　作者和年代：郭佛賜，一九六四年

掘地見母

鄭莊公（寤生）與弟弟（段）同為鄭武公與姜氏所生。根據歷史記載，姜氏在睡夢中產下寤生，因生產過程與眾不同，對寤生便有所嫌惡；弟弟段生就一表人才深受母親寵愛。母親姜氏每每在武公面前建言，想要廢長立幼，每次都被武公回絕。武公死後寤生即位，是為鄭莊公。母親姜氏怕寵愛的兒子（段）得不到最好的封地，屢次向鄭莊公要求，請鄭莊公封地與共叔段，鄭莊公雖被群臣勸阻，但仍順母遵行封地給他。姜氏見長子勉強應付，竟然鼓動共叔段圖謀王位，不料被鄭莊公臣子探知，於是在群臣獻計之下，將計就計除掉弟弟共叔段。

鄭莊公拿到母親與弟弟密謀信件後，隱忍多年的不滿一發不可收拾，立下誓言「母子若要相會，除非死後在黃泉之下才願相見」，並將母親遷出宮廷命人看守。鄭莊公臣子潁考叔，為人正直無私，素有孝友之譽。潁考叔知鄭莊公思念母親卻因誓言不能見母，於是設計「掘地湧泉」，請鄭莊公和他的母親在湧泉地穴裡相見，如此一來既符合誓言又能讓他母子重享天倫之樂。

🏯 龍山寺
● 台北捷運龍山寺站

台北市萬華區龍山寺

辨識特徵

❶姜氏
❷鄭莊公

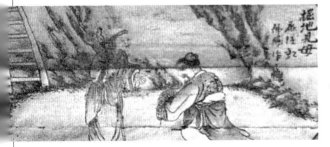

山洞中鄭莊公跪地求母赦免不孝之罪，姜氏一頭白髮伸手要扶起鄭莊公，旁有一架木梯表示在地下洞穴之中。郭佛賜鹿港彩繪名師，在北部能看到他的作品被保留下來誠屬難得。

所在地：雲林縣西螺鎮崇遠堂　建築部位：正殿壽樑樑枋（彩繪）　作者和年代：柯煥章，一九三八年

老子過關紫氣東來

周朝時，大夫尹喜能觀星望斗、預測吉凶。有一天隨興卜卦知道將有聖人會經過函谷關。尹喜辭掉朝官，到那裡去當一個關令。

雲林縣西螺鎮崇遠堂

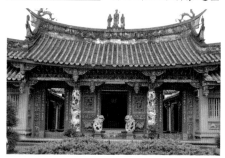

一天早上太陽還沒出來，他發現東方片片紅霞中透出縷縷紫氣，隨著光線變幻，函谷關竟被紫氣團團罩住。尹喜隨即命人打掃街道、擺設香案，準備迎接聖人。他派人四處尋找，告訴部下說，只要發現奇特的人，就客氣恭敬的把他留下來，並且回來稟告。當時老子李耳因為不滿朝政腐敗，諸侯間互相攻伐，辭掉柱下史（相當現在國家圖書館館長），打算經過函谷關西去隱居。

騎著青牛的老子在函谷關受到尹喜熱誠的招待，還寫下五千言的《道德經》傳世。紫氣東來也常被用在賀辭之上，表示喜事來臨的意思。

辨識特徵

❶老子騎著青牛
❷數名仙童相陪

一般常見紫氣東來都以老子和青牛入圖，但重點在老子仙骨飄然，不在尹喜迎接老子這個故事之上。石雕常見這則典故與漁翁圖對看。

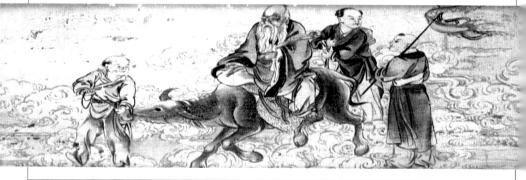

所在地：雲林縣西螺鎮崇遠堂　建築部位：三川殿通樑樑枋（彩繪）　作者和年代：柯煥章，一九三八年

結草以報

春秋時代，秦桓公攻打晉國，晉大夫魏顆在輔氏之役打勝仗，捉到秦將杜回。魏顆之所以能打勝仗，是因為有一個老人在秦軍必經之地都把草打結了，讓杜回經過時絆倒而被魏顆所擄，晉軍因此才獲得勝利。

一天晚上，魏顆夢見一名老人，他自稱是他父親一名寵妾的爸爸，說是為了報答魏顆救女大恩。魏顆的父親魏武子生前精神還很好的時候曾告訴他，他死後不要讓寵妾們陪葬，要魏顆替他把那些寵妾嫁掉。誰知道魏武子去世之前，精神恍惚之間又改說要魏顆遵照前例，讓寵妾們與他殉葬。魏顆念及父親寵妾們無辜，擇前面遺言將那些寵妾嫁掉，沒有讓她們為父親陪葬。沒想到在多年之後，竟有自稱是父親寵妾之父的老人結草報答他，讓他在戰場上打了勝仗。

柯煥章作品，這則典故在中南部常見，尤以剪黏居多。畫中前面的將軍被一名老人用草拉住腳而絆倒，後面魏顆趕到。人物有遠近之分，用色淡雅。傳統色料不因時間而褪色，地仗（傳統彩繪施作前的工作）程序扎實，雖然經過七八十年，仍亮麗如新。

☰ 崇遠堂
● 縣立永定國小

雲林縣西螺鎮崇遠堂

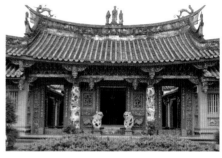

辨識特徵

❶杜回
❷結草老者
❸魏顆

楚漢相爭

劉邦斬白蛇起義

張良圯上受書

韓信跨下受辱

蕭何月下追韓信

所在地：台北縣新莊市慈祐宮　　**建築部位**：過水廊樑枋（彩繪）　　**作者和年代**：許連成，一九六九年

劉邦斬白蛇起義

劉邦縱放罪徒後，逃亡避禍，有罪徒壯士十多人願意追隨劉邦同甘共苦。一行人利用夜色前進，怕被人發現，所以只走小路。

途中劉邦一邊喝酒一邊趕路，走著走著，聽到前面大聲喧嘩，有人告訴劉邦說有隻白蛇橫在路上，劉邦醉眼模糊，前去查看，果然看到一條很大的白蛇橫在路中，劉邦仗著酒意抽出寶劍斬了白蛇繼續前進，走沒多遠，劉邦酒氣上湧隨便找個僻靜的地方休息，醒來已經是第二天的早上了。半路碰到一個熟人，那個人告訴劉邦說，剛剛碰到一個老婦人在路上哭，問她哭什麼？她手指路邊一條蛇說：「我的兒子被赤帝的兒子殺死了。那個赤帝的兒子未來會當上皇帝，但他不該殺了我兒子，我兒子雖然沒福分當王，但今天被赤帝的兒子殺掉之後，日後會回來報仇，赤帝斬他哪裡，他就斷他哪裡的帝業。」劉邦聽完後心裡有點不安，又問那個鄉親說：「那名老婦後來人呢？」那個鄉親回說安慰她不了，只好繼續趕路，就沒注意那個婦人了。後來有人說那個白帝之子轉世為王莽，中斷漢朝劉家江山，因此出現前漢、後漢。

台北縣新莊市慈祐宮

辨識特徵

❶劉邦　　❷白蛇

作品用色簡潔，人物有古意，以景色鋪陳荒郊野外，符合戲文劇情。這個題材，近年新作廟宇較少出現，也許是因為人們不喜老六（十二生肖排行第六）的緣故吧！

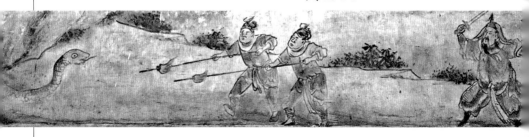

所在地：南投縣集集鎮明新書院　建築部位：三川殿壽樑樑枋（彩繪）　作者和年代：作者不詳，二〇〇一年

張良圯上受書

項羽戰無不勝，卻敗於劉邦之手。宋朝蘇東坡覺得劉邦的成功都是張良的功勞。張良年輕的時候，遇到一個老人，據說就是黃石公，黃石公觀察張良好久，覺得這個年輕人有勇氣、智謀，可是沒有方法，決定要幫他。

有一天兩人在圯橋上相遇，黃石公故意在張良面前把鞋踢掉，要張良幫他撿起來，張良撿來給他，黃石公又叫張良幫他穿上，張良也做了。但老人想再磨磨他的性子，要張良第二天再到橋上來。第二天張良在圯上見到老人，老人說年輕人睡那麼晚，成就不了大事，要張良明天再來。第三天張良天還沒亮就到橋上，卻又看到老人已經坐在那裡，老人說還不夠早。第四天張良摸黑就去橋上等，老人到的時候看到張良非常高興，告訴張良，他就是黃石公，於是黃石公就把太公兵法傳給他。

南投集集鎮明新書院仍保存石莊劉沛的作品，這幅畫作雖經後人修整，但仍有古風。橋棋以界尺拉直線完成，張良替老人穿鞋，用色淡雅明亮。

🏛 明新書院
● 集集火車站

南投縣集集鎮明新書院

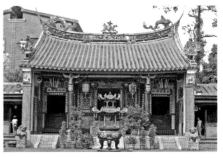

辨識特徵

❶黃石老人
❷張良幫老人穿鞋

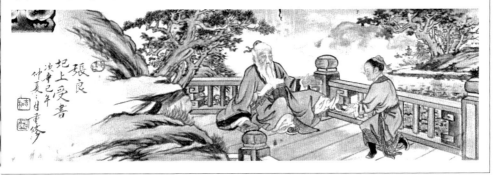

所在地：台北市保安宮　建築部位：正殿迴廊（壁畫）　作者和年代：潘麗水，一九七四年

韓信跨下受辱

韓信自小家貧，母親死後他一個人過著寄
人籬下的日子。在這種困境之下，有人建
議韓信去溪邊釣魚換飯吃。溪邊常有婦人
在那裡漂洗絲線，她們從家裡帶著飯團當
午餐。有一個老婦人看韓信沒東西吃，可
憐他，把一半的飯分給他吃，就這樣過了
十幾天。這天老婦人告訴他，明天不能來
漂洗絲線，沒辦法分飯給他吃。韓信聽
完後告訴老婦人說：「婆婆的大恩大德
韓信將來發達一定加倍報答。」老婦人生
氣的說：「我憐惜你有王孫之才，才給你
飯吃，誰要你來報答。年輕人應該出去奮
鬥，怎麼可以無所事事到處遊蕩。」韓信
聽完老婦人話後，一時也不知道要做什麼
事才叫大事。

有人問韓信說你要做些事才好，但韓信卻
說：「我韓信將來是要做大事的人。」
一天韓信在街上遇到一個屠夫少年，那
名少年看韓信每天背著一把劍到處瞎逛卻
不做事，就開口嘲笑他。韓信回嘴說：
「不跟你這種沒有大志的人說話。」屠夫
少年又說：「說到做大事，你敢殺人嗎？
在這樣天下紛亂的時候，敢殺人才能做大
事。我就站在你面前，你抽出寶劍把我殺
死，如果不敢，嘿嘿！就從我的褲襠下鑽
過去。」一些無賴漢也跑來看熱鬧，眾人
起鬨著，有的鼓勵韓信拔劍，有的出言譏
諷；眾人看著韓信，韓信環顧四周，又低
頭想了一會兒。只看他撩起長衫，雙腳一
屈跪了下去，朝那個屠夫少年跨下鑽過
去。有人說韓信是忍受常人無法忍耐的事
才能做大事。

🏛 保安宮
● 台北捷運圓山站

台北市保安宮

辨識特徵

❶韓信跪地爬行
❷屠夫少年和無賴

潘麗水畫師在一九七三年受聘為保安宮留下這些壁畫，韓信被畫成一派書生劍俠的模樣，而屠夫少年和幾名市井無賴的表情，符合演義小說情節。英雄能屈能伸和小人滿足於意氣之爭，形成強烈對比。

| 所在地：雲林縣台西鄉進安宮 | 建築部位：三川殿樑枋（彩繪） | 作者和年代：洪平順，一九七三年 |

蕭何月下追韓信

韓信佩劍投軍在項梁的西楚軍，在項梁死後追隨項羽，當一個執戟衛士。韓信多次向項羽獻策都不被採納，因此逃出楚營投奔漢王劉邦。沒想到劉邦也是沒看出他的才能，韓信失望之餘再度出走。丞相蕭何知道韓信的才華，只是找不到機會向劉邦推薦，蕭何一聽韓信跑了，立刻上馬追了出去。蕭何利用月色追趕，追了兩天兩夜才把他勸回來，留下「蕭何月下追韓信」這段佳話。

劉邦聽蕭何那麼誇讚韓信的才華，問蕭何韓信的才華有多高，蕭何說：「韓信的才華是『國士無雙』，意思是說他的才能在國內無人能敵。」劉邦又問蕭何，那韓信的帶兵能力是多少？蕭何說那大王可要自己問他，劉邦真的去問韓信，韓信回答說：「多多益善。」後來劉邦「登台拜將」請韓信接掌兵符，韓信沒讓劉邦失望，替他打下漢室江山。但是韓信後來卻被蕭何誆騙入宮，讓呂后在鐘下處死韓信，俗諺「成也蕭何，敗也蕭何」即出自此處。

🏛 進安宮
● 縣立崙豐國小

雲林縣台西鄉進安宮

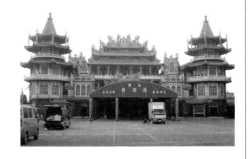

辨識特徵

❶韓信　❷蕭何　❸月亮

這組題材很容易表現：夜色，有月懸於半空。一個老官員追著一名年少書生。常見於剪黏、交趾陶和彩繪。騎馬或不騎馬？單看出的工資豐不豐厚。

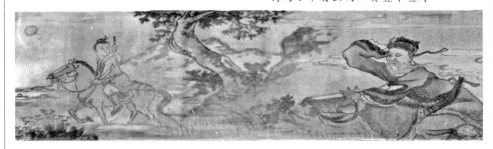

三國爭霸

劉關張桃園三結義　　曹操青梅煮酒論英雄

破黃巾英雄初立功　　取長沙

虎牢關三英戰呂布　　吳國太佛寺看新郎

董太師大鬧鳳儀亭　　劉備娶妻回荊州

典韋死戰活曹操　　　黃鶴樓

轅門射戟　　　　　　銅雀台英雄奪錦

關羽別曹　　　　　　許褚裸衣戰馬超

古城會斬蔡陽　　　　張飛夜戰馬超

擊鼓罵曹　　　　　　關羽單刀赴會

小霸王孫策怒斬于吉　趙顏求壽

徐母罵曹　　　　　　孔明安居平五路

趙子龍單騎救主　　　鄧芝落油鼎

張飛大鬧長坂橋　　　孔明假獅破真獅

黃蓋獻苦肉計　　　　姜伯約歸降孔明

華容道關羽捉放曹操　空城計

所在地：嘉義縣笨港水仙宮　建築部位：殿內牆壁身堵（泥塑彩繪）

劉關張桃園三結義

天下紛亂，黃巾賊造反，各路英雄揭竿而起。漢室宗族劉備與母親賣草席維生。空有滿腔抱負，無奈家貧如洗，看到縣老爺貼出的招義兵告示只能空嘆息。誰知道在劉備嘆息聲未止的時候，背後傳來一聲：「男子漢大丈夫不思報效朝廷只在一旁嘆息？」劉備回頭看到對他講話的是一個身高八尺豹頭環眼的大漢。問了姓名才知道他是張飛，張飛邀請劉備到莊內小店吃酒，繼續談論國家大事。兩人聊著看到一個人推著車停在店門口，走進店要店家趕快給他弄點東西吃吃，說他趕著要去投軍。兩人聽到，商議幾句後向這個人打了招呼，這個人報上姓名說他名叫關羽。張飛邀關羽同坐，三人共飲說出各自心中志向，頗有相見恨晚的意思。

張飛邀請劉備、關羽兩人到他家做客，以便商量投軍事宜。劉備家貧，關羽在流浪，張飛此時在三人之中是最富有的，他家前庭後院還有一座可容納三百多人的桃花園。三個人到了張飛家中又談到半夜，張飛說既然三人志趣相投，何不三人祭告天地結為異姓金蘭；兄弟同心協力要成就大事就不難。劉備、關羽聽完同聲叫好，第二天張飛喚人在桃花園裡擺起香案，三人跪在香案前一同起誓說：「劉備、關羽、張飛，雖然異姓，既結為兄弟，則同心協力，救困扶危；上報國家，下安黎庶；不求同年同月同日生，只願同年同月同日死。皇天后土，實鑒此心。背義忘恩，天人共戮！」劉備為兄，關羽次之，張飛為弟。此為桃園三結義。

🏛 水仙宮
● 北港大橋

嘉義縣笨港水仙宮

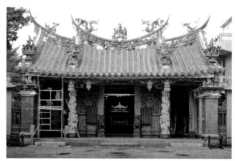

辨識特徵

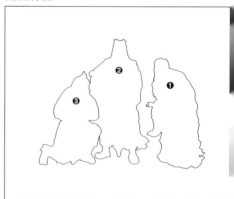

❶劉備　❷關羽　❸張飛

作者和年代：傳陳玉峰，一九四七年作品（劍峰，一九九一年重修）

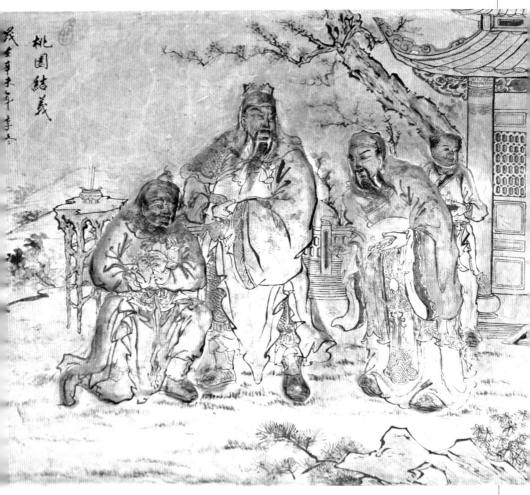

濕壁畫，據傳是一九四七年由陳玉峰和江清露所做。陳玉峰台南彩繪師陳壽彝之父；江清露泥塑交趾陶剪黏名家，為北部交趾陶名匠洪坤福關門弟子。此作在一九九一年由靜觀園劍峰（林仁和）重修。畫風古樸是為難得佳作。

所在地：彰化市南瑤宮　建築部位：三川殿前簷廊透雕人物窗（石雕）　作者和年代：蔣馨，一九二六至三六年

破黃巾英雄初立功

話說劉備、關羽和張飛三人桃園結義之後，得到商人贈送良馬五十匹，又贈金銀五百兩，鑌鐵一千斤。劉備請良匠打造雙股劍；關羽造青龍偃月刀，又名「冷艷鋸」，重八十二斤；張飛則是造丈八鋼矛（又名蛇矛丈），全部各置全身鎧甲，準備齊全後一行人就投軍去了。

經過數日，聽說黃巾賊統兵五萬來犯涿郡，三人領兵上戰場試刀。擊退黃巾賊，之後又解了青州之危，自此三人名揚四野。

🏯 南瑤宮
● 彰化火車站

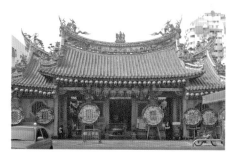

彰化市南瑤宮

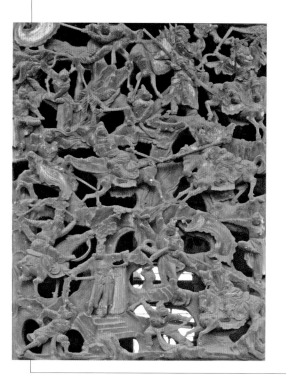

辨識特徵

❶關羽拿關刀
❷張飛
❸劉備持雙股劍

泉州惠安石鋪蔣馨督造的石雕特有的溫潤之美，線條柔美中見剛毅之氣，人物表情寫實，為石雕中之極品。

所在地：台北市保安宮　建築部位：西面迴馬廊中幅（彩繪）　作者和年代：潘麗水，一九七三年

虎牢關三英戰呂布

人中呂布，馬中赤兔，董卓命呂布領兵向八路諸侯討戰，各路英雄竟無人能敵。呂布虎牢關前連勝數陣，正趕著公孫瓚追殺，沒想到被張飛一支丈八蛇矛架住方天畫戟，公孫瓚才得以逃命，雙方打了數十回合仍分不出勝負。一旁的關羽看不是對頭加入戰局，無奈呂布勇不可擋，加上呂布跨下胭脂赤兔馬矯健異常，一時間也拿呂布無可奈何。

劉備一旁觀戰擔心兄弟安危，持雙股劍衝出陣營，三人把呂布圍在核心，打得難分難解，各路英雄看到劉關張三人力鬥呂布戰況十分緊張，想衝出相助卻找不到空隙出手相助，個個英雄只看得目瞪口呆。眾人想著前回關羽溫酒間就斬了華雄，此時三人奮戰許久只和呂布打了個平手。呂布最後丟了個虛招，倒提方天畫戟轉回虎牢關裡去了，劉關張三人此戰雖然沒將呂布打敗，卻也名揚四野。

　　🜊 保安宮
　　● 台北捷運圓山站

台北市保安宮

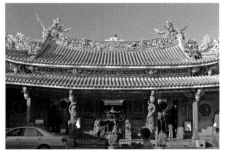

辨識特徵

❶呂布持方天畫戟
❷關羽　❸張飛　❹劉備

巨幅壁畫，台南春源畫室潘麗水於一九七三年所作，潘麗水在這年受聘來到台北保安宮繪製正殿七大幅壁畫，此作在西面中幅，人物造型均符戲曲演義個性。這七幅作品及兩幅題字吉瑞圖，為研究潘麗水畫作重要的作品。

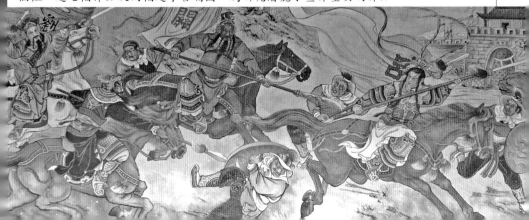

所在地：台北市保安宮　建築部位：左邊護龍凹壽、西邊水車堵（泥塑交趾陶）　作者和年代：洪坤福，一九二〇年代

董太師大鬧鳳儀亭

董卓欺凌獻帝，百官敢怒不敢言，司徒王允憂心，徹夜難眠在牡丹亭畔漫步，聽到有人在長吁短歎。王允因而躲在旁邊偷聽，發現府中歌伎貂蟬正在月下向天祈禱。一經詢問，才知道貂蟬雖是女流也有憂民之心，兩人密議，要用連環美人計讓董卓、呂布反目，以便除掉兩個朝中大患。司徒王允按照計畫先獻貂蟬給呂布，又把貂蟬嫁給董卓。貂蟬在兩個男人之間製造矛盾，讓兩個人產生猜忌。

一天董卓帶著呂布進宮與漢獻帝議事，呂布心裡想著貂蟬，利用一個空檔回董卓府中看貂蟬。呂布與貂蟬在鳳儀亭相會。董卓回頭看不到呂布，早有耳聞呂布迷戀貂蟬美色，聽說呂布回府，董卓急忙趕回府中一路追到鳳儀亭邊，果然看到兩人卿卿我我濃情蜜意，一時怒氣沖天，看到呂布的方天畫戟立於亭畔，拿起畫戟就朝呂布射去，呂布聽到耳邊一陣聲響避開，回頭一看董卓竟然也回來了，急忙撇開美人貂蟬往外逃走。

長鬚老生董卓，呂布頭戴束髮太子冠，貂蟬為小旦，三個人物合演一齣鳳儀亭。

台北保安宮

辨識特徵

❶呂布　❷董卓拿方天畫戟　❸貂蟬

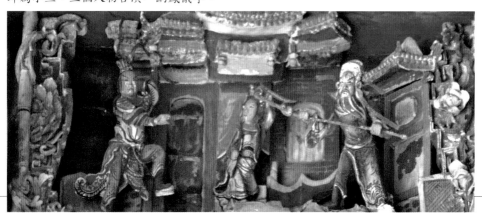

所在地：雲林縣台西鄉安海宮　建築部位：三川殿通樑樑枋（彩繪）　作者和年代：陳子英，一九八一年

典韋死戰活曹操

宛城內，曹操見張濟寡妻鄒氏（張繡的嬸嬸）美貌，請人穿針引線，坐擁美人於溫柔帳中。張繡雖然知情，礙於曹操淫威，敢怒不敢言。曹操每夜飲酒作樂都命令勇將典韋在門外守護，有一天張繡偏將胡車兒對他說，典韋之勇在雙鐵戟，只要計誘典韋吃酒，趁機盜去雙戟，典韋沒有雙戟就像個沒用的人，要殺曹操易如反掌。

當夜如計進行。曹操在溫柔帳中聽到門外兵馬聲起，叫人答話，有人回話說是張繡夜巡，曹操安心繼續懷抱美人而眠。典韋接受張繡手下宴飲後回來仍在門外守衛，誰知道不久後火光四起，抬頭看到張繡已經殺到門前，典韋轉身要拿雙戟，一摸雙戟早已不知去向，慌亂之中以部卒腰刀抵擋，無奈尋常刀刃不堪使用，敵兵像潮水般湧來，典韋亂軍之中隨手捉住兩名士兵充當兵器對抗，最後氣力用盡被亂箭射殺，戰死後仍立於門前。曹操在忙亂之中從後門逃走。

雖題名為戰宛城，但坐騎與小說描述有出入。畫師以騎著戰馬的將軍對抗追兵，以熱烈的戰場表現緊張的氣氛。

🔺 安海宮
● 縣立台西國小

雲林縣台西鄉安海宮

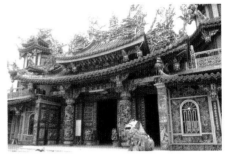

辨識特徵

❶典韋捉住兩個兵士當武器
❷張繡持槍追殺

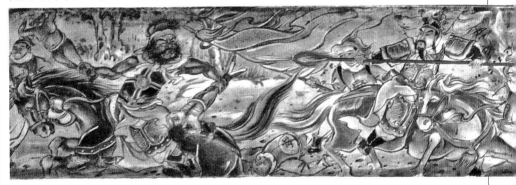

所在地：台北市萬華區龍山寺　建築部位：東邊護龍凹壽對看堵（石雕）　作者和年代：作者不詳，年代不詳

轅門射戟

袁術命紀靈為大將，準備出兵攻打在小沛的劉備。紀靈擔心呂布出兵擾動命人先向呂布示好，希望到時不要出面干預。劉備知道袁術準備來攻，也向呂布求救。

呂布接受謀士陳宮建議，出兵小沛準備化解一場干戈。紀靈和劉備聽說呂布來到小沛，不約而同來到呂布營帳中，紀靈、劉備看到對方在場，一時內心難安，心裡都在想著，不知呂布要幫誰。呂布不提主張並設宴招待，酒過數巡呂布忽提方天畫戟在手，兩人一見都嚇出一身冷汗。呂布說：這場干戈是一定要幫兩位化解的，不會讓兩位傷了和氣。兩人心裡只是七上八下，又不敢亂開口。

呂布面露微笑命人將畫戟插在一百五十步遠處，然後告訴雙方說，或戰或和各安天命，若我箭射出去能中畫戟小支，則雙方退兵，若是射不中，就讓雙方去廝殺了。劉備、紀靈心頭都是一楞，這哪叫化解干戈，畫戟小支那麼小怎射得中啊！呂布根本把人命當兒戲。呂布也不搭理兩人不安的面容，只管搭箭張弓，叫了一聲：著！把箭射了出去，只聽到休地一聲畫破天際，嗆！中了，中了，眾人大喊將軍神射，果然射中畫戟小支。劉備放下心中一塊大石，終於解了一場災厄；另一邊的紀靈心情卻是沉重的，他正發愁不知道回去後該如何跟袁術覆命。

🔘 龍山寺
● 台北捷運龍山寺站

台北市萬華區龍山寺

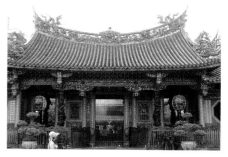

辨識特徵

❶呂布射箭
❷劉備
❸紀靈
❹畫戟

這幅石雕為水磨沉花，線條細膩人物鮮活，原圖可能來自名家畫譜。萬華龍山寺為二級古蹟。

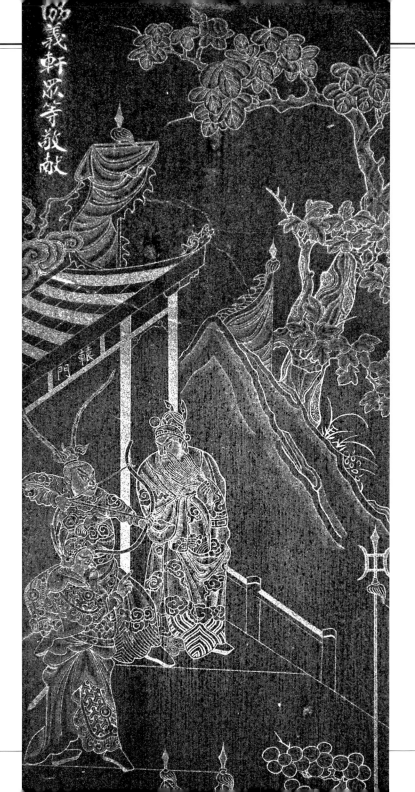

所在地：雲林縣二崙鄉興國宮　建築部位：殿內壁畫（彩繪）　作者和年代：許報錄，一九八六年

關羽別曹

關羽與兩位嫂嫂被曹軍所困，曹營中張遼請命前往勸降。關羽聽從張遼建議暫時歸在曹操麾下，明言降漢不降曹。曹操對關羽非常禮遇，三日一小宴，五日一大宴；上馬金、下馬銀。又在關羽斬了顏良之後奏請朝廷封他為漢壽亭侯，對關羽百般禮遇。

關羽聽說大哥劉備在袁紹營中，就想要離開曹營。關羽先命兵士將曹操所贈金銀及漢壽亭官印收好封存，「封金掛印」妥當之後就跑去向曹操辭行。曹操聽說關羽前來刻意不見他，關羽多次前往曹操住處，都沒見到，最後只好留書向曹操道別。曹操看留不住關羽，命令張遼快馬先行要關羽留步，他要親自與關羽話別，曹操命人備妥錦袍金銀追上關羽車隊。曹操見關羽去意堅定，命令屬下將錦袍取出賜給關羽，關羽怕曹兵下手，在馬上用青龍刀背挑起錦袍，下橋遠去。曹軍有人憤憤不平怨關羽不識大體，曹操反而替關羽說話，他說：「關羽單身一人還要保護兩位嫂嫂，未下馬受禮也是常理。」

興國宮
● 縣立二崙國小

雲林縣二崙鄉興國宮

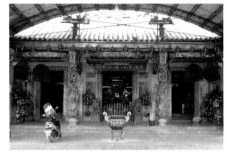

辨識特徵

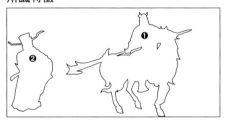

❶關羽以刀挑起錦袍　❷曹操拱手道別

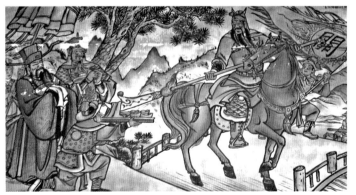

近代風格的傳統壁畫。曹操雙手作揖，兵士下跪高舉錦袍，關羽在馬上以大刀挑起，遠方車仗中兩名女子是劉備的夫人。此作用色明朗人物個性鮮活，是許報錄畫師佳作之一。

所在地：嘉義縣朴子市配天宮　建築部位：三川殿托木（木雕）　作者和年代：作者不詳，年代不詳

古城會斬蔡陽

關羽別了曹操，過關斬將來到了古城，看
到張飛在城門上指著他破口大罵，再三解
釋都無法讓張飛理解時，同樣惱怒傷心。
就在此時，後面塵土飛揚，探子馬來報，
曹將蔡陽正從後面追來。這時關羽告訴張
飛說，不管信或不信，總是讓兩位嫂嫂進
城再說。張飛忙問：「兩位嫂嫂在哪裡？
快請入古城。但，你且斬了曹將表明心志
再說，我在城樓上助你三通鼓助威。」

蔡陽追上，關羽怕蔡陽趁機衝入古城，只
能逃離城門，關羽此時人困馬乏、心力交
瘁，就在護城河畔急勒馬頭，馬腿曲了，
手中的刀刃轉向，蔡陽跨下戰馬煞不住，
人往前衝出落下馬來，一顆腦袋剛好掛在
青龍偃月刀上和身體分了家。一計「倒施
刀」讓古城會成了家喻戶曉的故事。只是
這招倒施刀自此未曾有人見過，又據說，
見過的都去找閻王報到了。

🏯 配天宮
● 嘉義縣朴子市公所

嘉義縣朴子市配天宮

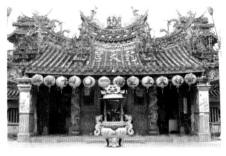

辨識特徵

❶張飛城門上擂鼓　　❷車上的嫂夫人
❸關羽向城門上喊話　❹追兵蔡陽

此作據傳為郭塔與陳
應彬對場作，約在日
據中期。一般古城會
都以張飛在城門上擂
鼓，關羽大刀橫拖，
蔡陽倒栽蔥於馬下。
此處不讓蔡陽落馬卻
是嫂夫人向城門呼
救。這個構圖罕見，
可為配天宮一奇。

所在地：雲林縣林內鄉林南村奉天宮　建築部位：三川殿通樑樑枋（彩繪）　作者和年代：鹿港人錫河，一九八六年

擊鼓罵曹

孔融向曹操推薦處士禰衡，曹操未予禮遇，禰衡反唇責備，罵到後來連曹操一班文官武將都被罵上了。曹操心中不悅，故意命令禰衡在元旦宴會上做鼓吏，想藉此羞辱他。一個名士卻要在新春宴會上擊鼓娛樂眾人，看在常人眼中可能是一件丟臉的事情，但在禰衡心中卻不是那麼想的。

元旦之日照例要穿上新衣，禰衡卻穿著舊衣服來到，然後當著眾人面前脫去舊衣，一身赤裸的出現於宴會之上。眾人掩面替他感到驚慌，禰衡慢條斯理的穿上褲子，面不改色。曹操生氣罵他：「廟堂之上，這也太過失禮了。」禰衡回說：「你欺君罔上才叫無禮。我露出父母所生的形態，表示我清白之身而已，哪裡失禮了？」曹操當時懾於輿論並沒有處死禰衡，但曹操用借刀殺人之計，叫禰衡前往襄陽說降劉表，禰衡到襄陽後被黃祖所殺。

此作人物線條細膩，用色恰到好處，雖然經過二十多年，顏色猶新，可見作工用料實在。

　　🏛 奉天宮
　　● 林內火車站

雲林縣林內鄉林南村
奉天宮

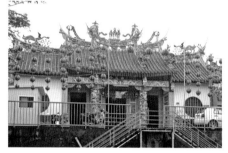

辨識特徵

❶禰衡擊鼓
❷曹操

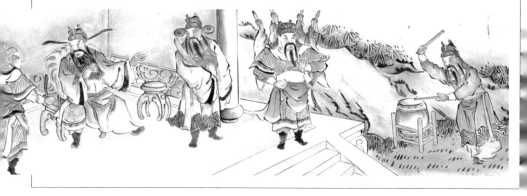

所在地：雲林縣台西鄉安西府　**建築部位**：三川殿內樑枋（彩繪）　**作者和年代**：不詳，一九八六年

小霸王孫策怒斬于吉

江東小霸王孫策身受箭傷，在府中療養，有遊方道士于吉路經江東一帶施符念咒替人消災解厄，廣受黎民百姓及文武官員愛戴，只有孫策以于吉妖言惑眾不信。

孫策自許讀書人，不信旁門左道，且說需要斬惑眾之輩以正人心，眾位部將聯名俱保。孫策為了平息眾議，接受眾人提議讓于吉登壇求雨，並且告訴于吉：雨求不來，則斬於市集示眾。當日先是晴空萬里，後經于吉催動符咒，果然雨降三尺，只是于吉最後仍被孫策以妖術迷惑世人，下令斬首。于吉被斬之際，化成一道青風往東方而去。

于吉被斬首後孫策卻常常看見他，最後孫策氣不過，連命都氣沒了，把江東一片江山連同一班舊臣，都讓弟弟孫權繼承，開啟三國鼎立的契機。

這幅作品用色豐富，人物雖然精簡，但布局卻恰到好處。只是，按小說情節來說，于吉被焚在室外，這裡以宮廷內當背景，或許畫師要表達的是孫策貴為江東霸主的身分吧！

安西府
● 縣立崙豐國小

雲林縣台西鄉安西府

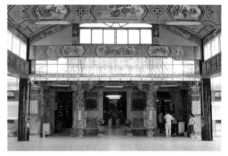

辨識特徵

❶于吉於柴火之中
❷孫策仗劍怒指

所在地：台北市保安宮　建築部位：正殿西邊迴廊（彩繪）　作者和年代：潘麗水，一九七三年

徐母罵曹

徐庶化名單福，幫忙劉備運籌帷幄調兵遣
將，多次與曹軍對陣都打了勝仗。曹操聽
手下說劉備聘到賢才，請謀士程昱分析戰
局得失，程昱分析說：「單福是徐庶的化
名，這人是個孝子，才能是程某十倍之
上。」曹操聽完有心招納，命人到徐庶老
家請徐母到許昌。

徐庶的母親到了許昌之後，備受禮遇。這
天曹操來看徐母，曹操對徐母誇讚徐庶賢
才。徐母聽完問曹操說：「現在我兒徐庶
到底在哪裡？」曹操回說：「可惜啊！
美玉明珠落入汙泥之中，他如今在劉備
身邊。現在，請妳寫一封信叫徐庶到許昌
來，一方面你們母子可享天倫，另一方面
徐庶在我這裡又可一展奇才。」徐母聽完
問曹操說：「劉備這個人怎麼樣？」曹操
聽徐母問起劉備，以為她的心已經被他的
言語打動，罵起劉備愈罵愈起勁，徐母沒
聽完曹操說完就站起來，一手拿著硯台，
一手指著曹操說：「劉備是中山靖王的後
代，一心匡扶漢室，你，曹阿瞞，挾天子
以令諸侯『名為漢相實為漢賊』。」說著
說著就把一方石硯丟向曹操。

🔲 保安宮
● 台北捷運圓山站

台北市保安宮

辨識特徵

❶徐庶母親
❷曹操
❸程昱

乾壁畫，徐母左手拿硯台，右手指著曹
操，曹操驚慌像要從椅子上站起來閃躲。
左右兩名官員見狀也都驚慌失措，畫中透
露一股緊張的氣氛。題名賢哉徐母，不像
一般常見的徐母罵曹，顯然畫師對徐母有
更高的敬意。

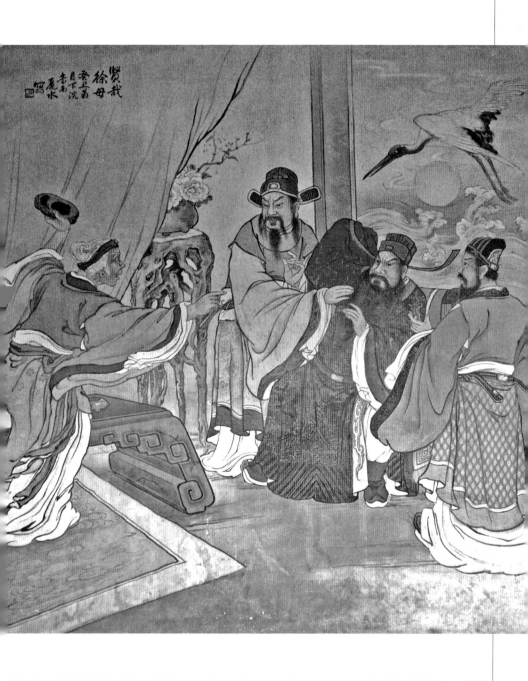

所在地：雲林縣西螺鎮福興宮　建築部位：正殿神龕右側（木雕）　作者和年代：作者不詳，約一九七〇年代

趙子龍單騎救主

趙子龍接受糜夫人托付，將幼主劉禪放在懷中用布巾綁好，又將護心鏡重新配戴妥當，提槍上馬再度投入戰局。

趙子龍在亂軍中左衝右闖把曹軍殺得七零八落，曹操在山上遠望，看到一個身穿白袍的將軍，所到之處無人能擋，向一旁的徐庶問說：「那個猛將是誰？」徐庶認出是趙子龍，有心相救，回答曹操說：「那個白袍將軍就是劉備帳下的猛將趙子龍，此人勇冠三軍，得他一員勝過千軍萬馬。」曹操聽完趕忙說：「真是一名虎將啊，傳令下去，要活捉！不可以傷到他。」趙子龍在千軍萬馬當中衝殺已經無人能敵，這下又有曹操軍令，曹軍更加膽怯。曹操在高處觀戰，看到趙子龍力戰張郃等四名大將仍然不失氣焰，禁不住對徐庶說：「趙子龍真是渾身是膽。」

福興宮
育仁醫院

雲林縣西螺鎮福興宮

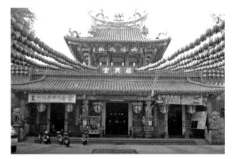

辨識特徵

❶趙子龍胸前有一嬰兒
❷曹操
❸徐庶

木雕神龕往往是一座廟宇中最神聖的地方，匠師在處理上最為嚴謹。趙子龍披髮一手拿劍，一手持槍，胸前嬰兒很清楚，曹操和徐庶被安排在右上角山坡上，這是傳統的構圖方式。

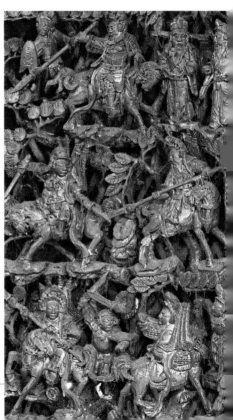

所在地：雲林縣虎尾鎮德興宮　建築部位：三川殿簷廊員光（木雕）　作者和年代：作者不詳，年代不詳

張飛大鬧長坂橋

趙子龍在長坂坡殺出一條生路，帶著阿斗往長坂橋而來，來到長坂橋看到張飛騎馬站在橋上，張飛見趙子龍來到，急著閃在一旁讓他過去。隨後追到的曹軍看見張飛獨身騎馬站在橋上。眺望遠方又看到樹林上方塵土飛揚，擔心誤入陷阱而停下腳步要等待帥令指示。

曹操追到長坂橋前，左顧右盼只看到張飛一人立馬橫槊，曹操怕諸葛亮用計也不敢冒險。雙方對峙好久，張飛強忍衝動，一直等到曹營陣腳似有騷動才開口大喝：「我是燕人張翼德！誰要和我一決死戰？」曹操也不回答張飛的呼喊，悄悄的對左右說：「關羽離開我時曾說，燕人張飛可在萬軍之中輕取主將首級，這個人自稱張飛，大家要特別小心。」張飛聲如雷震，曹軍個個膽戰心驚，可是沒接到號令也不敢躁動。這時張飛又喊：「戰也不戰，退也不退，到底是要幹什麼！」張飛的聲音像連串的旱天雷，震得長坂橋前掀起滾滾煙塵，一時間曹營陣中呼救聲連連，曹軍你推我擠，被踩死的不知其數，夏侯傑嚇得當場肝膽碎裂落馬而死，曹操看到這個情形急忙鳴金退兵，往西邊而去。

🏛 德興宮
● 臺西客運

雲林縣虎尾鎮德興宮

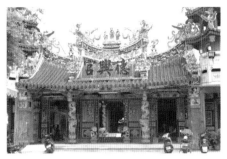

辨識特徵

❶張飛　❷趙子龍　❸曹軍大將
❹文生是徐庶拿扇子　❺曹操拿令旗

這件木雕員光是很典型「長坂坡」完整版。此作若沒有張飛站在橋頭，就會變成單騎救主。如果有張飛但是不見趙子龍，則是張飛大鬧長坂橋。因本書收錄了「趙子龍單騎救主」，所以這篇就以「張飛大鬧長坂橋」命名。

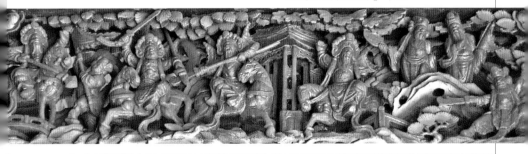

所在地：雲林縣麥寮鄉拱範宮　建築部位：拜殿員光（木雕）　作者和年代：唐山匠師，一九三二年

黃蓋獻苦肉計

孫權與劉聯軍要對抗曹操百萬大軍，兩軍交戰敵暗我明，黃蓋主動獻上苦肉計並向周瑜請令，自願到曹軍之中潛伏，但周瑜擔心黃蓋忍不住皮肉之苦並不同意，最後禁不住黃蓋再三請求周瑜只好配合。

第二天周瑜營中升帳指揮各部迎戰事宜，這時行伍中閃出一名老將指著周瑜破口大罵，眾將一看竟是老將軍黃蓋，黃蓋搶著周瑜的話說：「像你這樣派遣，就是三十個月也沒法抵擋曹軍百萬雄兵，何不棄戈跟曹操投降領個差事做做。」氣得周瑜大怒指著黃蓋說：「漫我軍心，拖下去斬了。」眾人一看都出來勸解，眾人齊聲向周瑜求情，周瑜心裡雖有意放人，但求逼真，仍勉強演出不近人情的戲碼。

魯肅不知其中原委，看到孔明坐在一旁，向孔明走去，誰知孔明看到魯肅走來竟把臉轉到一邊去。魯肅說：「東吳眾將討不到人情，你是個客人，都督多少會賣你個面子，先生你竟然如此無情，連開個口都沒有？」孔明低聲的說：「他們『一個願打，一個願挨』，我才不去自討沒趣。」魯肅細聲問說：「是計？」孔明回說：「是計。」

🏛 拱範宮
● 縣立麥寮國小

雲林縣麥寮鄉拱範宮

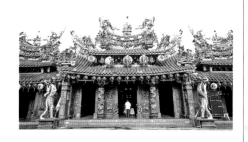

辨識特徵

❶黃蓋跪著　❷周瑜　❸兵士拿板子
❹魯肅　　　❺孔明拿扇子

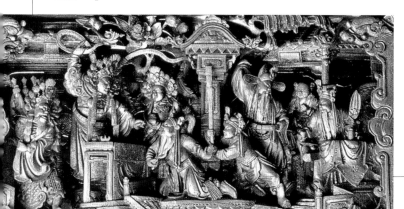

麥寮拱範宮在一九三二年左右，聘請來自唐山和台北的匠師同場較勁，所完成的木雕和交趾陶作品都很棒，是一座文化藝術價值都很高的傳統廟宇。

所在地：台北市保安宮　建築部位：三川殿重簷水車堵（交趾陶）　作者和年代：陳豆生，一九一九年

華容道關羽捉放曹操

關羽自從斬了顏良、文醜報答曹操禮遇之恩，封金掛印離開曹營便回到劉備身邊。在赤壁之戰，諸葛孔明派出營中眾將出陣打仗，建立功勞，偏偏沒指派關羽任務，讓關羽向孔明抱怨。孔明神算，知道曹操命不該絕，有意讓關羽借著「華容道」這次任務成就「仁義禮智信」五德的美名。

曹操赤壁兵敗逃到華容道，在華容道碰到關羽，曹操嚇到魂魄四散，程昱告訴曹操說：「我了解關羽個性，他素來恩怨分明；對上以傲待下以仁。主上昔日有恩於他，現在只要你向他討個人情，眾將亦可托君之福逃過這個劫數。」曹操聽從程昱的建議。曹操看關羽臉上未見殺氣，一口氣把往日的事情連篇說完，又問：「將軍深明《春秋》，難道沒讀到『庾公之斯追子濯孺子』這段故事嗎？」關羽聽完，往事點滴又浮上心頭，又看到曹兵滿身泥濘兵困馬乏，全都跪在地上求情，於是轉身對兵士說：「四散擺開吧！」曹操看到關羽回轉馬頭，連忙帶著兵馬衝過去，關羽轉頭看時曹操已經領著兵馬遠去。老友張遼不久也帶兵逃到眼前，關羽念舊情，也一起放了。

🏛 保安宮
● 台北捷運圓山站

台北市保安宮

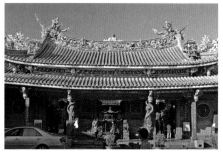

辨識特徵

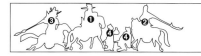

❶曹操馬上拱手　❷關羽
❸張遼　　　　　❹曹兵跪在地上

水車堵間的泥塑交趾陶，人物造型修長，動作誇張，匠師口訣，文生重官目（五官），武將重架式。關雲長和曹操的形象在華容道這齣戲文中角色特徵明顯，是件欣賞戲文的入門作品。

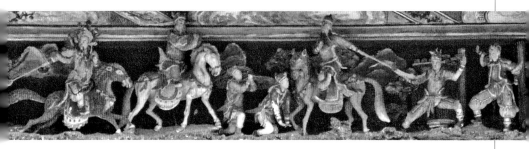

所在地：雲林縣西螺鎮福興宮　建築部位：後殿穿廊（石雕）　作者和年代：作者不詳，約一九七〇年

曹操青梅煮酒論英雄

劉備從國舅董承那裡知道漢獻帝託付血書，要劉備號召忠臣舉事，除奸人救漢室。劉備一時無能為力，只好暫時委屈寄居曹操府中，等待時機。

劉備每天在菜園裡種菜過著安逸的生活。一天，正逢梅園中的梅子成熟，曹操命人去請劉備到梅園中喝酒談天。兩人喝酒談論天下大勢，曹操問劉備說：「天下群雄並起，不知道哪個人才能成就大事，哪個人才是英雄。」劉備連說了幾個都被曹操反駁，最後曹操指著劉備說：「當今天下能夠被稱為英雄成就大事的，只有劉皇叔和老夫而已。」就在此時天空忽然敲起一計雷響，劉備手中的筷子失手掉在地上。曹操問劉備，你怕打雷嗎？劉備說：「連聖人聽到雷聲都會被嚇到。」曹操看劉備連雷聲都怕，就不再懷疑他。

關羽和張飛從外面回府找不到劉備，聽說大哥被曹操找去，怕他會有危險，兩人趕到梅園外面要保護劉備。

🏛 福興宮
● 育仁醫院

雲林縣西螺鎮福興宮

辨識特徵

❶驚慌失措的劉備　❷曹操
❸關羽和張飛在門外

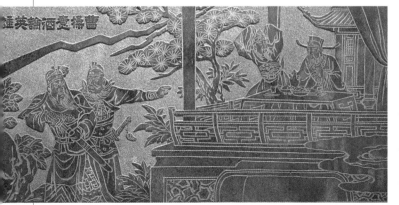

淺石雕，這是幅過渡時期的作品，這時的作品有些地方已經由電動工具取代手工。人物線條雖然不是很細膩，但做工仍按圖施作，圖案的使用還是傳統的畫譜。

所在地：雲林縣斗六市三殿宮　建築部位：殿內樑枋（彩繪）　作者和年代：蔡龍進，一九七八年

取長沙

長沙太守韓玄，平生性急、輕於殺戮，大家都不喜歡他。韓玄手下一員大將名叫黃忠，雖年近六十，卻有萬夫不當之勇，尤其箭術百發百中。

劉備兵進長沙，孔明特別囑咐關羽不要輕敵。這日對陣，黃忠所騎馬匹忽然腿軟，關羽讓黃忠換馬再戰，在次日對陣之間，黃忠為報前日之恩，先是虛彈幾次弓弦，最後一次百步穿楊箭，只射關公盔纓，因此讓韓玄誤以為黃忠心有二志，最後逼得黃忠棄韓玄投靠劉備。

🏛 三殿宮
● 斗南火車站

雲林縣斗六市三殿宮

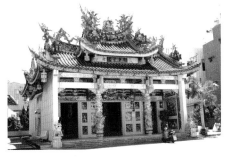

辨識特徵

❶黃忠拉弓箭
❷關羽拿關刀

樑枋彩繪，背景故意用團團煙塵圍繞，很有戰場的氣氛，老將黃忠背向觀眾，關羽正面露臉。畫師在處理關羽時大都如此，表示尊重這個角色。

所在地：台北市保安宮　建築部位：右護龍凹壽右邊托木（木雕）　作者和年代：曾銀河，一九一八年

吳國太佛寺看新郎

孫權聽從周瑜計策，假意要將妹妹孫尚香嫁給劉備，誘騙劉備入東吳，好找機會用劉備當人質，換回被他所占的荊州。孔明看出是周瑜奸計，請趙子龍帶著他給的三個錦囊和劉備隨行。

東吳境內人人都知道吳國太（孫權的母親）要嫁女兒，連吳國太的老親家喬國老都跑來向國太道喜。吳國太聽到喬國老向他道喜，問了兒子孫權才知道原來是計，惱怒萬分。最後吳國太說：「你妹妹的名節都快被你們給糟蹋了；派人請劉備到甘露寺，讓我看看這個劉備是個什麼樣的人，如果劉備是人中龍鳳，也算是替尚香找到一門親事。如果不中意，那他的生命就由你們處置。」後來，甘露寺裡，吳國太看女婿愈看愈滿意，喬國老也在一旁幫腔，聽得老國太滿心歡喜，趙子龍站在一旁按劍保護劉備安危；甘露寺外面東吳將士個個刀斧在手，在等著吳國太眉頭一皺頭一搖就要衝進去殺掉劉備。

🏛 保安宮
● 台北捷運圓山站

台北市保安宮

辨識特徵

❶吳國太　　❷劉備拱手作揖
❸喬國老坐在中間　❹趙子龍仗劍

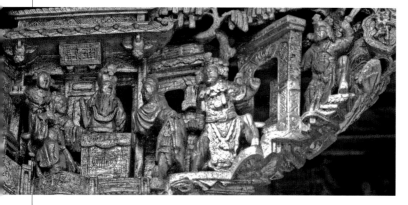

此作為匠師曾銀河以「自己手藝」捐獻的作品；這齣戲在傳統建築裝飾中常常出現，人物雕工非常細膩。國太、劉備、子龍等人都刻得很好。

所在地：雲林縣褒忠鄉馬鳴山鎮安宮	建築部位：三川殿內中港間員光（木雕）	作者和年代：泉州匠師，一九四〇年代

劉備娶妻回荊州

劉備與孫尚香成親之後，周瑜有意軟禁劉備，要逼使孔明拿荊州來換。周瑜請孫權厚待劉備，好讓他樂而忘歸。果然劉備一進溫柔鄉就忘了回家的路。趙子龍和隨行的五百名兵士每天無事，只好跑馬練箭。

年關將近，子龍看劉備沒有回去的意思，想到孔明給的錦囊。打開看完之後去找劉備。劉備費了幾滴眼淚感動孫尚香，願意配合他借著元旦江邊祭祖的機會逃回荊州。元旦佳節東吳一班文武拜年賀歲，劉備和夫人到江邊祭拜劉家祖先。孫權和眾大臣歡度新年，劉備、孫尚香及趙子龍一行偷偷逃走。

孫權元旦歡飲醉酒到第二天才醒來，部下通報才知道已經跑了劉備和妹妹。另一方面周瑜怕跑掉了劉備，派徐盛、丁奉守在要衝，隨後又點潘璋、陳武去追劉備一行人。劉備一行日夜兼程跑了一日一夜，因為有公主車駕跑不快。趙子龍看到後面兵馬煙塵，打開孔明給的錦囊，錦囊中寫著「公主解危」。孫尚香告訴劉備「嫁了就是嫁了，自是與夫同甘共苦。」她請劉備先行，東吳追兵由她和子龍阻擋就好。

☗ 鎮安宮
● 中正紀念公園

雲林縣褒忠鄉馬鳴山
鎮安宮

辨識特徵

❶車上的孫尚香　❷關羽站船上　❸劉備
❹趙子龍拿劍　❺周瑜頭插雉尾

一般常見木雕員光都安金箔，這件以粉彩表現，算是特別的做法。人物按情節排列，車上的孫尚香若不注意會誤看成關公保嫂過五關的兩位嫂子，幸好作品下方有刻著回荊州才沒讓人誤解。

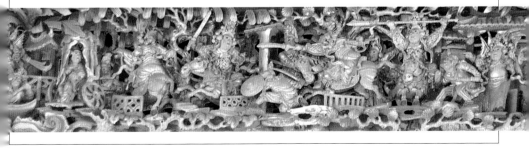

所在地：嘉義縣溪北六興宮　建築部位：三川殿員光（木雕）　作者和年代：作者不詳，年代不詳

黃鶴樓

周瑜自從赤壁之戰後，常想著要討回荊州，沒想到幾次計謀都讓孔明識破。這次周瑜又想出一條計策，就是在黃鶴樓宴請劉備，準備在劉備人單勢孤的情況下除掉他的性命。孔明借東風時，拿走周瑜一支令箭，劉備依約入東吳作客，孔明命趙子龍同行。

在黃鶴樓上，周瑜數次要殺劉備都被趙子龍識破，黃蓋在一旁也找不到機會，周瑜事前下令，沒有他的令箭任何人不可上下樓。趙子龍一聽沒了主張，慌亂當中摸到軍師孔明在他離開時，給了一節竹子，要他危急時剖開可解兩人危機。子龍找到機會剖開竹節看到令箭，示意劉備灌醉周瑜，劉備這才放心。於是劉備不斷向周瑜示好，並且向周瑜敬酒。周瑜不知趙子龍手中握有令箭，以為兩人只要私自下樓就會被黃蓋等人殺掉，因此放心大喝。劉備、子龍兩人直到周瑜醉倒之後下樓，告訴黃蓋說：都督有令，沒有他的命令任何人不准上樓打擾，違令則斬。兩人這才脫離險境回去。

🔳 六興宮
● 月眉潭橋

嘉義溪北六興宮

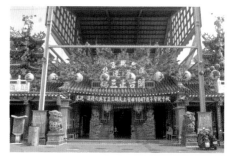

辨識特徵

❶頭插雉尾的周瑜
❷哈腰的劉備　❸趙子龍按劍

木雕員光作品，周瑜京劇扮相是每一場作品中的標準行當。劉備和趙子龍也大約都是這個造型。這齣戲文從戲曲中被匠師引用出來，不見於演義之中。可見匠師不只從小說中取材。

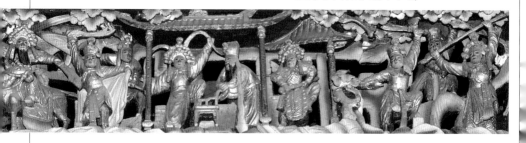

| 所在地：雲林縣麥寮鄉拱範宮 | 建築部位：正殿簷廊員光（木雕） | 作者和年代：泉州溪底派匠師，一九三〇年 |

銅雀台英雄奪錦

曹操大宴群臣在銅雀台。曹操想要看武官比試弓箭，命人將西川紅錦戰袍掛在垂楊枝上當獎品，下面設一張箭垛，以百步為界讓眾將射箭比賽。曹操命人將人馬分成兩隊，曹氏宗族穿紅袍，其餘的將士穿綠袍。

眾人氣宇非凡展現百步穿楊的功夫一時好不熱鬧，射中靶的將軍都搶著領賞。這時徐晃跳出來，拈弓搭箭，不射箭靶偏向柳條射去，箭中柳條錦袍墜落，徐晃飛馬衝出將錦袍披在身上，趕馬到台前大喊：「謝丞相賜錦袍！」徐晃勒馬才要轉回，台邊躍出一個綠袍將軍大叫：「將錦袍給我留下！」眾人一看原來是許褚，看他飛馬來奪徐晃身上的錦袍。兩人在馬上搶奪那件錦袍，徐晃以弓打許褚，許褚一手按住弓把徐晃拖離馬鞍。徐晃棄弓翻身下馬，許褚也下馬，兩個打成一團。

曹操急忙命人解開，看那件錦袍已被兩人扯得粉碎。曹操笑著說：「就一件錦袍而已，兩位愛將莫要爭吵。孤家只想看眾將之勇，兩位不要傷了和氣。愛將，都上台來，每人各賜蜀錦一匹回家縫製。來人進酒，孤家要與眾將滿上一杯。」

🏛 拱範宮
● 縣立麥寮國小

雲林縣麥寮鄉拱範宮

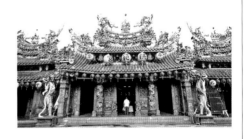

辨識特徵

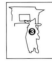

❶錦袍　　❷拉開弓箭的徐晃
❸曹操在亭中　❹許褚

非常精采的一件木雕作品，據鄉親耆老說匠師是來自唐山的師父，剛蓋好台南南鯤鯓代天府。人物表情入木三分，曹操喜形於色，武將們意氣風發。拱範宮為雲林縣的縣定古蹟。

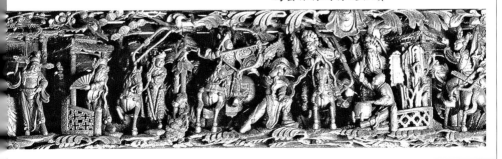

所在地：雲林縣台西鄉安海宮　建築部位：殿內樑枋（彩繪）　作者和年代：陳子英，一九八一年

許褚裸衣戰馬超

曹操在潼關被馬超一陣追殺後，逃到渭河築城下寨。這時已經是非常寒冷的冬天，渭河裡的沙土細軟沒辦法築起城牆防護，有人向曹操建議說只要命人以水澆土，城寨就可構築起來。曹操聽取建議，果然當晚就把城寨建好，不必擔心西涼兵的威脅。

這一天馬超到城下討戰，單挑前日對陣的許褚。許褚提刀出陣，雙方惡鬥數百回合仍不分高下，戰馬已經腿軟；兩人相約回營換馬再戰。許褚回營後鬥志依然熾盛，上馬時被全身盔甲妨礙行動，不顧天氣寒冷竟然脫去戰袍，他露出渾身肌肉提刀上馬再度回到戰場。馬超看到許褚竟然不顧天寒地凍裸著上身就衝到戰場上來，他也提起全部精神迎戰。兩人又打了一百多回合，一個空隙，許褚舉刀砍向馬超被閃過，馬超閃過之後急轉馬頭，一槍直刺許褚心窩，被許褚挾在腋下，兩人在馬上奪槍。許褚力大，大喝一聲竟然拗斷馬超的槍桿，兩人各拿半截在馬上亂打。曹操見許褚打了好久仍不能取勝，怕傷了猛將，只好鳴金收兵將許褚召回，馬超看許褚回營，也收兵退回營寨，對人說許褚果然像大家傳言那樣，打起來天地都不管了，真是一名虎痴！

🏛 安海宮
● 縣立台西國小

雲林縣台西鄉安海宮

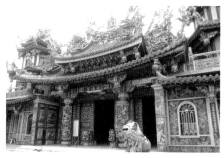

辨識特徵

❶裸衣的許褚
❷武小生馬超

這件作品很容易和夜戰馬超產生混淆。主要人物個性相似，主角都是馬超，而許褚和張飛都是猛男武將，脫衣不脫衣在畫師筆下已經不是重點，觀賞者想看懂只能從畫師的落款去分辨。

| 所在地：彰化縣埤頭鄉合興宮 | 建築部位：殿內樑枋（彩繪） | 作者和年代：吳永和，一九八七年 |

張飛夜戰馬超

馬超，字孟起，帶兵攻打葭萌關，趙子龍與關羽都不在城內；張飛性躁，孔明擔心對付不了馬超，故意以言語相激，只希望張飛拖得住馬超，等候趙子龍回來。

張飛、馬超兩人一見，立刻殺得天昏地暗，「中場休息」時，張飛乾脆摘下頭盔只包頭巾上場，兩人打到日落西山還分不出勝負，兩人戰到興起挑燈夜戰。戰場上點燃千支火把，把葭萌關前照得如同白天。

兩人你來我往，又戰了兩百多回合，馬超詐敗，跳出戰局讓張飛後面追來，張飛畢竟也是沙場老將，暗地提防著，果然馬超抽出銅錘往張飛面門打去，張飛側身閃過反手搭箭射馬超，兩人一陣廝殺仍平分秋色。劉備開口說：「馬孟，我以仁義相待不施暗招，今且各自回營，等明日再戰。」於是雙方各自收兵回營。

這件作品和裸衣戰馬超很容易搞混，以時下常見的彩繪作品來說，只有題名才能分辨兩者所要表達的戲碼。馬超戰許褚在潼關，而戰張飛則在葭萌關。

🏛 合興宮
● 縣立合興國小

彰化縣埤頭鄉合興宮

辨識特徵

❶張飛
❷馬超
❸燈籠或火把

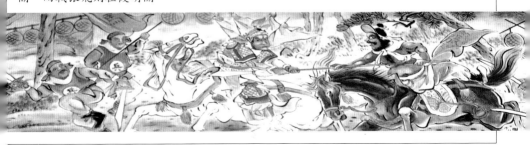

所在地：嘉義縣溪北六興宮　建築部位：三川殿員光（木雕）　作者和年代：作者不詳，年代不詳

關羽單刀赴會

劉備向東吳孫權借荊州充當根據地，言明取了西川就還，誰曉得劉備得到巴蜀四十一州後，仍然沒有歸還的意思。魯肅當初是這件事的見證人，今日荊州卻要不回來，被孫權埋怨。魯肅職責所在不好推辭，向孫權說已經設下一計要請關羽過江來議談，魯肅向孫權說：「到時關羽人在東吳，要他還地相信不難，萬一關羽不肯歸還荊州再將他除掉，然後進兵把荊州要回來。」關羽接到魯肅的邀請知道其中有詐，他成竹在胸命令關平備好小船在江邊等候，等到周倉紅旗一展，就火速過江接應，自然無事。關羽帶著周倉和幾名侍衛過江赴宴。

筵席間關羽和魯肅談笑風生，酒至半酣魯肅提起歸還荊州一事，關羽說這是國家大事，席間不要談論，免傷和氣。但魯肅不死心一直講，忽然間周倉開口說：「天下之地有德者居之，豈是你們東吳獨有。」關羽一聽臉色大變，奪過周倉所捧大刀目視周倉喝叱說：「這是國家大事，你不用多言，給我快快離開。」周倉會意，跑到岸口紅旗一招，埋伏在對岸的關平急駕小船像箭一般渡江而來。關羽一手提刀一手緊緊捉住魯肅的手，這時魯肅神魂四散被帶往江邊。關羽到了船邊才放手與魯肅話別，小船像閃電一樣乘風而去，魯肅好久才回過神來，驚呼君侯莫怪，君侯莫怪！

🏛 六興宮
● 月眉潭橋

嘉義縣溪北六興宮

辨識特徵

❶關羽
❷魯肅
❸關平

木雕員光作品，關羽捉住魯肅，魯肅雙手扶住桌子做驚慌狀。若景色為戶外，加上老生的肢體動作換個手勢很容易被當成「華容道關羽捉放曹操」。

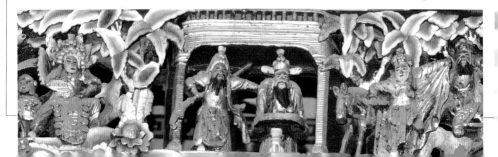

所在地：雲林縣北港鎮武德殿五路財神廟　建築部位：殿內樑枋（彩繪）　作者和年代：洪平順，一九九六年

趙顏求壽

奇人管輅，有一天在平原散步，看到一人名叫趙顏印堂發黑，暗地幫他推了卦，發現他再過幾天就會死掉。管輅可憐他侍父至孝卻不長壽，告訴他趕快回家向父親辭行。趙父知道後要趙顏去向管輅求救。管輅對趙顏說：「看你這麼孝順，不忍拒絕。你回去準備酒料，到麥地南方的大桑樹下擺好，然後躲起來，如果沒發生其他問題你會看到兩個人，你讓那兩個人坐下來下棋後你再出來。他們吃肉喝酒你都不要開口，只管一杯一杯替他們斟滿。那兩個人如果開口問你，你也不要回應，你若有誠心應該會有佳音；切記，切記，千萬不可說出我的名字來。」

趙顏按照管輅說的去辦理，果然在大桑樹下出現兩個老人坐下來下棋。趙顏替兩個老人一杯一杯的倒上酒，靜靜的站著，兩人問話他也都沒開口回答，棋下完了，坐在南邊的老人開口說：「剛才吃了人家特別準備的酒肉，也該通一下人情吧？」北邊坐著的人回答說：「文書已定。」南邊老人又說：「借文書來看看。」南邊的老人看到書中寫著趙顏壽十九，他不知從哪裡拿出一枝筆來在上面添了一筆說：「救你活到九十九，回去跟管輅說這筆帳暫且記下。」趙顏磕頭拜謝之後回家，果然活到九十九歲。

🏛 五路財神廟
● 國立北港高中

雲林縣北港鎮武德殿
五路財神廟

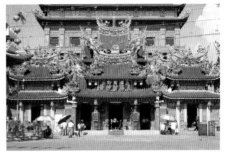

辨識特徵

❶趙顏捧著酒壺
❷南斗星君白髮
❸北斗星君黑髮

民間諺語說未曾註生先註死，可見死生有命，但民間對孝子及行善積德的人，老天爺會幫他添福添壽。洪平順師父用色比較鮮活，筆觸有力。

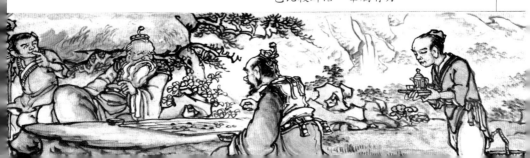

所在地：台北市萬華區龍山寺　　建築部位：西護龍凹壽樑枋（彩繪）　　作者和年代：作者不詳，一九六四年

孔明安居平五路

諸葛孔明受劉備託孤，扶助後主劉禪（阿斗）登基大寶改元建興。魏王曹丕利用蜀漢朝野悲慟的時機，發兵五路攻打西川。這邊早有探子馬報入蜀漢宮廷，劉禪初登皇位一聽大軍壓境也沒了主張，一班朝臣老的老、病的病，群龍無首，大家一聽曹軍又來心頭都慌了。誰知道那麼湊巧，諸葛丞相也剛好身體欠安，沒進宮和朝臣議事。

劉禪聽說相父染病在家，命人到府上請安多次都沒見到相父孔明，最後只好親自過門來到相府要找孔明。後主走進相府，門官跪地迎接後，劉禪示意不必打擾相父，他自己進去探望就好。劉禪靜靜走進內堂，到第三重門才看到孔明，後主看到孔明靜靜的在池邊看魚。劉禪在孔明背後看了好一陣子才開口：「丞相安樂否？」孔明一聽後主到來急忙跪地迎駕。孔明知道後主來意，告訴他說：「五路兵馬已經退了四路，剩下一路，只要找一個能說善道的人到東吳孫權那裡遊說，五路兵險自然可解。」

🏛 龍山寺
● 台北捷運龍山寺站

台北市萬華區龍山寺

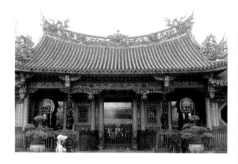

辨識特徵

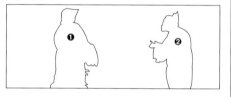

❶孔明看魚
❷後主劉禪

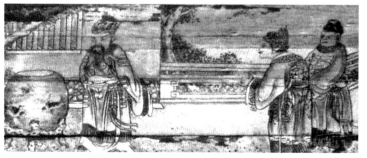

畫面人物簡單，但主題明顯。雖背景淡雅卻能傳遞出古典的味道，孔明臨危不亂的優雅和後主的不安，畫師掌握得十分恰當。

所在地：台北縣三峽鎮清水祖師廟　建築部位：三川殿員光（木雕）　作者和年代：作者不詳，年代不詳

鄧芝落油鼎

孔明安居平五路退了四路兵馬之後，派出鄧芝出使吳國。孫權在接見鄧芝之前，命人在殿前立鍋煮起百斤熱油，暗示鄧芝要是不怕死，就儘管講。誰曉得鄧芝不卑不亢分析吳蜀聯合抗魏的利害關係，說完自動走向那鍋滾燙的熱油。

孫權看鄧芝那麼鎮靜，把他叫回面前，請他繼續講下去。孫權問鄧芝說：「現在兩國合作，有天取得魏國土地之後呢，是誰當主呢？」鄧芝回答孫權：「來日取得魏國國土之後，雙方還是要在戰場上會一會。我誠心明白告知，是戰是合由君上決定，但我知道今天只有吳蜀聯軍，雙方才有機會等到日後一決勝負，如果現在不合，很快的，兩國的土地就會變成魏國的。」聽完鄧芝的分析之後，孫權寫信告訴諸葛亮說：要讓吳蜀兩國和合只有鄧芝一人而已。

落油鼎在其他地方並不多見，員光木雕安金的作品人物動作需要誇張，但人物表情卻又要求細膩，這兩項本件作品都有了。

🏛 祖師爺廟
● 縣立安溪國小

台北縣三峽鎮
清水祖師廟

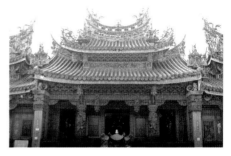

辨識特徵

❶大鍋下有火焰
❷甩水袖的鄧芝
❸孫權站在公案桌後

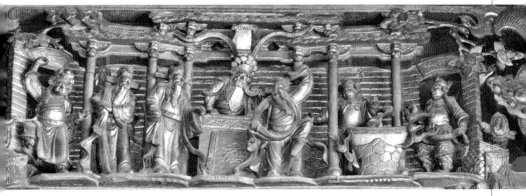

所在地：雲林縣麥寮鄉拱範宮　建築部位：後殿右側員光（木雕）　作者和年代：黃龜理，一九三二年

孔明假獅破真獅

孔明遠征南蠻，連續五次把孟獲捉到後又放他回去，在第六次孟獲去請了木鹿大王出來幫忙。這個木鹿大王身騎白象還會使用魔法，最厲害的是他手中的鐘能夠驅動野獸。

諸葛亮軍隊碰到木鹿大王的猛獸兵團也吃了敗仗，向人問明緣由後立刻派匠師製造巨獸，孔明請匠師在每頭獅子猛獸的身上釘上鐵爪銅鈴，然後再披上五彩毛皮，最後在肚子裡塞滿煙火彈藥。出陣時，孔明等到木鹿大王的猛獸兵團來到陣前才命人點燃火藥，讓那些機關怪獸口吐煙霧。萬物怕火，那些猛獸看到會噴火的怪物，紛紛轉頭朝自家兵士狂奔逃竄，南蠻兵看到發狂的猛獸回頭也嚇得四散逃命而去。孟獲第六次被擒。

假獅破真獅。木雕作品刻著兩隻獅子，一隻踏著兵士然後回望另一隻會噴火的獅子，旁邊有一個人坐在車上手中還拿著一把扇子，另一個人騎大象，據說民族藝師黃龜理（已故）當年就是以這個題材挑戰前輩勝出的。

🏛 拱範宮
● 縣立麥寮國小

雲林縣麥寮鄉拱範宮

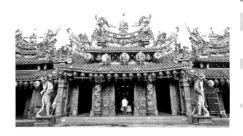

辨識特徵

❶孔明坐在車上
❷木鹿大王騎象手握搖鈴
❸會噴火的野獸　❹真獅子

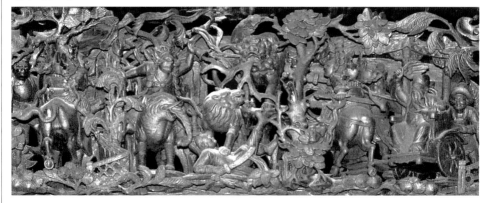

所在地：雲林縣古坑鄉嘉興宮　建築部位：殿內壁畫（彩繪）　作者和年代：作者不詳，一九六〇年

姜伯約歸降孔明

趙子龍從千軍萬馬中救出幼主阿斗，沒料到在天水關遇到一名少年將軍，卻吃了敗仗。這個人的姓名叫姜維，字伯約。姜維，自幼博覽群書，兵法武藝樣樣都精，對母親非常孝順，他在魏國天水郡太守馬遵身旁做事。孔明聽到趙子龍誇讚姜維的槍法，又看到姜維用兵神奇，有意招他為徒。

孔明用計反間姜維和太守馬遵，最後姜維不得已只好反投孔明麾下。同樣都是用計，孔明讓姜維誠心拜服，但曹操對待徐母的手段，就讓人有不同的觀感。雖然作者沒有寫出姜維母親對姜維反魏的態度，但從小說情節安排中，姜維是降得心服口服。歷朝書評者都說羅先生寫三國演義太偏劉備，從這些小地方看來，似乎有跡可循。

濕壁畫。本作按照傳統施作，點題條目全部題入畫作當中，上面寫著「姜伯約歸降孔明」。若在其他地方看到「天水關」時，仔細比對一下人物特徵，有可能就是這個故事。孔明出現也常見一輛推車。

🏛 嘉興宮
● 雲林縣古坑鄉公所

雲林縣古坑鄉嘉興宮

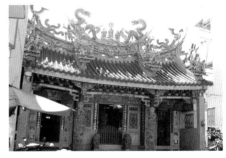

辨識特徵

❶姜維跪地
❷孔明彎腰要扶起姜維

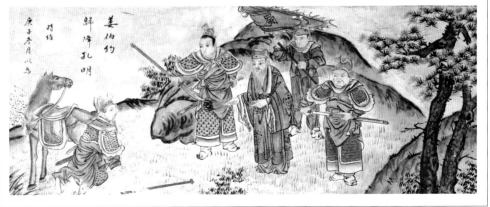

所在地：雲林縣西螺鎮廣福宮　建築部位：三川殿內水車堵（剪黏）　作者和年代：陳天乞，一九三六年

空城計

孔明兵馬盡出，有探子來報，司馬懿帶兵前來攻城。孔明命令兵士將旗號都收起來，並且打開四個城門，然後在每個城門都叫二十個兵士打扮成老百姓的樣子在街上打掃。孔明自己扮成一個逍遙散人，喚二個小童帶著一張琴，走上城牆上的敵樓前坐下來，焚著檀香撫著琴。

魏軍前哨軍隊見此狀況立即報給司馬懿知道。司馬懿拍馬來到城下觀望，見城門內外都有百姓低頭灑掃，好像沒人看到魏國軍隊一樣。司馬懿開口問了一個掃地的人說：「你知道城裡有多少兵馬嗎？」那人咿咿呀呀舉出右手伸出三隻手指，司馬懿猜，三個？三萬？三千？那名啞巴又是點頭又是搖頭，司馬懿內心愈是懷疑。司馬懿又看了一會兒，命令軍士往北邊山路快快退兵。

洪坤福弟子陳天乞的作品在雲林有幾處，剪黏就以西螺廣福宮為最。有人說廟裡有陳天乞的作品都可以被當成古蹟保護，可見他的作品珍貴非常。

🏯 廣福宮
● 縣立中山國小

雲林縣西螺鎮廣福宮

辨識特徵

❶城門上的孔明　❷扮成啞巴的兵士
❸「西城」（有時會寫「空城計」）
❹老將司馬懿

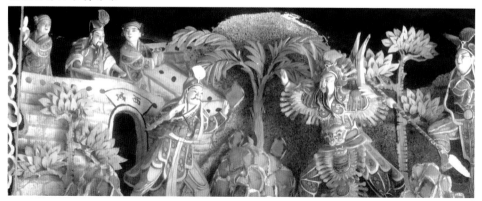

隋唐演義

李元霸戰裴元慶

薛仁貴計取摩天嶺

蘆花河

唐明皇遊月宮

李白答番書

寒江關梨花戰楊潘

所在地：雲林縣褒忠鄉馬鳴山鎮安宮　建築部位：三川殿前簷廊托木（木雕）　作者和年代：作者不詳，約一九三〇年

李元霸戰裴元慶

瓦崗寨十八條好漢排名第一的李元霸，是唐高祖李淵第四個兒子。裴元慶十二歲，隋煬帝山馬關總兵裴仁基的第三子。兩人都使用數百斤重的雙鎚，兩人相遇之前也都未逢敵手。

李元霸出征之前被告知，有瓦崗寨的英雄秦叔寶和眾家好漢混雜其中，若見頭插小黃旗的都是恩公，千萬不可以傷害。裴元慶恃勇不肯插小黃旗拍馬就衝出陣營，兩員小將見面使出渾身解數大戰數百回合仍不分勝負，在旁壓陣的英雄們都為他們兩個擔心起來。李元霸和裴元慶又打了一會，深知對方的厲害之後，陣前互稱兄弟各自回營繳令。

兩人都使雙鎚，旁邊大都配上一名擂鼓助陣的將軍。木雕托木因為面積小，適合情節簡單的題材。此作另一則名稱為李元霸戰宇文成都。

🏯 鎮安宮
● 中正紀念公園

雲林縣褒忠鄉馬鳴山
鎮安宮

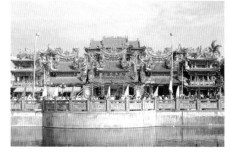

辨識特徵

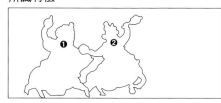

❶裴元慶
❷李元霸

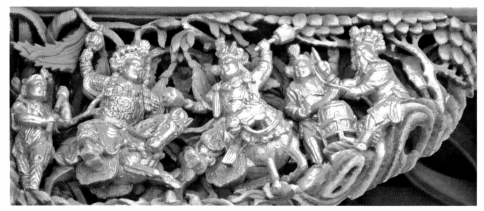

所在地：台北市保安宮　建築部位：三川殿前簷廊右員光（木雕）　作者和年代：郭塔，一九一八年

薛仁貴計取摩天嶺

薛仁貴化名薛禮帶領伙頭軍兄弟跟隨李世民御駕親征高麗國，一行人過關斬將來到摩天嶺。然而摩天嶺山峻天險，唐軍兵阻關下，進退兩難。薛仁貴夜裡焚香，打開九天玄女贈送的無字天書得知，要攻下摩天嶺需借賣弓人。薛仁貴在山腳下等了幾天，終於等到一個賣弓箭人的人，向他打探才知道進關的小路，薛仁貴又從賣弓人口中得知摩天嶺裡面有五員大將，一是呼哪大王，左右兩員副將，一個是雅里托金，一是雅里托銀；再有一名猩猩膽元帥，生兩隻大翅，能飛上空中，一手使鎚一手拿砧，有如雷公厲害非常；另外還有一個叫紅慢慢，兵器是一口大刀，能征擅戰。薛仁貴扮成賣箭人混進關隘，悄悄安排伙頭軍進入。摩天嶺裡面呼哪大王聽探子馬報告，有細作闖進關卡，立刻帶兵出門迎戰。薛仁貴伙夫兄弟齊心協力下攻破摩天嶺，繼續朝高麗國前進。

此作郭塔以當時流行的建築風格所作，城門樓閣以西式建築出現，代表番邦，城門牆上另題真手藝無更改銀同郭塔敬獻，為本作品最大的特色。本作品以三段式格套連環圖表示。圖的兩側為同時進行中的分鏡畫面，中間為戰場。

🏛 保安宮
● 台北捷運圓山站

台北市保安宮

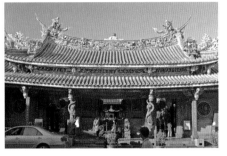

辨識特徵

❶薛仁貴騎馬　❷薛仁貴
❸番將雅里托金　❹會飛的猩猩膽
❺呼哪大王　❻雅里托金和雅里托銀
❼呼哪大王

所在地：台北市保安宮　　建築部位：後殿東側花罩木雕　　作者和年代：蔡德太，一九九九年

蘆花河

薛應龍本來是蘆花河龍王，犯天條被貶下凡投胎幫助薛丁山征西，將功補過。薛丁山與樊梨花冰釋前嫌結為夫妻，繼續往西征的路上前進。薛應龍下凡投胎後長大，在一處山頭占山為王，看到梨花長得美貌以言語相戲。梨花見應龍將才，有意勸他投效大唐征西，就答應他約戰的條件。條件是，若應龍勝利可與她結為夫妻，應龍若敗於梨花就要當她的乾兒子。

梨花有師父法寶護身勝了應龍，應龍心服拜梨花為義母，並認薛丁山為義父。應龍幫忙梨花過關斬將，來到蘆花河前應劫身亡，回到天庭繳了玉旨後，被派回蘆花河龍宮上任，哪裡知道龍王府已被惡龍所占，應龍和惡龍連打了數陣都吃了敗仗，只好向樊梨花託夢求救。樊梨花依應龍所言，在蘆花河雙龍大戰時請薛丁山放箭射惡龍，薛應龍才順利回蘆花河龍宮就任。

🏛 保安宮
● 台北捷運圓山站

台北市保安宮

這組木雕花罩人物特徵明顯，兩個騎著龍的武將對打，丁山提弓看來已經射出，梨花一旁觀戰，兩邊有兵馬表示雙方陣仗，一邊是凡人一邊是水族，是一齣凡人和妖怪鬥法的大戲。

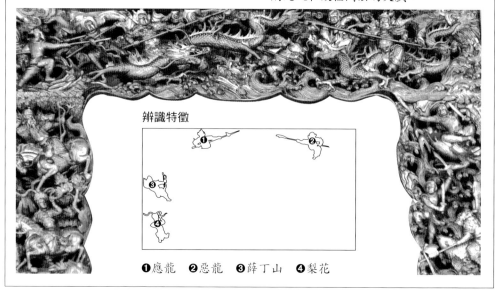

辨識特徵

❶應龍　❷惡龍　❸薛丁山　❹梨花

所在地：台北市保安宮　建築部位：鄰聖苑涼亭樑枋（彩繪）　作者和年代：許連成，一九九〇年

唐明皇遊月宮

唐開元年間，有個自稱是八仙的張果老向唐明皇講述廣寒宮裡的事情，引起唐明皇很大的興趣。唐明皇李隆基和道士羅公遠聊起這段故事，有一年中秋夜道士問唐明皇想不想到月宮去遊玩，唐明皇疑惑的問他：「這有可能嗎？月宮可是在天上啊。」道士看唐明皇不信他有這個法力，就請人擺起香案，口中唸唸有詞，頓時在涼亭邊化出一道天橋，告訴唐明皇說這就是通往月宮的路。道士帶著唐明皇走上天橋往月宮前去。嫦娥在廣寒宮知道人間帝王即將駕臨，命人擺駕迎接。

唐明皇來到廣寒宮前聽到仙樂飄飄，又有仙女列隊迎接，走進廣寒宮和嫦娥見了面。經過一番寒暄之後，唐明皇動起凡心，惹得嫦娥不高興命人投胎成楊玉環到皇宮迷惑唐明皇，又派青龍神下凡投胎為安祿山亂大唐基業。因大唐基運未完，玉帝命白虎星君投胎為郭子儀對抗青龍神，這段故事就是白虎三世鬥青龍的由來。

這齣戲碼也是彩繪師許連成常畫的題目，天地都以雲朵鋪底，嫦娥背後畫一月輪表示月宮；有的地方會以宮殿當背景，牌樓寫上「廣寒宮」。

☰ 保安宮
● 台北捷運圓山站

台北市保安宮

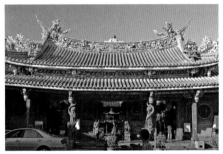

辨識特徵

❶嫦娥
❷唐明皇
❸道士羅公遠

所在地：台北市萬華區龍山寺　建築部位：西護龍西透雕花窗（石雕）　作者和年代：泉州惠安匠師，年代不詳

李白答番書

李白進京赴考被楊國忠和高力士兩人為難，楊國忠問李白有什麼才能，李白說全都寫卷子上了。楊國忠看了一下考卷說，這樣的文才只夠給他磨墨，一旁的高力士附和說像他這樣給他脫靴還差不多。李白氣腦反唇相稽得罪奸臣，結果名落孫山。

一天朝中傳出消息，說有番邦呈國書難住一班大臣皇上龍顏大怒，限定日期要全國舉才進宮翻譯番邦的國書，不然朝中大臣全部降級；賀知章知道李白有這個才能，想請李白進宮幫忙。沒想到李白說，可惜李某沒有官階無法替天子分憂。賀知章面見皇上說他已有人選可為皇上效命，只是這個人生性不受禮法約束，怕進宮失禮會得罪皇上。唐明皇說只要能替朕分憂，其他一概不論。

李白入宮面聖後，皇上立刻答應李白的要求命令楊國忠為李白磨墨，高力士替李白脫靴，李白一邊喝酒，一邊翻譯著番書，不到一炷香的時間就翻譯出來呈給唐明皇。唐明皇見識了李白的才華，責問楊國忠、高力士，為什麼這樣的人才會讓他流落街頭呢。李白利用機會向兩個奸人要回了面子，但也從此與一班奸臣結下了樑子。

🏛 龍山寺
● 台北捷運龍山寺站

台北萬華區龍山寺

辨識特徵

❶李白寫字　❷楊國忠磨墨
❸高力士替李白脫靴

這齣戲碼常見於石雕和木雕之中，人物簡單卻容易辨識；作品為透雕，四周以螭虎圍爐窗的形式圍起，四個角落又有仙人騎鶴，是一件不可多得的佳作。石材為觀音山石，人物比例寫實逼真。

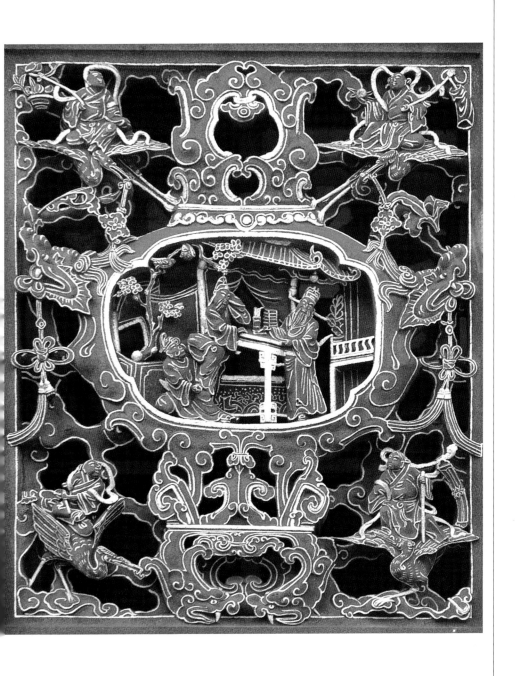

所在地：雲林縣台西鄉進安宮　　建築部位：三川殿壽樑樑枋（彩繪）　　作者和年代：洪平順，一九七四年

寒江關梨花戰楊潘

樊梨花與楊潘自幼訂婚，但又與丁山有宿世姻緣，梨花在陣前見丁山唇紅齒白英俊瀟灑，更增好感，遂主動示好，引起薛丁山不悅，認為女人應要保守含蓄，怎有女生如此大方開口示愛，引發兩人的婚姻百般波折。

後來兩人釋去前嫌結成夫妻，楊潘因梨花解除婚約嫁給丁山而懷恨在心，不斷找兩人麻煩（本來兩國就是敵對的）在寒江關外金光陣中，梨花惡戰楊潘，楊潘一掌擊中梨花肚子，被梨花用刀刺死，楊潘一點靈光投入梨花腹中，動了胎氣陣中產子，種下日後薛剛反唐全家三百餘口被皇帝抄家之因。薛剛額頭有一血手印胎記即由此而來。

🏛 進安宮
● 縣立崙豐國小

雲林縣台西鄉進安宮

辨識特徵

❶梨花
❷楊潘

洪平順作品，此作以城池為背景，天空烏雲密布，番將扮相的楊潘戰敗逃走，梨花也是番邦女子特有的黑白狼尾髮飾，舉劍後面追趕。

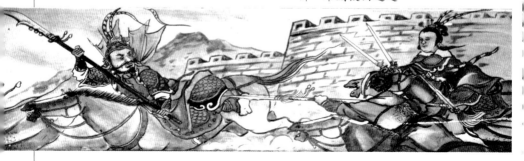

大宋傳奇

狄青對刀

狄青大戰八寶公主

泥馬渡康王

精忠報國

朱仙鎮八槌大戰陸文龍

轅門斬子

獅吼記

所在地：台北市萬華區龍山寺　建築部位：西護龍東規帶牌頭（交趾陶）　作者和年代：陳天乞，一九六四年

狄青對刀

狄青與姑母狄太后相認之後，仁宗皇帝有心討母歡心，想封狄青一官半職榮顯狄家門風。狄青因無功勞不願接受封賞，跪伏萬歲降旨比武封官，表示若勝一品官受一品官職，勝二品官受二品官職。

奸臣龐洪不甘心兒子被狄青誤殺，多次派人要殺害狄青，沒想到有包拯憐惜英雄，用心維護狄青，最後還讓狄青和狄太后相認。龐太師聽到狄青請旨要校場比武，樂得眉飛色舞。龐洪暗中點派心腹將領上場，要殺掉狄青替兒子報仇。校場上狄青連勝兩場，龐洪看到進場的心腹都敗給狄青，只好派出九門提督王天化上場。這九門提督身高丈二，九環寶刀非常厲害。王天化聽說朝中猛將都不是他的對手，非常不服氣，揚言下場三個回合之內一定要取狄青性命，不然王字要讓人家倒著寫。王天化來到校場看到狄青差點沒笑倒，心想：「瘦弱的身子說有多厲害，怎麼看都看不出來。」剛開始有點戲耍狄青，狄青看到王天化丈二金剛身手靈活倒是不敢大意，只是試探性的和他對抗。數十個回合之後雙方看不是對頭，才認真的打了起來。在旁邊觀戰的皇帝、龐洪、包公、八賢王等人看得是心驚膽戰。正當大家擔心戰況的同時，狄青突然使出一記橫掃千軍，將王天化斬於馬下。

這素白的交趾陶作品又稱作馬桶窯，作品上釉素燒一次，出窯上色釉再入窯讓釉料發色。這類的作品釉色因年代久了偶爾會褪色，形成宛若素燒的白瓷。這組作品為珍貴佳作。

台北市萬華區龍山寺

🏛 龍山寺
● 台北捷運龍山寺站

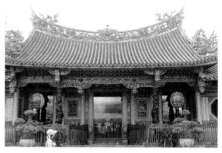

辨識特徵

❶狄青
❷王天化
❸宋仁宗
❹龐洪

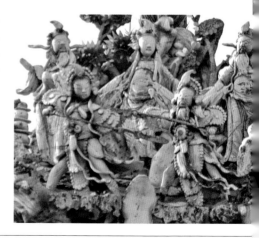

所在地：雲林縣褒忠鄉馬鳴山鎮安宮　**建築部位**：三川殿中港間左側（木雕）　**作者和年代**：作者不詳，年代不詳

狄青大戰八寶公主

狄青在校場斬了王天化之後奉旨出征，帶領四位將軍合稱五虎將，往西遼出發。因為迷路誤闖一向與宋朝和平相處的單單國，還殺了單單國的守將禿天虎，引起禿天虎兄弟禿天龍替弟報仇，無奈狄青有仙家法寶，不能取勝。狼主的女兒雙陽公主自幼受仙人梨山老母教導，傳授八件寶物，又稱八寶公主。其中最厲害的是綑仙索，只要把這件法寶向空中丟去，就能把人綑綁。八寶公主奉旨幫助禿天龍抵抗宋軍，八寶公主出陣連捉宋軍數名大將，狄青只好親自披掛上陣。

陣前兩人相見，讓兩人心裡大呼意外，「怎麼長相跟之前看到的都不一樣？太俊美了，簡直是天仙下凡。」心裡都對對方有了好印象。兩軍兵士看主將上戰場不打仗，在那裡你看我，我看你，急忙擂起戰鼓，兩人聽到鼓聲才回過神來。經過一陣廝殺八寶公主不是狄青對手，祭出綑仙索，把狄青捉進關裡和另外四名將軍關在一塊。

🏛 鎮安宮
● 中正紀念公園

雲林縣褒忠鄉馬鳴山
鎮安宮

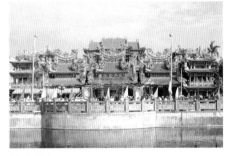

辨識特徵

❶放出綑仙索的八寶公主
❷狄青　❸單單國番將　❹單單國守將

木雕員光以三段式構圖表現一部故事，圖左為單單國裡番將聽到探子馬來報：有敵軍犯境，中段是八寶公主和狄青兩軍廝殺，圖右以一名武將表示狄青帶兵西征。

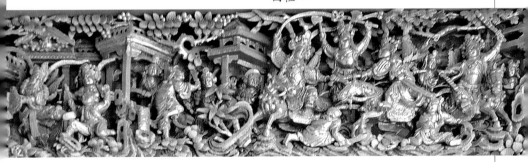

| 所在地：彰化縣埤頭鄉合興宮 | 建築部位：三川殿樑枋（彩繪） | 作者和年代：吳永和，一九八七年 |

泥馬渡康王

北宋末年發生靖康之難，宋徽宗趙佶一家大小被俘。此時帝位已傳給大兒子趙桓，年號靖康。與他被俘的康王趙構（徽宗第九個兒子）途經一座破廟，休息時向神明祈求，希望神明保佑讓他平安回國。

有一天，康王利用機會逃走，當他跑到一條河卻找不到船渡河，不料又聽到身後馬蹄聲響，回頭一看，果然金兵追來。緊急之中忽然跑來一匹駿馬停在他的身邊。趙構跨上馬背，那馬竟然朝河中疾奔，往對岸狂飆而去，駿馬上了岸又跑了好久，把趙構帶到一座廟裡才停下來。趙構走進廟裡，來到大殿看到旁邊有匹泥塑的馬匹，四隻馬蹄竟泌出水來。趙構心想，荒郊野外怎會有匹駿馬出現，那條河水流湍急馬竟能狂飆而過，不知不覺竟自言自語說：「難不成真是神君這匹神馬渡我過河，可是泥塑的馬蹄了水就該化成一堆泥了，怎麼還好好的站在這裡？」康王嘴巴還沒閉上，那匹泥塑的馬瞬間化為一攤泥土。

🏯 合興宮

● 縣立合興國小

彰化縣埤頭鄉合興宮

辨識特徵

❶趙構騎馬 　❷番邦追兵

泥馬渡康王，表現形式在於馬需奔馳在河上，和番將的追兵。兩項特徵若沒出現，很容易被誤認成劉備躍馬過壇溪。有時會出現空中仙人，強調主題。至於那位神明的身分，可能是保生大帝或崔府神君。

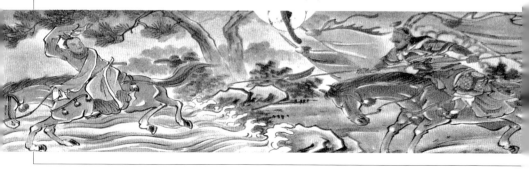

所在地：台中縣大甲鎮鎮瀾宮　建築部位：三川殿龍邊楹枋（彩繪）　作者和年代：洪平順，一九八四年

精忠報國

康王趙構逃出金兵手中，遷都臨安為宋高宗，與北邊的金國暫時議和，但兩邊仍時常發生爭戰，岳飛就是他朝中抗金的名將。

在國力薄弱的時代，一些為權位謀利的說客，就往來其中。岳飛年輕時，有一天家裡來了一個人叫王佐，他來勸岳飛投靠洞庭河的楊么被他拒絕了，岳飛的母親看到兒子辭謝王佐之後，喚人準備銅針墨硯，讓岳飛跪在中堂，告訴岳飛說：「今天看到你不受叛賊利祿誘惑感到欣慰，但是擔心娘親死了以後，假如又有不肖前來勾引，萬一你一時失志，做出不忠的事，那豈不是把半世芳名毀於一旦。所以，今天母親敬告天地祖宗，要在你背上刺上精忠報國四字，願你做個忠臣。」岳飛聽完後立刻脫下衣服，請母親替他刺字。

岳母要幫兒子刺字讓岳飛脫下上衣露出背部，岳母先替岳飛寫上盡忠報國（精忠報國），再持針扎在兒子背部，然而扎在兒身疼在娘心，岳母教忠教孝的節操，令人敬佩。

🏛 鎮瀾宮
● 大甲火車站

台中縣大甲鎮鎮瀾宮

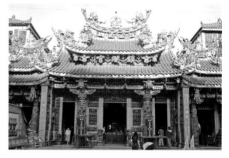

辨識特徵

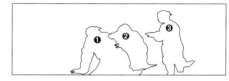

❶岳飛跪地露背
❷岳母持針
❸童兒端硯伺候

所在地：台北市保安宮　建築部位：正殿迴馬廊東面（彩繪）　作者和年代：潘麗水，一九七三年

朱仙鎮八槌大戰陸文龍

陸文龍是宋朝潞安州節度使陸登的兒子，金兀朮攻陷潞安州，陸登夫妻雙雙殉國。金兀朮看到陸文龍非常喜歡，收為義子，連同陸文龍的奶娘一起帶回北方扶養。

經過十六年陸文龍長成能征善戰的美少年，兩桿槍宛如雙龍出海無人能敵。岳飛帶兵四處征戰攻無不克，沒想到在朱仙鎮遇到陸文龍，眾家猛將被打得無招架之力，岳雲、嚴成方、何元慶、張憲四將採「車輪戰法」要消陸文龍氣力。沒想到還是拿陸文龍無可奈何。正在發愁之際，統制王佐自砍一臂向岳飛獻計，要學要離刺慶忌，入金兵營寨暗殺敵人。入金營後無意中遇上陸文龍奶娘，兩人相談之後才知陸文龍身世，無奈陸文龍與金兀朮情感融洽，聽到王佐以圖說事，勸降陸文龍，陸文龍向奶娘求證後終於反金歸宋，要殺金兀朮為父母報仇。

🏛 保安宮
● 台北捷運圓山站

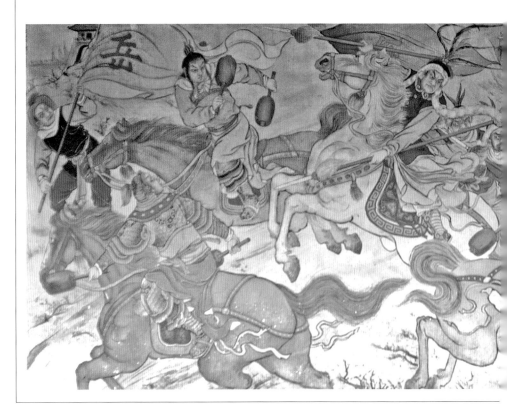

台北市保安宮

辨識特徵

❶雙槍陸文龍
❷四名拿雙槌的大將

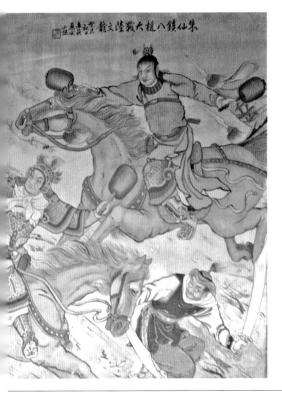

此作為潘麗水畫師在一九七三
年所作，人物、戰馬線條流暢
有力，加上整體作品的光影效
果，為不可多得的大型壁畫。

所在地：台北縣新莊市慈祐宮　建築部位：三川殿右規帶牌頭（交趾陶）　作者和年代：不詳，二○○三年整修

轅門斬子

宋朝楊家將一門忠烈，到楊六郎鎮守三關，六郎之子楊宗保陣前與番邦女子穆桂英兩人一見鍾情，結為連理，誰知道回到宋營竟然被六郎以陣前通敵的罪名綁到轅門要斬了他。

台北縣新莊市慈祐宮

六郎治軍極嚴，隨軍出征之老令婆（六郎的母親，佘賽花）與八賢王向六郎求情都被他拒絕，穆桂英經人通報趕到宋營要救丈夫，趕到時宗保已經被綁在轅門前。穆桂英進到帥帳向楊六郎求情，六郎仍然不答應，穆桂英表示願意獻出降龍木，幫助楊家軍破天門陣，楊六郎還是不留情面執意要殺兒子楊宗保，最後穆桂英抽出寶劍威脅六郎說：「你要殺你兒子我管不著，只是我的丈夫讓你碰不得。」六郎看到這種情形才答應釋放宗保，並且讓桂英與宗保拜堂完婚，一同破了天門陣。

辨識特徵

❶穆桂英　❷楊宗保　❸楊六郎
❹焦贊　❺孟良

這類交趾陶自從一九六○年代開始出現，作品顏色鮮艷和傳統古交趾陶的作法不同。這組作品人物動作姿態還不錯，如果人物再多上老令婆和八賢王更好。

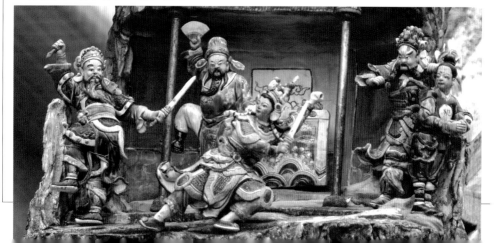

所在地：台北市保安宮　　建築部位：正殿重簷間水車堵（剪黏泥塑交趾陶）　　作者和年代：作者不詳，一九二〇年代

獅吼記

皇帝要賜一名女子給蘇東坡的好友陳季常
當妾，（因陳妻沒生小孩，蘇東坡擔心陳
家無後，向皇上進言。）但陳季常的老婆
不答應，鬧上金殿，皇帝覺得面子掛不
住，命內侍端出一杯毒酒和準備給季常當
妾的女子，要季常妻子兩樣選一樣。誰知
季常妻選了毒酒當殿喝下，結果沒事（因
為皇后愛護偷偷用醋換過砒霜，女人吃
醋的典故據說由此而來）。於是皇帝說：
「這種連死都不怕的老婆，愛卿你好自為
之吧！」

　保安宮
●　台北捷運圓山站

台北市保安宮

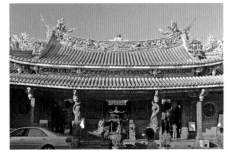

辨識特徵

❶陳季常妻子作勢打老公
❷陳季常
❸皇帝
❹蘇東坡門後看戲

古碗片剪黏作品。一九二〇年代台灣社
會還很保守，會有這類的作品留給人們
很多揣想；人物動作誇張，符合情節高
潮點，題材罕見的佳作。

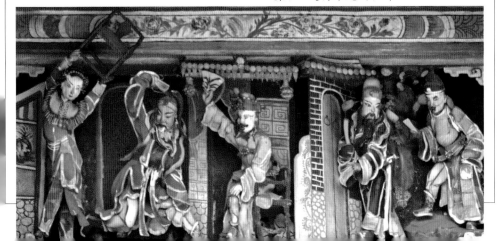

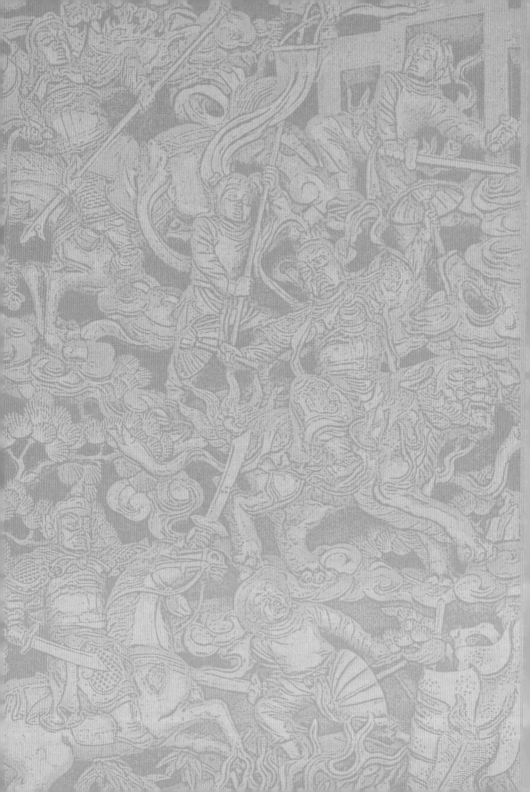

神怪故事

魏徵斬龍

孫悟空大鬧蟠桃園

大聖敗走南天門

八卦爐中逃大聖

唐三藏行經火燄山

孫悟空遇鐵扇公主

盜仙草

水漫金山寺

所在地：台北市保安宮　建築部位：鄰聖苑涼亭樑枋（彩繪）　作者和年代：許連成，一九九〇年

魏徵斬龍

龍王違反天條，經算命先生袁守誠指點，向唐太宗李世民求救。李世民在夢中答應龍王，在約定的時刻派人將天朝命官魏徵召入皇宮，要讓魏徵沒辦法上天庭執行玉旨。

李世民心想只要魏徵在身邊，要救龍王就不難。誰知道當魏徵奉命進入御花園和唐太宗下棋時竟睡著了，睡夢中一條魂魄往天朝剮龍台而去，龍王被綑到剮龍台，原以為魏徵應該是被唐太宗給絆住到不了天朝剮龍台，誰知道才一瞬間，魏徵提劍已經來到剮龍台刑場。龍王一見魏徵，立即掙脫綑龍繩，逃離剮龍台，魏徵在後面追，龍王在前面跑，就只差三尺，魏徵就是追不到龍王。唐太宗看著魏徵睡午覺睡到滿頭大汗，拿出扇子替他搧了三下，果然真命皇帝龍扇一起，魏徵借風使力，一個劍步追上龍王，斬了龍王首級完成玉帝旨令。

簡潔的畫面，但特徵明顯，龍王在前面跑，天朝命官魏徵在追龍王；肉身在睡覺。一般在介紹門神的由來都是以這個故事當藍本，這段是緣由，結局是秦叔寶和尉遲恭的畫像貼在李世民寢宮前，讓李世民夜夜好眠。

🏛 保安宮
● 台北捷運圓山站

台北市保安宮

辨識特徵

❶唐太宗拿扇子
❷魏徵
❸魏徵的元神
❹龍王

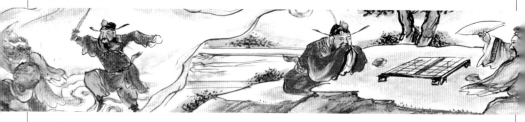

所在地：雲林縣斗六市三殿宮　建築部位：殿內樑枋（彩繪）　作者和年代：蔡龍進，一九七八年

孫悟空大鬧蟠桃園

孫悟空被玉帝封了個閒職，整天無事到處亂逛。但看在許旌陽真人眼裡可不是味道，他向玉帝啟奏說，放一個孫悟空在天庭到處亂跑，擔心讓他知道太多天庭裡的事情後，會跑到陽間去說給凡人聽，到時壞了天地人三才之間的秩序。乾脆派給他一個事情做，別讓他到處亂跑。許真人又說蟠桃園只有樹，沒什麼神仙會去那裡，就派他去守蟠桃園吧！

孫悟空來到蟠桃園果然沒神仙好聊天，正無聊時，想到仙界朋友曾說蟠桃有多美多香。心想既然都在蟠桃園了，何不找幾個來試試。剛好在頭頂上有幾顆成熟的蟠桃在枝頭上搖啊搖的，一試果然仙桃非凡品，忍不住吃了一個又一個，吃到不熟就隨地亂丟。不知不覺竟把整座蟠桃園的蟠桃都吃光了，吃飽了就倒在樹下睡著了。睡夢中隱約聽到有聲音傳入他的耳朵，孫悟空醒來躲在樹上偷聽，這才知道王母娘娘準備開蟠桃大會，王母娘娘命令仙女到蟠桃園中摘蟠桃。仙女們在園子裡找了老半天找不到一個仙桃，正發悶突然從樹上跳下尖嘴的孫悟空，把眾仙女嚇得半死，忙亂中跑去向王母娘娘報告。

🏛 三殿宮
● 斗南火車站

雲林縣斗六市三殿宮

辨識特徵

❶孫悟空　❷仙女　❸蟠桃

蔡龍進筆下的孫悟空還保持剛上天庭的模樣，蟠桃也保持完好；畫師在表現上因為顧慮觀者欣賞時的樂趣，需要把故事情節的重點畫出來。若按情節表現，光禿禿的蟠桃樹，會讓人看不懂故事的主題為何。

所在地：台北市北投區復興崗福德宮　　建築部位：拜亭樑枋（彩繪）　　作者和年代：淡水文星，一九七九年

大聖敗走南天門

孫悟空自封齊天大聖，經太白金星居中調解，接受玉帝招安，被封為「弼馬溫」，那是個有銜無權的虛職。悟空整日無事四處閒逛，大鬧蟠桃盛會後，回到花果山水簾洞成天與眾猴兒戲耍。

玉帝派出二郎神楊戩領軍征討，托塔天王、李靖與三太子李哪吒等天兵天將跟隨二郎星君出戰，打了數百回合仍捉不到齊天大聖。孫悟空以七十二變應戰，楊戩也有玄通七十二變；悟空變成什麼，二郎神就變出天敵制他，大聖化作麻雀歇在樹上躲藏，二郎神就變成鷂鷹撲打；悟空變成魚逃入水中，二郎神就變作魚鷹追趕，最後二郎神偷偷放出哮天犬去咬悟空，悟空防範不到被二郎神制服，捉到天庭關了起來。

🏯 福德宮
● 台北捷運復興崗站

台北市北投區復興崗
福德宮

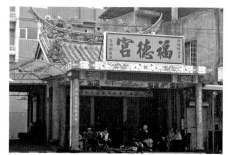

辨識特徵

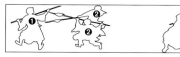

❶孫悟空
❷天兵天將
❸李靖

此作以孫悟空大鬧天宮前段為題，在南天門和天兵天將鬥法，人物精簡，動作誇張，遠方以殿宇表示南天門，告知觀賞者，這段故事發生在天庭。

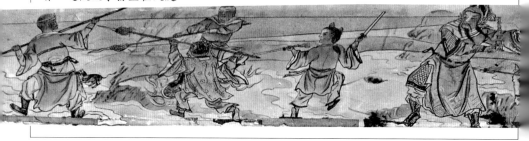

所在地：台北市保安宮　建築部位：正殿迴馬廊樑枋（彩繪）　作者和年代：潘岳雄，二〇〇五年

八卦爐中逃大聖

孫悟空被捉到天庭後被綁在妖柱上，等著被斬。天兵神將拿出刀、斧、劍、戟等任何兵器都傷不了他。話說孫悟空雖然只被封為「齊天大聖」一個閒職，但是這個封號是經過玉帝封賜的，孫悟空已經成為正神。加上孫悟空本體是女媧娘娘煉石補天留下的石頭，之前還吃了蟠桃、仙丹，喝了御酒，根本不怕那些天上神器。

太上道祖李老君向玉帝稟奏說，他兜率官中一口八卦丹爐，可制服那隻潑猴。孫悟空果然被太上老君捉去放在八卦爐中，眼看就要被烤成三杯猴了，誰曉得孫悟空被放進八卦爐中烤了七七四十九天，大家以為猴子變成「猴標六神丹」。誰知，當打開八卦丹爐，天兵神將只見一陣白霧衝出，霧中兩道紅光。悶聲一陣雷起，眾天兵神將只聽到一句：「不跟你們玩了，老孫走也！」頓時爐倒神仙翻，孫悟空衝出八卦爐，逃了。

潘岳雄畫師以簡單的幾個人物呈現了孫悟空逃出八卦丹爐，太上老君好像也嚇了一大跳。

🏛 保安宮
● 台北捷運圓山站

台北市保安宮

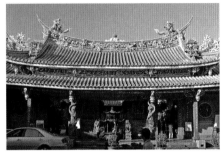

辨識特徵

❶孫悟空　❷太上老君　❸八卦丹爐

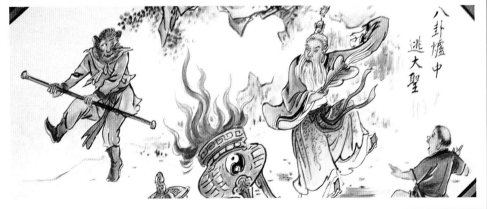

所在地：南投縣竹山鎮靈德廟　建築部位：三川殿樑枋（彩繪）　作者和年代：作者不詳，一九八八年

唐三藏行經火燄山

唐三藏師徒四人艱辛備嘗，來到一處荒郊野外，聽到有小孩在喊救命。唐僧向前一看，發現一個沒穿衣服的小孩被綁在枯樹上。孫悟空怕惹來不必要的麻煩，要師父不要多管閒事。唐三藏見苦不救心上不安，命令孫悟空把小孩給救下來。這名小孩不是別人，正是孫悟空結拜兄弟牛魔王和羅剎女鐵扇公主所生的兒子，名叫紅孩兒，已有三百年道行。紅孩兒聽人家說吃唐僧肉可以長生不老，用法術把自己綁在樹上，要騙唐三藏，好把他捉到火雲洞吃他。

孫悟空雖然天地無敵，碰到紅孩兒還是沒辦法。紅孩兒看到孫悟空要將他解下枯樹，樂得手舞足蹈。紅孩兒一邊戲弄孫悟空，一邊向唐三藏邀寵，把孫悟空逼到被唐三藏趕回花果山。最後還是孫悟空跑到南海普陀山向觀世音菩薩求救，由觀世音菩薩收了紅孩兒，回南海普陀山當善才童子，才能繼續往西天去取經。

火燄山這齣戲畫師以紅孩兒點題，實際上這裡面包括孫悟空大戰牛魔王，孫悟空借芭蕉扇等等。若以小說情節來說，這場戲要演上好幾回合才會到火燄山上。

　　靈德廟
●　加油站

南投縣竹山鎮靈德廟

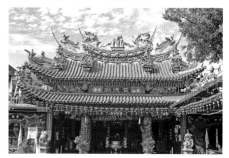

辨識特徵

❶孫悟空　❷唐僧
❸豬八戒　❹沙悟淨
❺紅孩兒

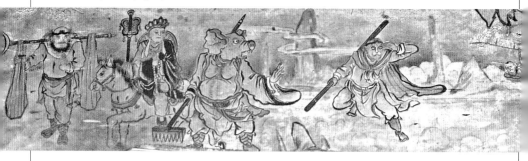

所在地：雲林縣斗六市三殿宮　建築部位：殿內樑枋（彩繪）　作者和年代：蔡龍進，一九七八年

孫悟空遇鐵扇公主

唐三藏師徒四人一行愈走愈熱，四周一棵樹也沒有，放眼望去淨是赤焦大地，與人詢問才曉得原來這地方叫火燄山。當地人說這裡沒有春秋變換，一年到頭都這麼熱。農夫要播種得向「鐵扇仙」求借芭蕉扇來搧地；那芭蕉寶扇可真厲害，一搧熄火，再搧生風，三搧就下雨了，農人要依時耕地、下種、收割才有食物可以下肚。

悟空問那鐵扇仙正確的名字，那人說，聽說是上界牛魔王之妻，羅剎女鐵扇公主。悟空聽鐵扇公主四個字倒抽了一口氣暗叫，這下完了，紅孩兒是她的小孩，現在紅孩兒因為他孫悟空人在南海普陀山念經當和尚，今天沒有芭蕉扇又過不了火燄山，這下子西天取經玩不下去了。孫悟空硬著頭皮去找鐵扇公主，鐵扇公主看到孫悟空二話不說，拿出芭蕉扇用力一揮，把孫悟空搧到十萬八千里外蓬萊仙島上的神仙洞府前才勉強停下。

🏛 三殿宮
● 斗南火車站

雲林縣斗六市三殿宮

辨識特徵

❶孫悟空被火燒
❷鐵扇公主
❸芭蕉扇
❹牛魔王

畫面以多層次表現火燄山和芭蕉扇的威力，孫悟空怕火又踫到芭蕉扇，牛魔王在旁邊看著鐵扇公主用力揮動芭蕉扇；把孫悟空面臨狂風烈火的煎熬畫得淋漓盡致。

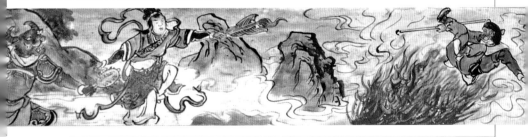

所在地：台北市保安宮　建築部位：正殿迴馬廊樑枋（彩繪）　作者和年代：潘岳雄，二〇〇五年

盜仙草

許仙受法海禪師指點，在端午節弄了雄黃酒給白素真喝，想要證明白娘娘不是白蛇精所化。白素真仗著法力高強、喝下雄黃酒，但卻出乎意料地變回原形，嚇死了許仙，等恢復法力變回人身後，發現許仙已經死了。

白娘娘向海外散仙求救，散仙告訴她要有靈芝仙草才能讓許仙起死回生。白娘娘問出靈芝仙草只在未受紅塵污染的仙山才有，而且聽說崑崙山上剛好還留一棵，可是有天神護法在那裡看守。散仙又告訴她：「妳非人類，看得到恐怕拿不到，想要的話，只能用偷的。」白娘娘於是駕起彩雲，往崑崙山去盜取仙草，當伸手去摘時，忽然跑出兩名童子阻止，雙方打了一陣，最後南極仙翁出現喝止，南極仙翁憐她身懷文曲星君，將靈芝給了白娘娘回去救許仙。

畫師以簡單的筆觸將白素真為了救丈夫許仙，不怕南極仙翁身邊白鶴童子和鹿童的攻勢，將靈芝仙草拿在手上，後面仙翁憐惜白娘娘的神情清晰可見。

🏛 保安宮
● 台北捷運圓山站

台北市保安宮

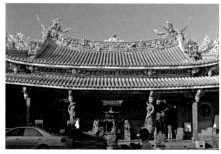

辨識特徵

❶白娘娘拿靈芝仙草
❷南極仙翁
❸童子

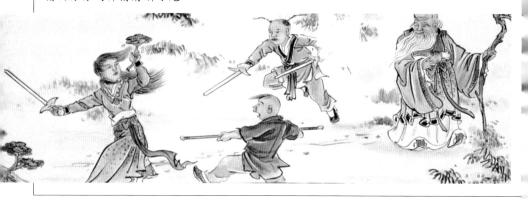

所在地：台北市保安宮　建築部位：後殿報恩堂花罩（木雕）　作者和年代：蔡德太，一九九九年

水漫金山寺

白蛇娘娘為了逼迫法海禪師交出相公許
仙，請來四海龍王相助，水淹金山寺。法
海向天庭求救，請來天兵天將幫忙，又仗
著佛法高強命沙彌用他的袈裟阻擋洪水，
這一來，洪水一尺一尺高漲，袈裟也跟著
一寸一寸往上提，結果金山寺沒被洪水淹
沒，反讓鎮江百姓遭受水災，房子被水沖
破了，田園讓泥沙給淹掉了。白娘娘因此
犯下天條大罪，被法海用紫金缽收了去，
關在雷峰塔。

🏛 保安宮
● 台北捷運圓山站

台北市保安宮

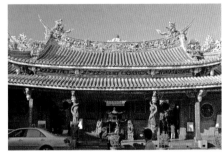

辨識特徵

❶白娘娘拿雙劍
❷枯木狀小船上掌舵的小青
❸法海和尚
❹書生許仙
❺和尚咬著袈裟

這件作品中以雙手提著袈裟的和尚最是
傳神，看他嘴巴咬著袈裟雙臂肌肉償
張，似乎那潮水挾帶萬鈞之力朝山門湧
來。而法海氣定神閒指揮若定。白素真
見無法逼使法海交出丈夫許仙，又一步
步進逼，雙方形成強烈對比。

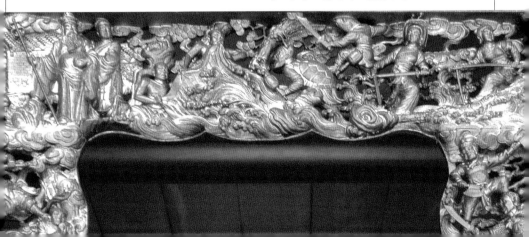

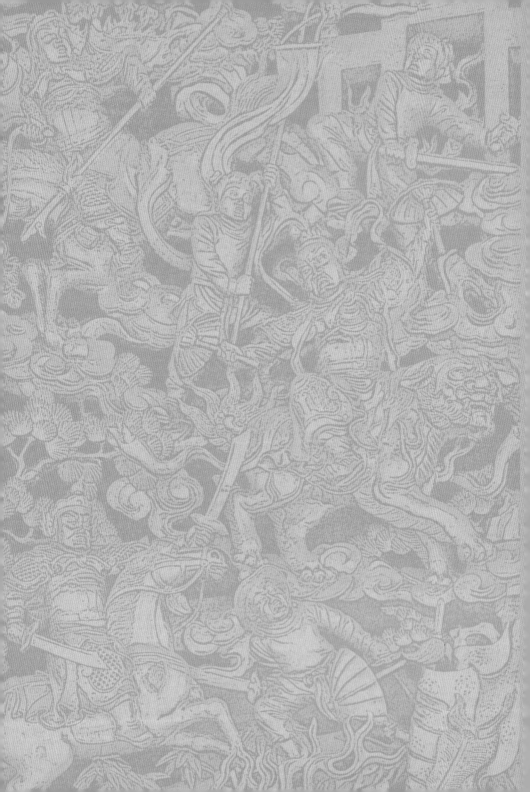

佛教故事

達摩傳法
白居易謁鳥巢禪師

所在地：雲林縣土庫鎮順天宮　建築部位：殿內樑枋（彩繪）　作者和年代：作者不詳，一九七五年

達摩傳法

北魏孝昌三年（西元五二七年），達摩一葦渡長江到了河南嵩山少林寺，面壁九年。當時神光也是個有名的禪師，當他知道達摩佛法高深來到中土，就追到了少林寺後山的山洞前跪著。一天，達摩終於開口和他講話，神光請達摩為他安心，但達摩要神光把心拿給他，神光找不到；達摩說等你找到了再來見我。神光大師想了很久還是想不出來心在哪裡。

一天神光大師告訴達摩說連心都不可得，但他實在很想追隨達摩證得佛法，於是他自斷左臂表達求道的決心。達摩見神光心意如此堅決，就將衣缽傳給他，且留下一句謁語說，「一花開五葉，佛法永留傳。」自此以後佛法在中土廣受人們接受，佛教禪宗就這樣從達摩、慧可、僧璨、道信、弘忍、惠能，傳到六祖惠能「衣缽」就沒再往下傳了。

```
🏯 順天宮
● 縣立土庫國小
```

雲林縣土庫鎮順天宮

辨識特徵

❶達摩面壁　❷神光跪地

這件作品若單從文字上恐怕不容易讓人看懂，「神光求一指脫閻羅」是說一指禪還是神光斷臂，兩者各有公案留傳。反而從畫面中窺知是達摩傳法給二祖神光大師的故事。這則典故比較少見。一般佛教故事常見於供奉佛祖的殿堂，像觀音殿或清水祖師廟裡。

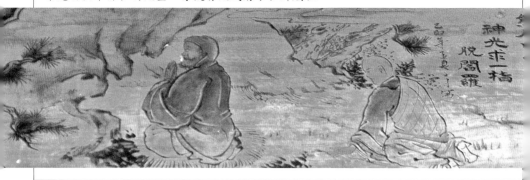

所在地：台北市北投區復興崗福德宮　建築部位：三川殿（磁磚燒）　作者和年代：力固，一九七九年

白居易謁鳥巢禪師

杭州鳥巢道林禪師九歲出家，二十一歲在荊州果願寺受戒，傳說禪師曾住松樹上。還說白居易去見住在松樹上的鳥巢禪師，白居易看他住在松樹上很危險，就對禪師說：「你住的地方很危險。」沒想到禪師回答：「太守你身在官場上那處境更危險。」白居易又問，什麼是佛法大意，禪師答：「諸惡莫作，眾善奉行。」白居易聽完笑著說，這三歲孩童都懂。禪師也笑著說：「這麼簡單的道理連小孩子都會講，可是大人、甚至於走過人生道路七八十歲的老人家，都不見得能做到。」白居易聽完感到慚愧，沒話回答禪師，默默無語行禮告退。

🏯 福德宮
● 台北捷運復興崗站

台北市北投區復興崗
福德宮

辨識特徵

❶禪師坐在松樹上
❷白居易拱手施禮

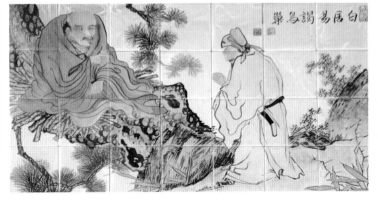

老禪師鳥巢坐在松樹上，白居易弓身向他問訊。看那松樹竟是伸出萬丈深的懸崖，難怪白居易要說禪師住的地方很危險。

文人逸事

竹林七賢

夜遊赤壁

虎溪三笑

蘭亭修禊

司馬光破缸救友

所在地：雲林縣北港鎮朝天宮　建築部位：東護龍（彩繪）　作者和年代：陳壽彝，一九七〇年

竹林七賢

魏末晉初（公元二五〇年），有七個極富
才情的文學家常集於山陽（今河南修武）
竹林之下，史稱「竹林七賢」。

阮籍和嵇康以文學最有名，論音樂，則是
阮咸、阮籍和嵇康，山濤和劉伶則是擅長
飲酒。竹林七賢並不是一個學術團體，也
不是政治組織，他們聚集時間很短，大概
在正始末年至嘉平年間五六年。

民間建築裝飾常見竹林七賢，是否有影射
時局的動機與文人氣節則未可知，但崇尚
自性與無為而治，應該是有的。

雲林縣北港鎮朝天宮

辨識特徵

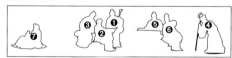

❶阮籍　　❷阮咸
❸向秀　　❹山濤
❺嵇康　　❻劉伶
❼王戎

此作應是陳壽彝青壯之作，筆意皆美，
極富古風。屬於乾式畫法，顏色容易褪
掉，近年來北港朝天宮整修時也在尋找
最好的方法，要把這些珍貴的作品保存
下來。

所在地：雲林縣古坑鄉嘉興宮　　建築部位：三川殿前簷廊通樑（彩繪）　作者和年代：作者不詳，約一九六〇年

夜遊赤壁

蘇東坡千古絕唱，前後赤壁賦與念奴嬌之赤壁懷古，流傳千年。詠嘆三國風雲英雄，感懷人生無常，常借天地山水抒發情懷，與好友黃庭堅和佛印常往來，暢談經史典籍。

赤壁夜遊（赤壁賦）在明朝已是各大名家常採用的典故。借著「夜遊」將兩段歷史揉合成為一件件深具歷史人文的畫作。英雄安在哉？蘇軾的感嘆，讓後世幾多文人發出共鳴之聲。民間彩繪匠師可能是師承圖譜，對赤壁夜遊頗為欣賞，這個題材也常見於各大寺廟之中。

📍 嘉興宮
● 雲林縣古坑鄉公所

雲林縣古坑鄉嘉興宮

辨識特徵

❶蘇東坡
❷佛印
❸黃庭堅

線條與用色深具古風。人物特意放大，人物互動明顯與他處寫景同題赤壁夜遊不同。可惜的是整座廟宇中找不到彩繪作者的落款，只找到書法作者為陳振邦先生和捐獻者的名字。

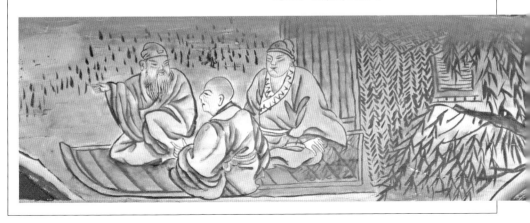

所在地：台北市保安宮　建築部位：正殿迴廊樑枋（彩繪）　作者和年代：潘岳雄，二〇〇五年

虎溪三笑

東晉名士陶淵明與道士陸修靜，時常到廬山和禪宗法師慧遠談論佛法。每次慧遠禪師送客都只送到虎溪之前就停下腳步，陶淵明覺得奇怪，問慧遠為何每次到橋頭就停下來，慧遠笑而不答。

後來陶淵明才從寺裡僧人口中得知，禪師自從三十多年前入山修行起，就不曾下山、入城。一日儒生、道士、禪師三人談到午後，儒、道兩人望了望窗外後，相視起身告辭，禪師出門相送，可是當日話題聊得太興奮了，到了虎溪大家還沒停止話題，山裡的老虎發出低沉的嘯聲三人竟然都沒發覺。等過了橋後才發現禪師已過虎溪，三人相視而笑。原來三人都在不知不覺中破除了不過虎溪的執念；這則典故常被出家人引用成為醒世的教材。

虎溪三笑常見於廟宇裝飾之中，典型的儒道釋三教一家親的人文典故，人物動作誇張，刻意表現三人忘情於天地之間的心境。

🏛 保安宮
● 台北捷運圓山站

台北市保安宮

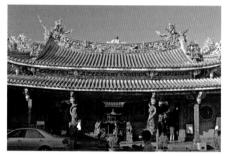

辨識特徵

❶道士陸修靜拿拂塵
❷陶淵明
❸和尚慧遠

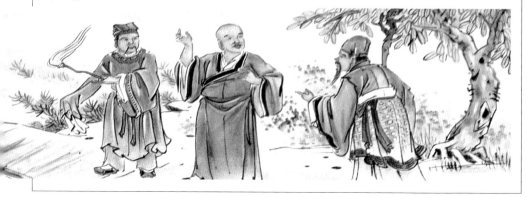

所在地：雲林縣西螺鎮崇遠堂　建築部位：三川殿壽樑樑枋（彩繪）　作者和年代：柯煥章，一九三八年

蘭亭修禊

晉朝王羲之和謝安、孫綽等人在今天浙江
紹興蘭亭，舉行名為「修禊」的文人集
會。「修禊」是古代一種除穢的祭祀活
動，一般多在農曆三月初三，這項儀式從
西周就有了，最初可能只是祭神，後來逐
漸增加詩歌、宴會等節目，到了晉朝「修
禊」已經重在賞物賞景、飲酒作詩，是當
時士大夫、文人的遊戲。

活動當中有一著名的項目叫「曲水流
觴」，侍者會把斟上酒的杯子放進曲折的
小水道中，杯子順著蜿蜒的水流漂下來，
彎曲的水道設計造成小小的迴流，參加的
文人就坐在旁邊等著，就命題或接力方式
即席創作，酒杯流到面前停下來不能吟出
文章就罰他喝下那杯酒。

　　崇遠堂
● 縣立永定國小

雲林縣西螺鎮崇遠堂

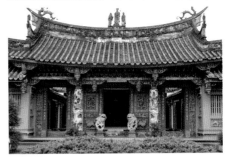

辨識特徵

❶彎曲的河流
❷數名文人

此作品在人物辨識上較不易，故以河流和
點題落款為主要辨識方式。柯煥章作品在
雲林、彰化、南投的廟宇、民宅，現仍可
找到保存良好的佳作。此作品寫情寫景俱
佳，為不可多得的好作品。保有他的作品
的建築應該都可以被列為古蹟加以保存活
化利用。

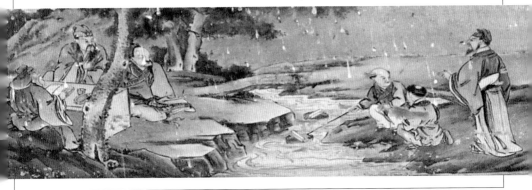

所在地：雲林縣台西鄉安海宮　建築部位：三川殿通樑樑枋（彩繪）　作者和年代：作者不詳，一九八一年

司馬光破缸救友

《資治通鑑》編著者司馬光，據說小時候就很聰明。有一天司馬光和一群小朋友在院子裡玩耍，忽然聽到有人大喊：「有人掉到水缸裡了！救人啊！」一群小孩子嚇得四處躲散，只有司馬光一個人在水缸旁邊，好像在尋找什麼，正當落水的小孩快沒氣的時候，司馬光拿了一顆石頭朝大水缸猛敲，只聽破一聲，水缸破了，小孩也跟著水流出來，大人趕到現場時，小孩已經得救了。大人對司馬光急中生智救人的表現紛紛表示讚賞。神童之名就這樣傳開了。

🏛 安海宮
● 縣立台西國小

雲林縣台西鄉安海宮

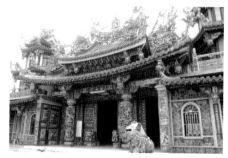

辨識特徵

❶司馬光
❷落水的小孩

這戲碼在中南部常見，以泥塑、剪黏、交趾陶等表現。落水的小孩大都以倒栽蔥出場，司馬光則拿著石頭還在敲打水缸。旁邊配上幾個驚慌的小童襯托司馬光的鎮靜。

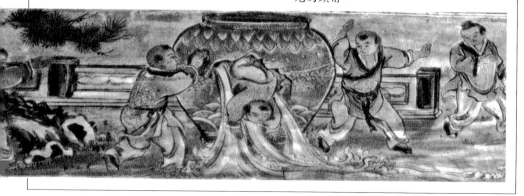

民間戲曲

三娘教子
木蘭從軍
白兔記井邊會

所在地：嘉義縣民雄大士爺廟　建築部位：正殿栱門額飾（剪黏）　作者和年代：石連池，一九七四年

三娘教子

薛廣討了三房老婆，只和大房生下一個男孩。一次出外行商途中，薛廣被朋友吞占銀兩回不了家，朋友又謊報死訊，家人信以為真，以為薛廣真的死了。大房、二房不願守節另去嫁人，留下兒子倚哥給三房王春娥扶養。忠僕薛義忠心守護小主人一家。

倚哥上學被同學嘲笑，說他是個無父無母的孤兒。倚哥生著悶氣，回家後三娘叫他到身邊，問他在學堂學些什麼？倚哥生氣說不知道。三娘關心倚哥，告訴他做人要認真讀書，以後才能成為有用的人，倚哥回嘴說：「當有用的人也沒什麼用。父親

那麼有用還不是不要家，不回來了。」倚哥愈說愈拗，三娘心想小孩不打不成器，拿起織布用的尺輕輕的打了倚哥幾下，倚哥被打心裡惱氣，對三娘說：「要教要打，自己去生，不要老打別人家的小孩！」三娘一聽心頭火都上來了，轉身拿起家法來到倚哥前面，一旁老奴薛義趕忙護住小主人。

三娘看老晏公護著倚哥，更是怒火高張！她轉身把織了一半的布匹，刷的一聲齊剪而斷。老晏公看到這個情景也呆住了。老奴薛義心想，再不講和往後這對母子要怎麼過下去啊！他勸小主人倚哥說：「你三

這戲碼常見於傳統廟宇，人物簡單。三娘高舉家法，老奴下跪甩動水袖護著小主人，十足戲劇表現。背景大都是室內桌椅或破茅屋。此戲文木雕、交趾陶、剪黏都有，就是彩繪比較少見。

娘含辛茹苦教養你長大，只願你成材，你
怎能惹疼你的人傷心呢!?去向你三娘賠不
是，告訴她，打在兒身痛在娘心，請她饒
你這一次吧！」倚哥聽話向三娘賠罪，之
後果然用功讀書取得功名；父親薛廣也建
立功勞受封官職，父子倆都回家祭拜祖先
光宗耀祖。

大士爺廟
● 民雄火車站

嘉義縣民雄大士爺廟

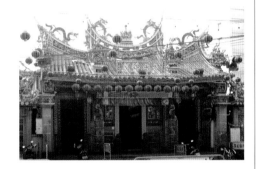

辨識特徵

❶三娘　❷幼子　❸老奴

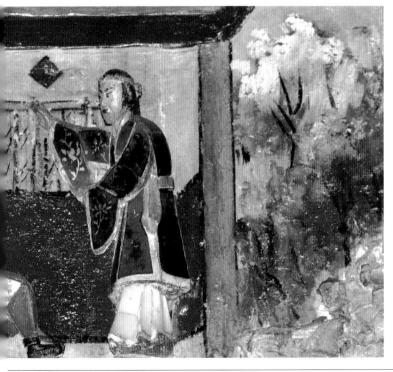

所在地：台北市保安宮　建築部位：正殿迴馬廊右側壁畫（彩繪）　作者和年代：潘麗水，一九七三年

木蘭從軍

北方匈奴侵犯邊境，可汗大點兵，木蘭的
父親接獲兵部徵召，想到年老體衰，膝下
又沒有男丁可以代他從軍，感到十分悲
涼。木蘭在織布房聽到父親感傷的嘆息，
心想如果我是男孩子，就可以替父親分憂
解勞了。這麼一想，忽然想起若是打扮成
男孩子，也許就可以替父親從軍，不必讓
年老的父親再去戰場與敵人拚命。

木蘭也怕打扮成男孩子會被認出來，她
想，如果和她最熟的人都認不出來她是女
生，應該就沒問題了，於是木蘭想到就
拿家人當試驗。木蘭打定主意，從後門出
去，買了男生的衣帽和馬匹，穿戴整齊後
從大門回家。回到家門前，木蘭故意站在
門外要求通報，說要見花老爺。木蘭的父
母從房裡出來，看到一個陌生的軍爺，都
認不出來是木蘭裝扮的。木蘭這才表明身
分，告訴父母說她要代父從軍。木蘭的父
母不捨也不放心，但經過木蘭再三保證一
定沒問題後，父母才同意她出門去。木蘭
也才拿著軍帖和同袍一同離開花家。

十二年的征戰歲月，木蘭回到家裡換回女
裝，與她一起返鄉的同袍才知道木蘭原來
是個女生。

🏛 保安宮
● 台北捷運圓山站

台北市保安宮

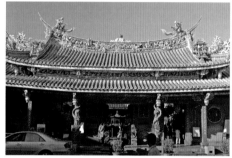

辨識特徵

❶木蘭
❷木蘭的父母
❸木蘭的弟弟
❹軍人

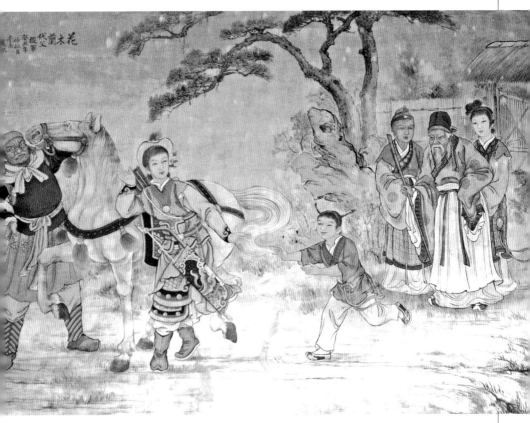

花木蘭正要離開家門的一刻；木蘭父母和弟弟送木蘭離開，小弟捨不得姐姐，一路追趕，木蘭回望家人。大家臉上的表情卻帶著笑容。也許畫師不想把離別當成傷心的一刻來處理。他或許想以「一部戲」讓大家知道，這是在看戲，看一部忠孝節義教化的大戲。

所在地：雲林縣北港鎮朝天宮　　建築部位：三川殿護龍樑枋（彩繪）　　作者和年代：金鐘，一九七九年

白兔記井邊會

這齣戲據說在元朝就有了，說那劉智遠（一說劉知遠）年輕落魄投靠在馬鳴王廟，被主祭李文奎員外聘用養馬。一天夜裡，劉智遠睡在牛棚因鼾聲如雷響，把李文奎嚇到跑進牛棚避雷，仔細一看才知道陣陣雷聲竟是劉智遠發出來的。李文奎又看到劉渾身發光，把牛棚都給照亮了，知道智遠是個大貴人，就招他當女婿。

拜堂那天，劉智遠和妻子三娘向文奎夫妻拜了三拜，兩老被拜得天旋地轉，從此一病不起，沒多久就走人了。本來文奎長子對劉智遠入贅李家就有意見，這下更是讓他找到藉口，逼劉智遠寫下休書和三娘分手，且永遠不准上李家莊。三娘在智遠離開不久生下一個小孩，因為兄嫂不給剪刀斷臍，用嘴咬斷臍帶，因而把小孩取名叫咬臍郎，也叫劉咬臍。咬臍郎被大妗（舅媽）偷偷抱去丟在荷花池，被老傭人竇公救回，竇公告訴三娘，聽說姑爺劉智遠在太原并州有好發展，不如讓老奴帶咬臍去投奔他。經過十六年，咬臍郎與父親的手下出遊打獵追一隻白兔，追到一口井邊，看到一名婦人在井邊打水。兩人愈看愈投緣，幾經對照、確認，終於一家團圓。

🏯 朝天宮
● 縣立北港國中

雲林縣北港鎮朝天宮

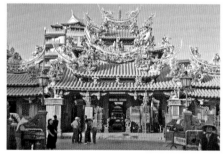

辨識特徵

❶咬臍郎　❷李三娘　❸古井

傳統彩繪，這戲碼從中原跟著先民流傳到台灣也有數百年之久，親人久別重逢向來是人間大喜的事情，尤其是當男生有了成就，更是值得傳揚的美事。此劇常見於剪黏、交趾陶。

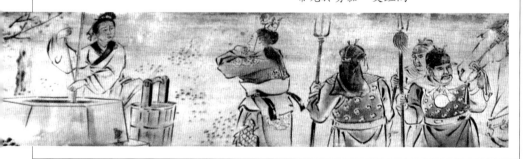

四愛與四痴

和靖詠梅

茂叔觀蓮

淵明愛菊

唐明皇夜訪牡丹花

羲之愛鵝

雲林洗桐

東坡玩硯

陸羽品茗

所在地：台北市萬華區龍山寺　建築部位：正殿與東護龍間過水廊托木（木雕）　作者和年代：不詳

和靖詠梅

林和靖即林逋，字君復，卒諡「和靖」，
北宋杭州錢塘人，畫的梅花影響後人極
深。他的父母在他小的時候就過世了，
可是他很好學，視富貴如浮雲，就算家境
赤貧，衣食難以溫飽，也過得無憂無慮。
和靖年輕遊於江、淮之間，後來返回杭
州，在西湖孤山隱居，房屋四周種三百多
株梅花，養一隻白鶴和一頭梅花鹿。客人
來訪時白鶴會鳴叫於空中通報，想要喝酒
就讓梅花鹿上市集買酒；一生高風亮節，
終身未娶，人稱「和靖梅妻、鶴子、鹿家
人」。

🏛 龍山寺
● 台北捷運龍山寺站

台北市萬華區龍山寺

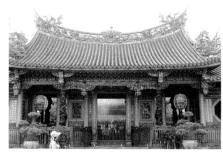

辨識特徵

❶老人林和靖
❷梅花
❸童子

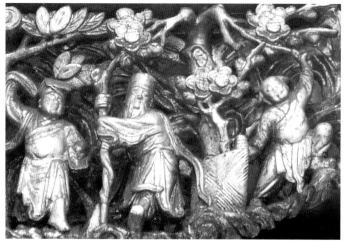

以四愛入題的作品需
要用植物來辨識，人
物在這裡只是點景。
但植物不會只出現一
種，但主題的花樹一
定要出現才不會讓人
猜不出來。大四季如
春梅，夏蓮，秋菊，
冬牡丹，或是四季花
卉像梅，蓮，菊，竹
來搭配文人典故都可
能出現。

所在地：雲林縣北港鎮朝天宮　建築部位：三川殿樑枋（彩繪）　作者和年代：陳壽彝，約一九七九年

茂叔觀蓮

是不是周敦頤一篇愛蓮說傳世，才讓蓮花入了四愛之列？想來恐怕無人能解。但從史冊記載得知，周敦頤為人、為官、為學，都值得讓人學習。

周敦頤字茂叔，宋道州（今湖南省道縣）人，從小就喜歡讀書，《愛蓮說》裡周敦頤是這麼說的，「予獨愛蓮之出淤泥而不染，濯清漣而不妖，中通外直，不蔓不枝，香遠益清，亭亭靜植，可遠觀而不可褻玩焉……蓮，花之君子者也……」可見蓮花在周敦頤的眼中是如何高雅。透過文章相傳，一首愛蓮說讓一千多年後的人們知道，原來蓮花不只會長出蓮子，蓮藕，供人類食用，連花與葉子都可以被人們所使用。今天，幾乎整株蓮花都穿透各大宗教，連文人凡俗都臣服於它多面的影子底下，周敦頤愛蓮入四愛之列自然不在話下。

🏛 朝天宮
● 縣立北港國中

雲林縣北港鎮朝天宮

陳壽彝彩繪師作品，畫中文人坐在池邊賞著盛開的蓮花，一旁柳條隨風輕搖，文人似乎不為所動，只靜靜的看著一池荷花想著如何寫下對蓮花的詠嘆。

辨識特徵

❶周敦頤
❷蓮花

所在地：台北市萬華區龍山寺　建築部位：正殿與東護龍間過水廊托木（木雕）　作者和年代：不詳

淵明愛菊

陶淵明曾因個性與同儕不合，「不為五斗米折腰」而歸隱。「採菊東籬下，悠然見南山」佳句得知他深愛菊花而種菊籬下。他為人清風亮節，不與時同流合污，加上當時官風低落，仕途乖舛，數度歸隱又因家計數度出仕。到晚年竟落到需出門行乞方能度日。

菊花不因霜寒花萎而瓣離，文人喻為高志氣節，與陶淵明高風節志相符。後又有周敦頤愛蓮說，說他獨愛菊而流芳百世，於是四愛便有他的地位。

🏛 龍山寺
● 台北捷運龍山寺站

台北市萬華區龍山寺

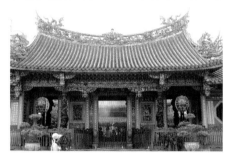

辨識特徵

❶陶淵明
❷菊花
❸童子

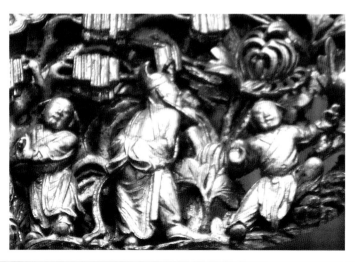

以木雕施作的愛菊充分顯示文人雅趣，菊花特徵明顯，讓人一望可知，本作為托木插角，畫面簡單，童子動作誇張與文人含蓄形成對比。

所在地：台北市萬華區龍山寺　建築部位：正殿與東護龍間過水廊托木（木雕）　作者和年代：不詳

唐明皇夜訪牡丹花

唐玄宗李隆基有貞觀之治；唐人特喜牡丹花也是一件流傳後世的佳話。皇帝特召李白入宮伴駕命他以牡丹為題賦詩。李白揮筆如龍遊寫出「雲想衣裳花想容，春風拂檻露華濃」三首清平調，歌詠牡丹花的美。唐明皇喜歡牡丹花，更愛那楊貴妃。唐明皇愛牡丹成了四愛中的一則佳話。民間木雕匠師在表現唐明皇愛牡丹時和太白醉酒上，有幾分相似；差別在牡丹的有無。但這兩組作品較少見同時出現。

龍山寺
● 台北捷運龍山寺站

台北市萬華區龍山寺

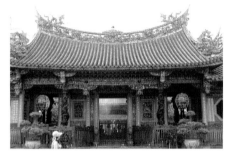

辨識特徵

❶唐明皇
❷太監持拂塵
❸太監
❹牡丹

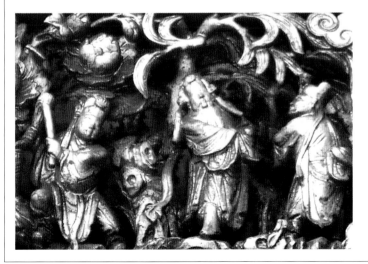

皇帝前方牡丹花盛開著，皇帝前面有拿拂塵的太監帶路，後方一個太監在旁邊照料。若是李白醉酒則以童子掩鼻攙扶醉眼惺忪一身醉氣的李太白。

羲之愛鵝

書法家王羲之特別喜歡鵝，曾寫「道德經」換取一籠鵝回家，據說還寫下令唐太宗朝思暮想的「蘭亭序」。

一天王羲之聽說會稽有個老婆婆養了一隻鵝，長得好看又很會鳴叫，王羲之命人去跟老婆婆買，可是老婆婆堅持不賣，但聽說是王羲之要的竟說願意免費送給他。王羲之想說那鵝可真是名貴，一早起來先沐浴一番，準備要去把那隻鵝給帶回家。大家興匆匆地跑到老婆婆家時，老婆婆熱誠地邀請王羲之和眾人進入屋內，請他坐下。王羲之推辭說：「老婆婆不忙，我正等著看那隻鵝呢！」老婆婆久聞王羲之品德之名，硬是要王羲之坐下來等，又連說再一盞茶的工夫就可以看到鵝了。聽得王羲之更是急得像熱鍋上的螞蟻。他又想到聽說那隻鵝很會鳴叫，怎麼坐了半天都聽不到鵝的叫聲？又過了一會兒，老婆婆請王羲之進入客廳，邀他上座。王羲之追問說那隻鵝呢？老婆婆說，就是你眼前這隻大肥鵝。聽得王羲之差點跌到地上，半天講不出話來。原來那隻鵝已經變成一大盤的佳餚。

辨識特徵

❶王羲之
❷童子餵鵝

🏛 保安宮
● 台北捷運圓山站

台北市保安宮

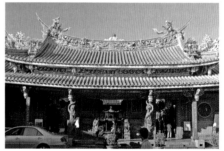

交趾陶作品，從作品風格看來年代頗為久遠，老文人微彎著腰，看著童子弓身張手正在餵鵝，簡單的人物簡單的動作，加上點題的那隻鵝，讓人一目了然。

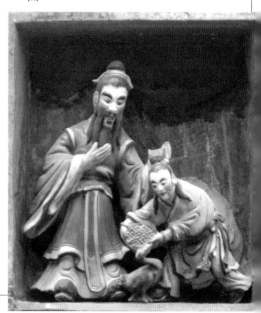

所在地：台北市迪化街霞海城隍廟　建築部位：三川殿樑枋（彩繪）　作者和年代：蔡龍進，年代不詳

雲林洗桐

倪瓚，號雲林子，元代著名的道士畫家和
詩人，三十九歲從金月岩入道。元末兵
亂，散家財給親友，居住在田莊寺觀。
平生好學，詩詞書畫俱精，主要作品有
《漁庄秋霽圖》、《雅宜山齋圖》、《修
竹圖》等。據說倪瓚對花草樹木很照顧，
對待花木有潔癖。一日有客人吐痰在梧桐
樹上，等客人離開，立刻命人取水洗梧桐
樹。這個典故畫作從明朝就有人畫了，直
到今天民間建築裝飾還有人在使用。

城隍廟
● 台北捷運中山站

台北市迪化街霞海
城隍廟

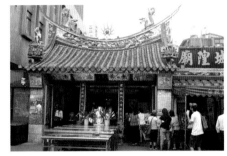

辨識特徵

❶倪瓚
❷童子洗梧桐樹

故事的主人翁坐在大石上，指著童子用
布洗著被客人吐了口水的梧桐樹。人物
比例占去畫面的三分之一，梧桐樹粗大
的樹幹讓人感受到倪瓚對梧桐的偏愛，
想必那些梧桐樹已經種了好久了。

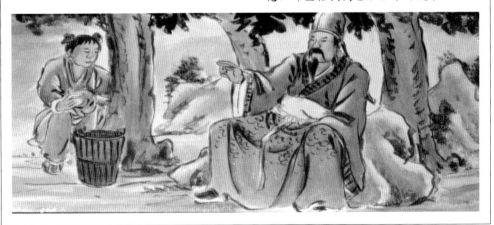

所在地：雲林縣台西鄉安西府　建築部位：後殿壁畫（彩繪）　作者和年代：王瑞瑜，約二〇〇〇年

東坡玩硯

宋朝蘇軾號東坡居士，除了是個多才的文人之外，還是個硯痴。有人說「英雄寶劍，文人寶硯」，只要聽哪裡有好的硯台，就想要擁有它，只是東坡先生算是客氣的，不像米芾（一〇五一至一一〇七年，初名黻，後改名為芾，字元章，書法名家）不管硯台裡的墨汁會潑得一身，有時不管人家要不要賣給他或人家還在寫著字，錢放到人家桌上拿起硯台就往外跑。

蘇東坡小時候就喜歡硯台，有一天發現一塊淡綠色石頭，拿去試墨後發現很好用，他拿給父親蘇洵看，蘇洵看到兒子找到好硯材，命人雕琢成硯，給了蘇東坡並交代他要好好愛護使用。蘇東坡長大後對硯台更是著迷不已，只要聽到哪裡有好的硯台，想盡辦法就是要得到它。東坡玩硯（或叫東坡得硯）這則典故到了清末民初任伯年、齊白石、傅抱石都畫過，民間匠師自然也傳承這個文化。東坡得硯（玩硯、試硯）能進入四痴之列自然就不足為奇了。

🏛 安西府
● 縣立崙豐國小

雲林縣台西鄉安西府

民間藝匠都有這類題材入題，四愛與四痴幾乎把文人各項奇怪的嗜好都列入了。蘇東坡在松樹下把玩石硯，山石、老松把東坡先生的豁達表露無遺。

辨識特徵

❶東坡把玩硯台
❷童子

所在地：雲林縣台西鄉安西府　建築部位：後殿壁畫（彩繪）　作者和年代：蘇天福，一九七〇年

陸羽品茗

在兩千多年前就有關於茶的記載了，在三國時代，飲茶風氣已經相當興盛，到了唐朝的陸羽又將茶文化推到另一個頂峰。

陸羽知識豐富，被後人奉為「茶神」。相傳陸羽原是個棄嬰，被一名老和尚收養。老和尚希望陸羽以後也做和尚，但是陸羽卻喜歡讀書。後來離開寺廟，陸羽對茶特別有興趣，漸漸地，他對茶的研究愈來愈精深，晚年乾脆自己種茶。

安西府
● 縣立崙豐國小

雲林縣台西鄉安西府

辨識特徵

❶陸羽拿著茶杯
❷侍童端著茶具

民間文人雅事中，陸羽品茗和玉川品茶都入這道題目，室內以文房四寶增其雅趣，戶外則用山石點綴讓人感受到喝茶時的輕鬆與愛茶者的不受拘束。

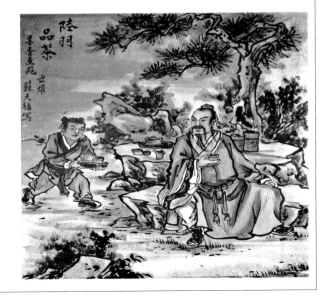

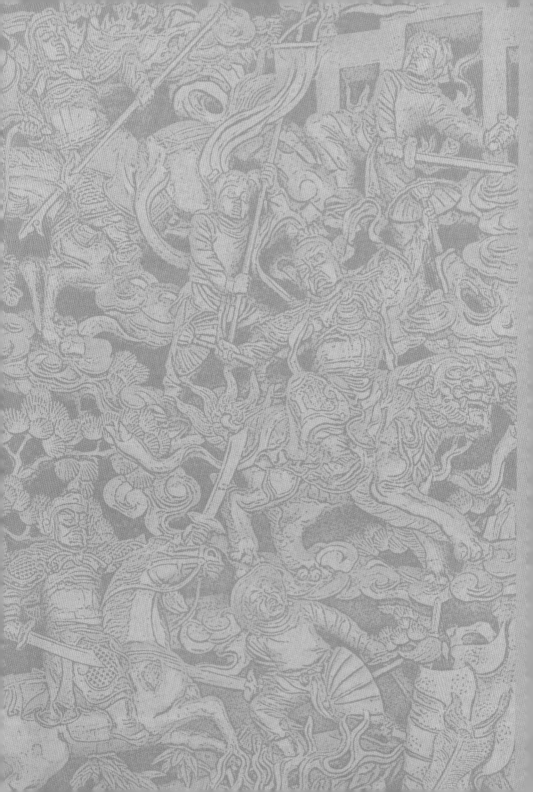

人生大四喜

皇都市

三元及第

郭子儀大拜壽

富貴壽考

五子奪魁

所在地：台北市慈聖宮　建築部位：三川殿前簷托木（木雕）　作者和年代：作者不詳，清末

皇都市

漢朝董永家貧，父死沒錢埋葬賣身葬父。
玉帝最小的女兒七仙女知道董永孝心下凡
嫁給他，幫助董永湊足三百疋布贖身回
家。董永和妻子回家之後，妻子向他說兩
人塵緣已盡，如今要回天庭，希望董永努
力讀書求取功名，等功名得第之後就是夫
妻重逢的日子。

董永果然用功讀書考中狀元，當遊行隊伍
來到皇都市時，忽然聽到天上仙樂飄飄。
五彩祥雲中仙女將懷中嬰兒送給董永，告
訴董永再娶一戶妻子好好教育小孩。這就
是「董永皇都市仙女送孩兒」的由來。

🏛 慈聖宮
● 台北捷運民權西路站

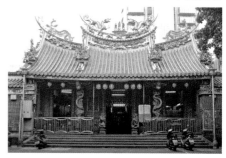

台北市慈聖宮

辨識特徵

❶狀元董永騎馬
❷七仙女抱著小孩
❸娘傘

仙女送孩兒在傳統古廟
裡常見，題材討喜特徵
明顯易於辨識。一般而
言，只要有狀元郎出現
常有娘傘在後面跟隨。
人物造型古態，頗有古
早雕刻之風。

所在地：台北縣淡水鎮福佑宮　建築部位：三川殿簷廊對看堵（石雕）　作者和年代：作者不詳，清朝

三元及第

科舉考試分鄉試、會試、殿試。鄉試考中的稱舉人，舉人中頭一名者稱「解元」。會試考中者為貢士，貢士的第一名稱「會元」；上了殿試的為進士，進士的第一名叫「狀元」。如果兼有解元、會元、狀元三個頭銜，就被稱作「連中三元」。三元及第是十分榮耀的事，也是祝福上京趕考的舉子們最佳賀詞。

🏛 福佑宮
● 台北捷運淡水站

台北縣淡水鎮福佑宮

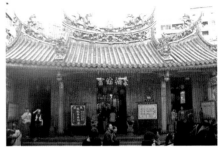

辨識特徵

❶牌樓上刻著「三元及第」字樣
❷狀元遊街

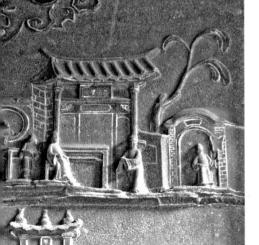

此作為淺浮雕，底下是新科狀元騎馬遊街經過聖旨牌樓，前方兩人在前引路，上層是廳堂，匾額上題著三元及第字樣，裡面狀元郎回家榮耀門楣。這樣的石雕題材在現存清代作品中常見，雕工雖然不像近代的那麼花稍，卻能看到當時的藝術手法及人們的期望。

所在地：台北市保安宮　建築部位：後殿供桌（彩繪）　作者和年代：作者不詳，年代不詳

郭子儀大拜壽

郭子儀，為唐朝五朝元老，曾平定安史之亂，一生忠心為國，到滿頭白髮還單騎退敵，平定回紇和吐番之亂。既來之則安之，就是出自郭子儀單騎退兵的典故。代宗年間小兒子郭曖和昇平公主結婚成為駙馬，郭子儀七子八婿滿床笏，可說是福壽雙全的代表人物，此作常見於傳統民宅和古廟前簷廊員光雕刻。

🏛 保安宮
● 台北捷運圓山站

台北市保安宮

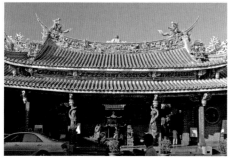

辨識特徵

❶郭子儀夫婦坐於高堂上
❷子孫著官服祝壽

這個題材常見施作在古時大戶人家的員光
上，（像板橋林家花園三落大厝）石雕也
常出現。此作以墨線繪成，十足傳統年畫
的樣式，人物個個精美，為不可多得的傳
統工藝作品。

| 所在地：雲林縣西螺鎮崇遠堂 | 建築部位：三川殿樑枋（彩繪） | 作者和年代：柯煥章，一九三八年 |

富貴壽考

郭子儀從軍塞外，進京催趕糧餉經過銀
州。銀州地處沙漠，風來時塵砂漫漫天地
無光，子儀一行人無法前行，將就路旁空
屋留宿。那一天剛好是七月初七民間傳說
牛郎織女相會的日子，曚曨間紅光滿室。
子儀驚起仰視，只見空中雲朵緩緩降落，
雲內出現仙女端莊華麗。郭子儀跪地祝
禱：「今天是七月七日，想是織女降臨，
願天仙賜福富貴壽考。」仙女笑著回答：
「讓你大富貴亦壽考。」說完，霞光再起
雲彩慢慢上升，子儀仰觀看著仙女，仙女
也看著他，直到看不到仙女了，雲霧才消
失。後來，果然應驗仙女的話，郭子儀晚
年就像仙女所說的，富貴長壽考命終。史
官說他權傾天下，但是君主並不忌諱他功
高蓋世，對他也沒有疑心，真是福德兼
全，哀榮終始。

崇遠堂
● 縣立永定國小

雲林縣西螺鎮崇遠堂

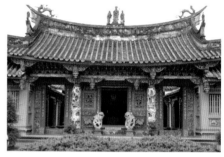

朵朵祥雲之中現出仙女與郭子儀說話，角
落的郭子儀拱手行禮好像仔細聆聽。此作
為鹿港畫師柯煥章的作品，雖然經過六七
十年的歲月，色澤依舊鮮明，誰說老東西
就一定會褪色。

辨識特徵

❶郭子儀抱拳作揖
❷仙女與侍女在天上

| 所在地：雲林縣古坑鄉嘉興宮　　建築部位：三川殿水車堵　　作者和年代：作者不詳，一九六〇年 |

五子奪魁

宋代學者王應麟編寫的蒙學教材《三字經》說：「竇燕山，有義方。教五子，名俱揚。」竇燕山，本名竇禹鈞，五代人，家住薊州漁陽（現天津市薊縣），古屬燕國，地處燕山一帶，後人稱他為竇燕山。

竇燕山教養五個孩子都考中進士，成為國家棟梁，他教育小孩的方法，成為人們爭相仿效的榜樣。侍郎馮道曾作一首詩稱讚他：「燕山竇十郎，教子以義方。靈椿一株老，仙桂五枝芳。」

🏛 嘉興宮
● 雲林縣古坑鄉公所

雲林縣古坑鄉嘉興宮

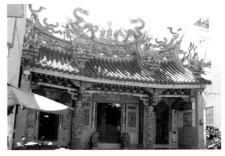

這個題材應是從古代嬰戲圖演變而來，明清時期這類年畫在民間頗為流行，典故或許取自上述燕山教五子俱奪魁而來。教子成材、光耀門楣乃為人父母者最想與人分享的成就。此作常與五老觀日（或觀太極圖）對作。一老一小成就世代傳承。

辨識特徵

❶官帽
❷五個小孩

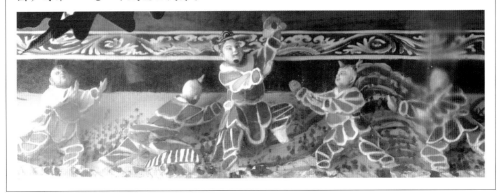

四聘

堯聘舜

成湯聘伊尹

三顧茅廬

文王聘太公

堯聘舜

舜姓姚，名重華。民間傳說，重華生在一個父不慈、後母不愛、弟弟很壞的家庭，成天受家人虐待。父母什麼都沒給他，就要他去種田，且限時限日完成，還威脅他沒做好，回家就準備挨打。一些動物看到重華這麼善良又孝順，就跑來幫他，大象幫他犁田、小鳥替他播種，沒多久就把事情做好了。他父母在家裡把棍子都準備好了，誰知道重華回到家裡說田種好了，父母不相信，跑到田裡發現真的一大片地都耕好了，就沒有責罰他。

堯聽到重華這麼孝順，就跑去聘請他，要他出來幫忙治理國家，還把兩個女兒，一個叫娥皇，一個叫女英嫁給他。後來還把國家交給他治理。

🏛 屈原宮
● 市立洲美國小

台北市士林區屈原宮

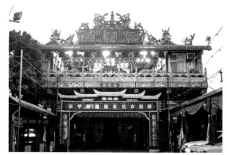

辨識特徵

❶堯　　❷舜
❸大象　❹眾臣

堯聘舜這則故事也被編入二十四孝裡面，匠師以泥塑完成，再加以特殊塗料施彩，雖經過三十幾年，色澤依然如新。

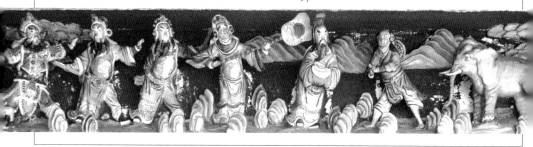

所在地：雲林縣古坑鄉嘉興宮　　建築部位：三川殿壽樑樑枋（彩繪）作者和年代：作者不詳，一九六〇年

成湯聘伊尹

西元前十六世紀，夏桀無道，被成湯征伐後，流放到南巢。成湯是個明君，看到有人張網四面捕捉獸物，向前勸導，說這樣捕捉野獸，就跟夏桀一樣殘忍，會將飛禽走獸一網打盡，能不能只留一面，這就是「網開一面」成語的由來。

成湯聽人家說在耕莘有個賢人叫伊尹，想請他出來幫忙治理天下。成湯到的時候伊尹還跟老牛在一塊。伊尹說他不想做官，也不是個有能力的人，請成湯去找別人。成湯回去之後又有人向他推薦伊尹，如此，走了三趟才把伊尹請出來。伊尹據說很會烹煮料理，有人問他治理國家和下廚哪樣比較容易，他說兩種都很容易，又能說兩種都不簡單。再問他關鍵呢？他回答：「用心而已。」

匠師將明君聘請賢人的故事集合在一起，把成湯聘伊尹，堯聘舜，文王聘太公和三顧茅廬四則合成四聘。契合傳統建築左右對稱兩兩成對之裝飾格局。

嘉興宮
雲林縣古坑鄉公所

雲林縣古坑鄉嘉興宮

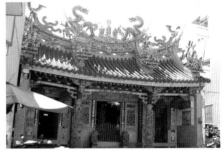

辨識特徵

❶成湯　　❷伊尹　　❸牛

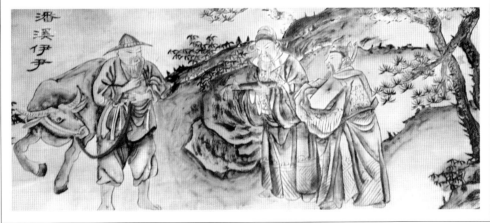

| 所在地：雲林縣莿桐鄉麻園村德天宮 | 建築部位：殿內壁畫（彩繪） | 作者和年代：作者不詳，年代不詳 |

三顧茅廬

劉備求才若渴；徐庶離開時曾對他說：「臥龍、鳳雛兩個人，若能得到一個就足以安天下。」劉備到處派人打聽賢人下落，在得知臥龍先生住在臥龍崗時，立刻帶著關雲長和張飛前去拜訪，沒想到臥龍先生孔明出外訪友不在家，劉備三人只見到孔明家的小童，失望之餘轉回新野。

第二次，劉備聽說孔明已回臥龍崗，雖是冬季天寒地凍，劉關張三人還是來到臥龍崗，只是孔明先生又不在家，失望之餘劉備留下拜帖，請孔明的弟弟諸葛均轉達。

冬去春來，一片春意盎然新氣象，劉備探得孔明在家，這次劉備齋戒沐浴準備妥當之後，三訪賢人。這次到的時候，童子在庭園掃地，聽童子說主人正在睡午覺，童子問明劉備等人來意後，說要入門叫醒主人，劉備說不急，這時張飛再也按捺不住說：「他要睡到明天，難道大哥也要等他到明天嗎？我去放把火將草茅燒了，看那個什麼臥龍先生還睡不睡得著。」劉備一聽連忙制止。不久孔明醒來，聽童子說有客人在門外等候，連忙起身招呼，劉備三人進入屋裡。談話間孔明分析天下局勢，

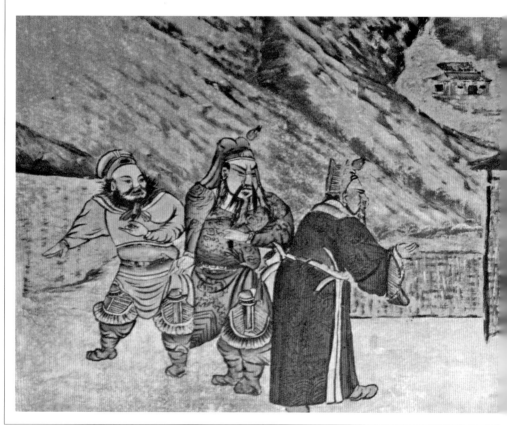

曹操在北邊占天時，孫權據江東占地利，他告訴劉備說：「明君可居人和，如此一來與曹操、孫權可三分天下。」這就是隆中對「孔明未出茅廬天下定三分」的由來。

🏛 德天宮
● 石榴火車站

雲林縣莿桐鄉麻園村德天宮

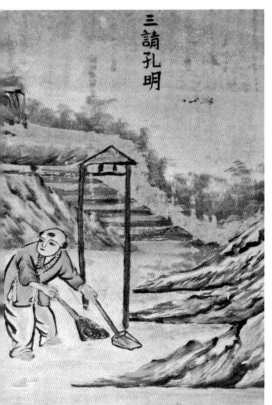

辨識特徵

❶劉備　❷關羽　❸張飛　❹童子

三顧茅廬偶有不同版本出現，此作以第一次為題（也能當第三次，因為畫師不一定要畫出孔明），若孔明出現一定是第三次隆中對。畫中人物古樸，頗見古味。

所在地：台中縣大甲鎮鎮瀾宮　　建築部位：三川殿樑枋（彩繪）　　作者和年代：洪平順，一九八四年

文王聘太公

姜子牙在渭水河畔隱居。樵夫武吉跑來和他聊天，子牙說他要釣王侯將相，武吉說姜子牙像個怪老人。姜子牙回說，你的面相不好，進城會打死人。武吉一聽生氣了轉頭離開。

武吉到城裡一條扁擔翻轉打死一個人。大夫散宜生把武吉關起來。武吉擔心母親無人奉養求散宜生放他回家安頓老母，散宜生可憐孝子心腸，放他回去。武吉回家從頭到尾說給他母親聽，他母親聽完要武吉再去渭水畔找姜子牙；姜子牙要武吉回家如此如此，這般這般。當夜姜子牙披髮仗劍、步罡踏斗替武吉魘星祈壽。

散宜生過了幾天還沒看到武吉回來，請西伯侯推卦，西伯侯說武吉已經墜落萬丈深淵而死不必追究。經過半年，武吉在街上被散大夫看到，將他捉了起來去見西伯侯。散宜生問武吉是哪位高人救了他，武吉告訴他，救他的人是他師父，別號飛熊。西伯侯一聽「飛熊」，那不是他夜裡夢到的賢人嗎？西伯侯和一班文武官員一番齋戒沐浴後，由武吉帶領來到渭水蟠溪要請姜子牙。此乃文王聘太公。

🏛 鎮瀾宮
● 大甲火車站

台中縣大甲鎮鎮瀾宮

辨識特徵

❶姜太公釣魚　❷武吉引路
❸文王　　　　❹散宜生在車輦旁邊

渭水聘賢有時也會畫成蟠溪垂釣或渭水訪賢。此作以姜子牙在河邊垂釣，武吉帶著文王指著前方的老漁翁，車駕旁有散宜生。民間說法文王拖車八百步，所以渭水聘賢都會畫上一輛車輦，洪平順畫師的作品。

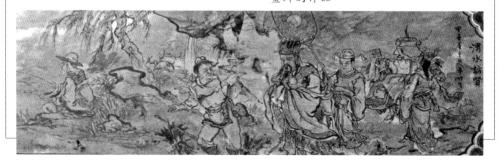

四不足

石崇巨富苦無錢
彭祖八百祈壽年
嫦娥照鏡嫌貌醜
梁武為帝欲做仙

所在地：南投縣竹山鎮靈德廟　建築部位：三川殿樑枋（彩繪）　作者和年代：作者不詳，一九八八年

石崇巨富苦無錢

民間諺語，以「石崇巨富苦無錢，梁武為帝欲作仙，嫦娥照鏡嫌貌醜，彭祖八百祈壽年」形容人心不足，藉以勸戒世人知足常樂，安居樂業之意。

晉朝人石崇，字季倫，富可敵國。常設宴請客，誇飾財富，來往賓客都是王孫富豪。連國舅王愷都跑去皇宮向身為皇后的姐姐借來三尺高的珊瑚與石崇比賽。石崇雖然這般富有，卻時常對人感嘆沒錢。也因為石崇實在太有錢了而招人眼紅，最後被孫秀等一班奸臣用計害死，死的時候連一碗飯也吃不到。相傳他是被餓死的。死後也被民間奉為財神。

🏛 靈德廟
● 加油站

南投縣竹山鎮靈德廟

辨識特徵

❶石崇皺著眉頭
❷童子數金元寶
❸裝有珊瑚樹的聚寶盆

　　以四不足為題施作在廟堂之中，常見四幅對看齊現，金銀財寶滿屋外加珊瑚與聚寶盆。石崇以員外扮相居多，童子數元寶誇飾他的富有。

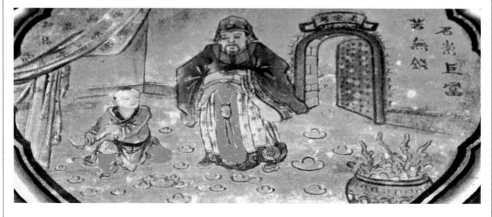

所在地：台北市保安宮　建築部位：正殿迴廊樑枋（擂金畫）　作者和年代：潘岳雄，二〇〇五年

彭祖八百祈壽年

民間桃花女鬥周公故事中，有一個年輕人名叫彭鏗，因壽命注定活不過二十，經桃花女出手相助，讓彭鏗遇到下凡人間八仙，幫他添了八百歲的壽命，後人就稱他叫彭祖。彭祖活到八百多歲每天還祈求老天讓他多活幾年。

沒想到這一求竟被閻羅王知道世上竟然還有人能活到八百多歲的，於是派黑白無常化身差役到世間找彭祖，可是彭祖駐顏有術，雖然八百多歲了看起來還像七八十歲的老人，兩人找了很久還找不到彭祖，最後兩人想到一條計策，要引彭祖自己找上門。他倆每天跑到河邊洗木炭；很多人看了都說他活了幾歲了，什麼新鮮事沒看過，就沒聽人說木炭洗得白，直笑他倆神精有問題。這天彭祖聽說有人在河邊洗木炭也興起好奇的心，跑到河邊找到黑白無常所化的差役，一開口就問兩人說：我活到八百多歲了，就沒聽過木炭還能洗成白的。黑白無常聽到心中暗記彭祖長相，當夜就把彭祖的魂勾回陰間交差，了結彭祖八百二十歲的壽命。

🔲 保安宮
● 台北捷運圓山站

台北市保安宮

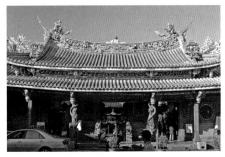

辨識特徵

❶彭祖對著香爐朝拜祈福

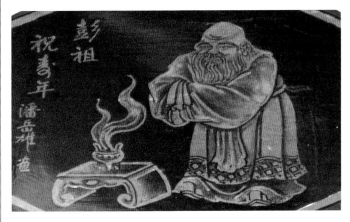

擂金畫，台南潘岳雄畫師所作。保安宮此次重修特意要畫師作了幾幅擂金畫，讓這項傳統藝術留下來。世人想望的不管是名利、財富、容貌或生命的長度都會想盡辦法得到，先人留下這幾則民間傳說藉以勸世，足見先人智慧和人心之不古。

所在地：雲林縣台西鄉進安宮　建築部位：三川殿壽樑樑枋（彩繪）　作者和年代：洪平順，一九七四年

嫦娥照鏡嫌貌醜

愛美是人的天性，據說嫦娥為了常保青春，每天讓玉兔幫她搗仙藥，但她還是成天照鏡子，每照一次就怨一次，嘆說怎麼不能再美一點。

嫦娥本是后羿的妻子，因為后羿射下九個太陽，拯救凡人有功，西王母賜了兩顆仙丹給他夫妻兩個服用，賜他兩人長生不老，可以永遠替凡人造福。誰知嫦娥利用后羿外出偷吃兩顆仙丹，身體不由自主飛到月亮的廣寒宮，從此留在那裡，經過了數千年才有唐明皇遊月宮來拜訪她。唐明皇看到她時還是很漂亮，人間女子沒有人比她美麗。但嫦娥還是問唐明皇說：人間有沒有好東西可以讓人永遠不老，永遠美麗的？唐明皇才知道原來仙人也是有煩惱。

畫師用一名仙女照鏡，把主題給鮮活了起來。畫師表達出來的好像在說歲月是最公平的使者，自古就沒放過任何一人，前人警世金言在此又多了一個公平的注腳。看美麗的嫦娥攬鏡自憐，讓後世多少絕色佳人怨老天不公平。

🏛 進安宮
● 縣立崙豐國小

雲林縣台西鄉進安宮

辨識特徵

❶嫦娥照鏡　❷女侍持鏡

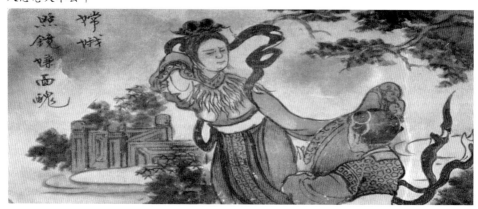

所在地：台北市保安宮　建築部位：正殿迴廊樑枋（擂金畫）　作者和年代：潘岳雄，二〇〇五年

梁武為帝欲做仙

同樣是以人心不足為題，梁武帝以身為皇帝之尊仍不滿足，一心想超脫生死輪迴為仙為佛。梁武帝姓蕭名衍，字叔達，南北朝梁開國君主，崇尚佛法，在位四十八年，晚年信奉佛教，曾三次捨身同泰寺。梁武帝與渡他的志公禪師，都被列入十八羅漢。據說「達摩祖師曾遇梁武帝」，梁武帝問達摩：「我做了那麼多好事有沒有功德？」達摩說沒有，且回答他說：「那是你本來就該做的，再說以行善計功德就不是功德。」

🏛 保安宮
● 台北捷運圓山站

台北市保安宮

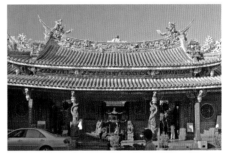

辨識特徵

❶梁武帝燃香祝禱

擂金畫在古時常見於大戶人家樑枋之間，以墨色敷底，層層施以金粉。另，四不足中也常看到以「漢武為帝欲作仙」取代。其實兩位皇帝相距甚遠，且求仙求佛亦有所不同，但匠師按師承圖譜施作，表達意義只在彰顯人心不足以勸世為主。

忠孝廉節

孔明夜進出師表
狄仁傑望雲思親
楊震卻金
蘇武牧羊

| 所在地：雲林縣莿桐鄉麻園村德天宮 | 建築部位：殿內壁畫（彩繪） | 作者和年代：作者不詳，年代不詳 |

孔明夜進出師表

諸葛亮受劉備三顧茅廬誠心感動，離開臥龍崗，南征北討讓劉備、曹操、孫權三分天下。後來在白帝城接受劉備托孤，接下扶佐幼主重任，在剛平定南蠻不久，準備進軍魏國。有人問孔明是要忙到什麼時候才肯退隱休息，他說「鞠躬盡瘁，死而後已」。

🏯 德天宮
● 石榴火車站

雲林縣莿桐鄉麻園村
德天宮

三國演義裡孔明呈出師表的時刻是早朝，但在民間匠師把他改成夜進，這麼改應是要強化孔明對幼主阿斗的忠心。劉備臨終時曾告訴孔明，阿斗能扶則扶，不能扶就取而代之。聽得孔明頭碰地，不斷表達效忠之意。

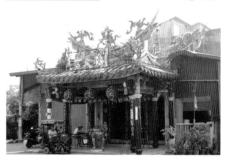

壁畫，孔明夜進出師表在民間宅第常見，有時單以孔明手捧疏文，有時會像此作還有童子提燈領路。畫作以傳統線條勾勒，敷以淡彩表現孔明沉著冷靜的個性。

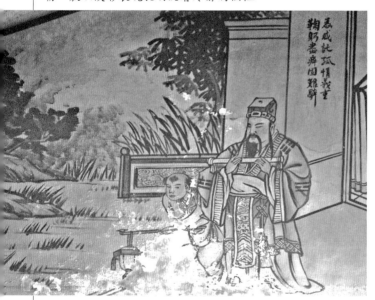

辨識特徵

❶孔明手捧疏文
❷童子提燈帶路

所在地：台北市保安宮　建築部位：鼓樓右邊托木（木雕）　作者和年代：作者不詳，約一九一八年

狄仁傑望雲思親

武則天的宰相狄仁傑，從小貧困勤奮好學，而且為官清廉、剛正敏捷有智慧，朝中對他都非常尊敬。皇帝對他的信任，多次奸人要害他都無法達成目的。

狄仁傑事母至孝也公私分明，不但憐人孝行，更能強忍思念母親的心為朝廷做事；他一個同僚在母親重病期間，奉詔出使邊疆，仁傑知道後，特別奏請皇上改派別人。有一天狄仁傑出外巡視，途經太行山，朝山下朵朵白雲看了很久，他告訴隨從說：「我母親就住在白雲底下。」有人寫詩稱頌狄仁傑說：朝夕思親傷志神，登山望母淚流頻；身居相國猶懷孝，不愧奉臣不愧民。

🏛 保安宮
● 台北捷運圓山站

台北市保安宮

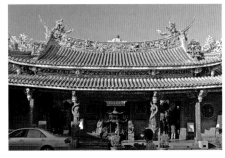

辨識特徵

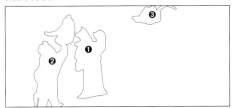

❶狄仁傑　❷士兵執娘傘　❸雲朵

以忠孝廉節表現教化的標準題材；忠，以孔明夜進出師表；孝，用狄仁傑望雲思親；廉是楊震卻金；節為蘇武北海牧羊。這四則各種工藝常被用上。

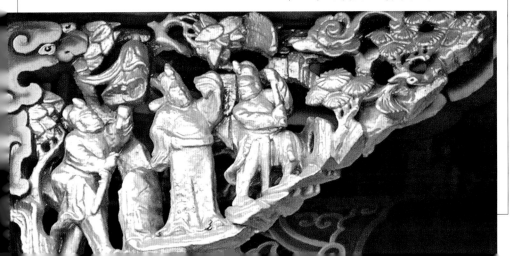

所在地：台北市士林區慈誠宮　建築部位：三川殿（石雕）　作者和年代：作者不詳，約一九三六年

楊震卻金

楊震任職太尉，為官清廉，有一天同僚王密為了感謝他提拔之恩，深夜懷著黃金來到他家要酬謝楊震，被他拒絕。王密對楊震說，深夜不會有人知道的。楊震說：「怎麼沒人知道，現場就有天、地、你、我，怎麼說沒人知道。你還是把這些黃金拿回去吧！」「四知堂」也就成了楊姓的堂號。

楊震年老的時候有人勸他要留些田產給後代子孫，楊震說，品德端正，勤勞務實，一生清廉，就是最大的財富。留下田產只會讓子孫多生仇隙而已。

🏛 慈誠宮
● 台北捷運劍潭站

台北市士林區慈誠宮

文官一手捋鬚一手向外推開黃金，這動作有生氣有推辭。一般石雕若篇幅夠多會四幅都作出來，不然廉節兩幅可能被省略。若是看到「廉」這一則，其他三幅應該就在附近。

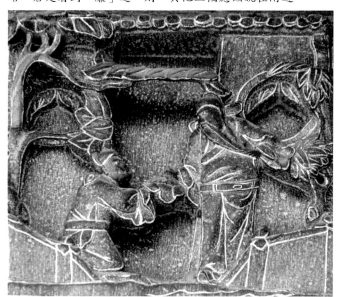

辨識特徵

❶楊震
❷王密
❸黃金

所在地：雲林縣土庫鎮順天宮　建築部位：殿內樑枋（彩繪）　作者和年代：河原，一九七五年

蘇武牧羊

蘇武奉漢武帝之命出使匈奴，單于叫蘇武投降但蘇武不屈，被留放北海十九年。據說單于給他一群公羊，告訴他要公羊生了小羊，就放他回中原。幾個投降匈奴的漢人都來勸蘇武，其中李陵較能被後人原諒，據說李陵的家人在他失蹤不久，全家就被抄了，但李陵沒有屈服，直到有人告訴他全家被滿門抄斬後，才讓李陵死心投降匈奴。等到蘇武也被留在異地，單于想說讓李陵前去勸降，應該能說動，誰知道蘇武還是不為所動。

蘇武出使匈奴時四十二歲，手持代表天子權力綴有五色旄毛的旌節代表漢皇；誰知道北海一待就是十九年，手中的漢節旄毛都脫落了還志節不改。漢武帝過世之後，漢昭帝即位才向單于把蘇武要回來，蘇武離開中原出使北方時才壯年，回來已是白髮老人了，但他不受威脅利誘，堅持志節，因此被奉為節操的代言人。

這戲碼常見於各類工藝，一名老人手中拿著「漢節」，旁有幾隻羊，風雪中旌節隨風飄動，老人鬚髮盡白，兩眼眺望遠方，偶爾會有鴻雁向南飛。此處畫的是李陵前來勸降蘇武那段故事。

順天宮
● 縣立土庫國小

雲林縣土庫鎮順天宮

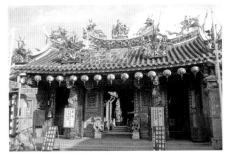

辨識特徵

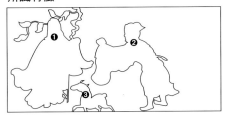

❶蘇武持節　❷公羊　❸勸降的李陵

二十四孝

棄子扶侄

乳姑不怠

負米奉親

彩衣娛親

棄官尋母

鹿乳奉親

單衣順母

湧泉躍鯉

懷橘遺親

籠負母歸

上書救父

冒刃衛姑

| 所在地：雲林縣古坑鄉嘉興宮 | 建築部位：主祀池府王爺殿內小幅壁畫（彩繪） | 作者和年代：作者不詳，一九七〇年 |

棄子伕侄

周朝春秋時齊國去攻打魯國，齊兵到了魯國境內，遠遠看到一名婦人抱著一名幼子，後面又跟了一名小孩。等到婦人發現齊兵之後，把懷中小孩放到地上，抱起身旁的小孩急忙奔跑。

齊兵趕到時問婦人，懷中小孩是誰的，婦人說丟在地上的是自己的兒子，現在懷裡抱的是兄長的骨肉。齊兵疑惑說：「別人都疼愛自己的小孩，怎麼妳保護侄子卻把親骨肉丟棄？」婦人說：「護子是私愛，保侄乃大義。」齊國將軍覺得，不該討伐像魯國這樣的仁義之邦，於是退兵。魯國君知道齊兵因婦退兵之事，贈送了很多禮物，並以義姑之名嘉許她。

🏛 嘉興宮
● 雲林縣古坑鄉公所

雲林縣古坑鄉嘉興宮

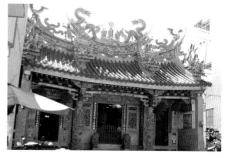

辨識特徵

❶婦人和懷中的侄子　❷婦人的小孩
❸兵士數名

此作比較靠近正殿受到香火燻過，顏色呈現褐色調，但人物山石背景仍可辨認。有些地方不識將這類畫作塗去請人重新畫過，讓一座廟的歷史歸零，實在可惜。

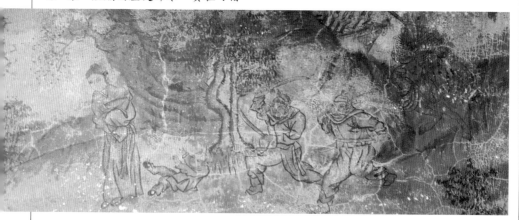

所在地：南投縣集集鎮明新書院　建築部位：三川殿壽樑樑枋（彩繪）　作者和年代：作者不詳，一九七〇年

乳姑不怠

唐朝崔南山（官至山南西道節度使）的曾祖母長孫夫人年紀很大了，沒辦法吃穀物，祖母唐夫人每天早上起床後梳洗一番就到長孫夫人那裡解開上衣餵她母乳，長孫夫人因此身體都很健康。長孫夫人終究走到人生盡頭，將晚輩都叫到床前告訴大家說，你們的祖母這麼孝順我，以後你們也要如此孝順她才可以。

☖ 明新書院
● 集集火車站

南投縣集集鎮
明新書院

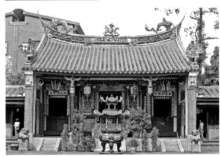

辨識特徵

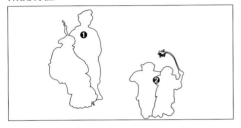

❶婦人解衣餵婆婆喝乳
❷二小兒一旁嬉戲

作者劉沛然做此畫時已年高八十，非常珍貴。一邊是唐夫人和長孫夫人，幼兒在旁嬉戲。有時也見石雕有此戲碼施作於廟堂之間。

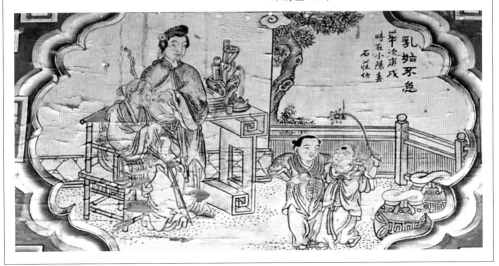

所在地：台北市保安宮　建築部位：三川殿內楪枋（彩繪）　作者和年代：劉家正，二〇〇六年

負米奉親

孔子的學生子路還沒當官之前，家裡很窮，為了讓父母吃些米飯，經常走上百里去買米，雖然辛苦卻很快樂。

子路一直侍奉父母，直到他們都去世後才去當官，這時子路吃好住好的，卻反而不快樂，有人問子路，為什麼以前窮困的時候看到他每天都很快樂，怎麼如今衣食無缺卻反而不快樂了呢？子路感嘆說，父母已經不在，沒辦法像以前盡人子的孝道，是他不快樂的原因。孔子讚嘆，像子路這樣才是為人子應該有的態度。

　保安宮
● 台北捷運圓山站

台北市保安宮

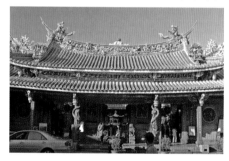

辨識特徵

❶子路負米返家
❷雙親在門前等候

這戲碼也常見於傳統廟宇的石雕，此作為彩繪師劉家正近年的作品，背景刻意畫出農家常見的竹林，人物符合情節。

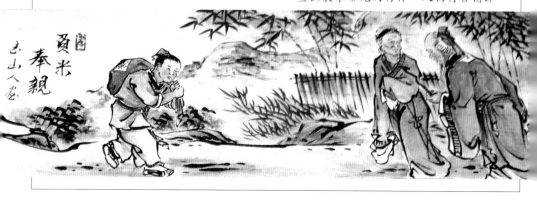

所在地：台北市保安宮　建築部位：三川護龍殿內樑枋（彩繪）　作者和年代：劉家正，二〇〇六年

彩衣娛親

周朝有位年紀已經七十歲的人叫老萊子，
奉養父母非常細心。有一天不小心聽到父
母兩人的對話說：「兒子年紀那麼老了還
要奉養我們，實在很不忍心。」老萊子第
二天竟然穿著五彩斑斕的衣服，挑水從前
門經過，走到父母面前還故意跌倒，像個
小孩子一樣哭起來，兩個老人家看到老萊
子像孩子一樣哭鬧竟然哈哈大笑。從此老
萊子就時時這樣，像嬰兒一般逗弄兩老歡
心，讓年邁雙親快樂地享受晚年。

保安宮
台北捷運圓山站

台北市保安宮

辨識特徵

❶老萊子
❷老萊子的雙親

主題人物鮮活，背景用色豐富，整幅畫
作充滿喜氣，此作讓畫師給畫活了。

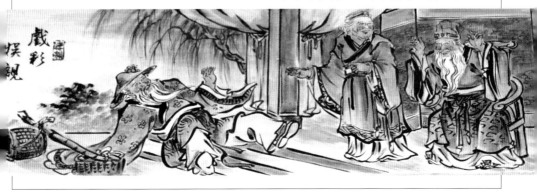

所在地：台北市保安宮　建築部位：西護龍內樑枋（彩繪）　作者和年代：劉家正，二〇〇六年

棄官尋母

朱壽昌，宋朝天長人，七歲時生母劉氏被
嫡母（父親的正妻）嫉妒，父親將他母親
改嫁他人，把壽昌留在身邊，母子五十年
沒有音信往來。

宋神宗時，朱壽昌在朝為官曾經以血抄寫
《金剛經》，並且行走四方尋找生母，
終於皇天不負苦心人，探得生母下落。
朱壽昌棄官到陝西尋找，並且還發誓沒見
到母親就永不回家。最後終於在陝州遇到
生母，迎母返回，這時母親已經七十多歲
了。

🏛 保安宮
● 台北捷運圓山站

台北市保安宮

辨識特徵

❶朱壽昌跪地
❷生母立於門前

　為了表達朱壽昌棄官尋母的角色，畫師
在壽昌身後畫了包袱和雨傘，母親彎腰
站在草茅前，遠方枯樹襯托出整個故事
的氛圍。

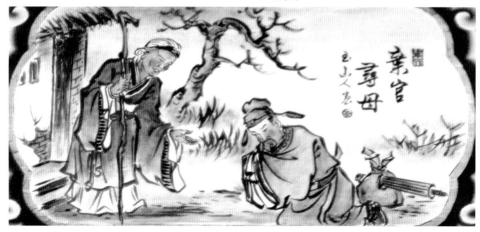

所在地：雲林縣褒忠鄉馬鳴山鎮安宮　　建築部位：三川殿前簷廊（石雕）　　作者和年代：作者不詳，年代不詳

鹿乳奉親

周朝時，有一位孝子名叫郯子，從小就很孝順。他的父母患有眼疾，郯子聽人家說喝了鹿乳就會好，但野鹿看到人就跑走了，怎麼有辦法取得呢？想了又想，終於想到一個辦法，郯子向人要到一張鹿皮，跑到深山裡找尋鹿群，他把鹿皮披在身上，讓那些鹿自動跑來和他在一起，就這樣郯子取得鹿乳回家給父母喝。有一天正當他在擠鹿奶時，看到獵人搭起弓箭要射殺他，他急忙大喊，我是人不是鹿！獵人問知原由受他孝心感動，送他很多獵物並且護送郯子回家。

🏛 鎮安宮
● 中正紀念公園

雲林縣褒忠鄉馬鳴山
鎮安宮

辨識特徵

❶披鹿皮跪地的郯子
❷獵戶

這個題材常見於傳統古廟三川殿前簷廊間，披著鹿皮的郯子是重要的特徵，獵戶兩到三位不等，有些地方還會看到獵人拿著獵槍。如麥寮拱範宮就是。

所在地：南投縣集集鎮明新書院　建築部位：三川殿連栱（彩繪）　作者和年代：劉沛然，一九七○年

單衣順母

閔子騫母親早逝，父親再娶以便照料子騫。幾年後，後母生了兩個兒子，對子騫漸漸冷淡。有一年冬天快到了，後母做棉衣偏心，給親生兒子用厚厚的棉絮，給子騫的棉襖卻是用蘆花絮縫的。

一天，父親回來，叫子騫拉車外出。寒風凜冽，子騫衣服單薄，但他忍受身體寒苦，什麼也不對父親說。後來肩挑把子騫肩頭的棉布磨破，露出蘆花絮，父親才知道兒子受後母虐待，要休掉妻子，子騫看到後母和兩個小弟抱頭痛哭，難分難捨，跪求父親說：「母在一人單，母去三人寒。」子騫孝心感動後母，自此母慈子孝闔家歡樂。

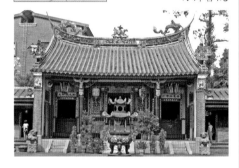

🏛 明新書院
● 集集火車站

南投縣集集鎮
明新書院

辨識特徵

❶閔子騫
❷閔父
❸後母
❹弟弟

筆觸簡單將人物勾勒出來，傳統彩繪表現的手法將兩個場景發生的事情放在同個畫面上。像這齣戲文裡子騫拉車和父親外出，天寒地凍後母和兩個弟弟應該不會同行。為了單幅要說一則故事，畫師有必要如此表達，才能讓故事說得完整。

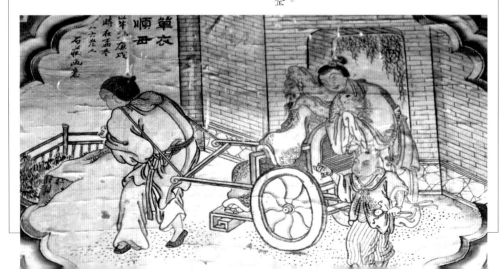

所在地：台北市保安宮　建築部位：三川護龍樑枋（彩繪）　作者和年代：劉家正，二〇〇六年

湧泉躍鯉

漢朝人姜詩是個孝子，娶了一房媳婦也非常孝順，妻子龐氏進家門知道婆婆喜歡喝江水泡的茶，更喜歡吃江水煮的飯，不怕苦地走六七里路挑水回來使用，讓她婆婆每天都可以吃到那條江的水。姜詩母親另外還有一樣嗜好，她很喜歡吃淡水魚做的料理，夫妻兩個就跑去學捕魚的技巧，學會了就天天去江邊捕魚，捉到了魚做成魚膾，還請鄰居的老婦人和母親一起吃，讓母親除了可以吃到喜歡的料理外，又有人可以聊天。

十多年來夫妻都這麼做，從沒有說過苦，私底下也沒埋怨過一句話。有一天，他們住家旁邊忽然湧出泉水，水的味道跟江水一樣又淡又甜。不但這樣，每天都會從泉水裡跳出兩條鯉魚。讓他們夫妻不必天天跑到江邊捕魚。

也常聽到臥冰求鯉，那是王祥的故事。這則典故偶爾會出現在傳統廟宇之中。農家景色，旁有小溪流過。畫面呈現一幅闔家歡樂的幸福美感。

🏛 保安宮
● 台北捷運圓山站

台北市保安宮

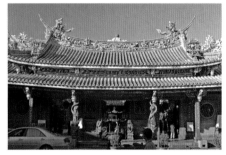

辨識特徵

❶姜詩提著捕回的魚
❷姜母

所在地：台北市保安宮　建築部位：正殿重簷間水車堵（剪黏）　作者和年代：作者不詳，約一九二○年

懷橘遺親

陸績字公紀，三國時吳縣人，小時候就聰明伶俐有神童美譽。他的父親在東漢靈帝時官拜郡守，有一天陸績和父親一起去拜訪袁術，袁術看他可愛找他說話，六歲的陸績應對如流，深得袁術喜歡，還破例給他座位。袁術摸著他的頭說，這孩子冰雪聰明，他日在文學上必能有所成就。袁術請人端上一盤柑橘請客，陸績吃了一個想到母親也喜歡吃，向袁術說：「我母親也喜歡吃柑橘，我見你家的柑橘美味，想要帶幾個回家給母親嚐嚐，不知道可不可以？」袁術誇讚他說這麼小就知道要孝順母親，真是名不虛傳啊。

🏛 保安宮
● 台北捷運圓山站

台北市保安宮

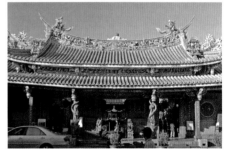

辨識特徵

❶陸績手握橘子
❷袁術

小兒將柑橘拿在手中，不像其他地方做出與典故相同的情節讓柑橘掉在地上，可能是匠師考量到大龍峒書香之地特意將故事改編，本篇故事按此鋪陳。這顏色的碗片常見於一九二○年代整修的廟宇。

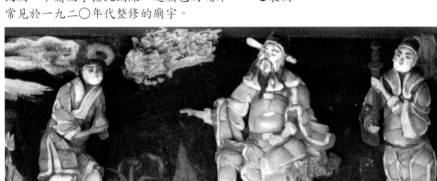

所在地：雲林縣褒忠鄉馬鳴山鎮安宮　建築部位：三川殿前簷廊（石雕）　作者和年代：作者不詳，年代不詳

籠負母歸

後漢時代時局紛亂，賊匪橫行。孝子鮑出
聽到母親被土匪捉走，提著刀追了出去，
沿路看到土匪還在捉人，他殺了土匪十多
個仍沒找到母親。鮑出繼續追了數十里
路，終於看到母親跟鄰居綁一起，土匪看
到鮑出像發狂似的亂殺亂砍紛紛走避。鮑
出救出母親之後又看到一個婦人，告訴土
匪說那人是他的嫂子，匪徒又把他大嫂放
了，讓他和母親一起帶走。

鮑出看時勢不安帶著母親避居南陽，後來
天下比較安定了，母親思念故鄉想要回
家，鮑出考量轎子跋涉山路危險，編製竹
籠把母親背在背後走路回鄉。回到家鄉後
母親安享晚年，到百歲才去世，這個時候
鮑出已經七十多歲高齡了。鄉紳知道鮑出
的事情都誇讚他是個孝子。

傳統石雕題材，這組戲文作品同樣以兩個
場景表示，背著母親的本為後段劇情，拿
刀在手的為前段，將兩段特徵組合才能呈
現完整的故事，這在傳統匠藝常見。

🏛 鎮安宮
● 中正紀念公園

雲林縣褒忠鄉馬鳴山
鎮安宮

辨識特徵

❶鮑出和母親
❷匪徒

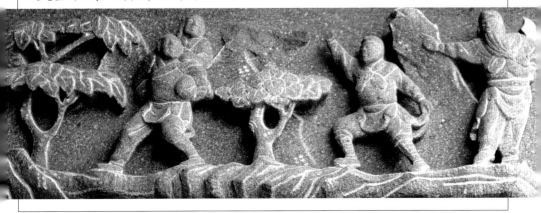

所在地：雲林縣古坑鄉嘉興宮　建築部位：殿內壁畫（彩繪）　作者和年代：作者不詳，一九六〇年

上書救父

西漢初年有一個管理倉庫的太倉令，姓淳于名意，他也是個醫生，把脈用藥神準，據說能預知病人還能活多久。因為醫術高明時常出外行醫，好多病人到他家裡來都找不到醫生。

漢文帝十三年，一些得不到淳于意治療的權貴竟然上書給皇帝，說淳于意醫死齊文王，還說他「不為人治病，病家多有怨聲」，請皇帝治他的罪。淳于意接到命令之後，傷心的和他五個女兒訣別，但女兒們只是哭，淳于意感慨地說：「可惜都是女兒只會哭，若有個男孩，至少還可以幫忙想想辦法。」這話在最小的女兒緹縈聽來，有如一根針扎在心頭般地難過，她心想，女兒一樣可以替父親想辦法啊。緹縈，只有十來歲，說要跟隨父親進京，除了照顧父親起居之外還要向皇帝求情。淳于意看她那麼小，不忍心讓她跟著受苦，但在緹縈堅持之下，終於接受。

皇帝自從淳于意進入長安就聽說了，他身後有個女子跪地而行，雙手捧著一份奏書，兩隻腳都跪到流血了；他想見這個女孩。緹縈見到皇帝面不改色，先是請皇帝恕罪，接著又說一個人犯了罪，手腳被砍了一生就殘廢，鼻子被割下來也裝不回去，就算想改過自新也沒有機會。今天父親犯了罪，自己願意被沒入官府為奴為婢，代替父親的刑罰，不要讓年老的父親受苦。皇帝看到緹縈懇切入理的陳情，被她感動，降旨重審此案，經過詳細調查發現，淳于意果然是被人誣告的。因為緹縈皇帝降旨頒布命令，廢除面部刺字、割鼻、斷足等三種酷刑。

▨ 嘉興宮
● 雲林縣古坑鄉公所

雲林縣古坑鄉嘉興宮

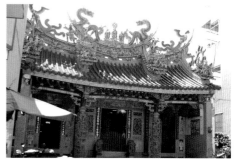

辨識特徵

❶緹縈跪地
❷漢文帝
❸大臣

以大幅壁畫繪製緹縈救父的作品，在台灣存留下來的並不多見，在雲林地區能保留如此古風的作品，更是難能可貴。小小緹縈跪地領首，似乎正哭訴著父親的冤情，漢文帝一手拿著狀紙，一手指著旁邊的大臣，像對緹縈的申訴有了回應。畫中淳于意並不出現。如此教化醒世的佳作，存於雲林古坑，實是此地之幸也。

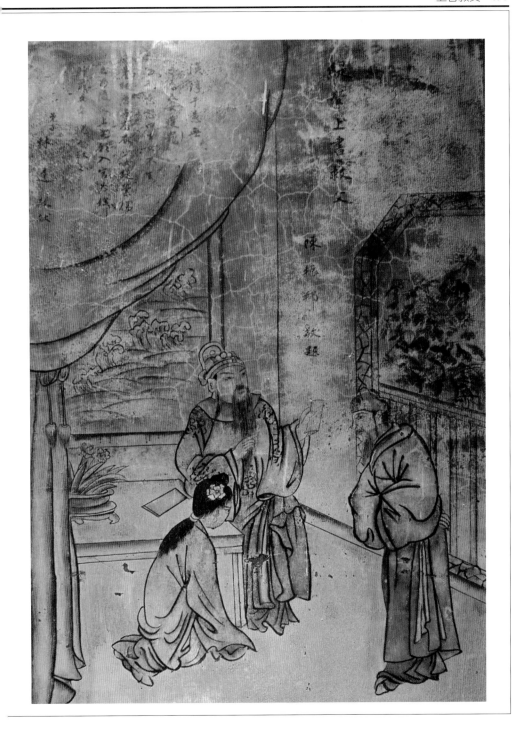

| 所在地：雲林縣斗六市保安宮 | 建築部位：簷廊（彩繪） | 作者和年代：作者不詳，年代不詳 |

冒刃衛姑

唐鄭義宗的妻子盧氏飽讀詩書，侍奉公婆素有孝名。一天晚上有強盜闖進家裡打劫，眾人都逃跑避難，婆婆年紀太大跑不動被困在家裡，盧氏看婆婆跑不了又背不動她，跑到婆婆身邊保護她，被強盜打得遍體鱗傷。

等強盜離開眾人回家之後婆婆問她：「妳難道不會害怕嗎？」盧氏回答：「人與飛禽走獸不同，因為人有仁義之心，看到鄰居有危險時都會跑過去幫忙了，更何況是自己的婆婆。」她婆婆聽完說：「天氣冷了才知道松柏長青，媳婦的孝順終於明白了。」

🏛 保安宮
● 斗六火車站

雲林縣斗六市保安宮

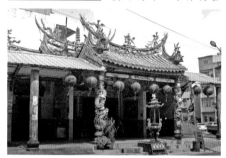

辨識特徵

❶盧氏
❷婆婆
❸三四名強盜

強調婆媳之間倫理的作品少見，在雲林縣鄉間小廟能看到這樣的題材，顯見此地仍保有倫理觀念。筆觸雖顯模拙，但勸世意義重大。

附錄

廟宇結構和部位名稱
戲文裝飾藝術最常出現的部位
廟宇索引／參考書目
本書收錄廟宇之地址

廟宇結構和部位名稱

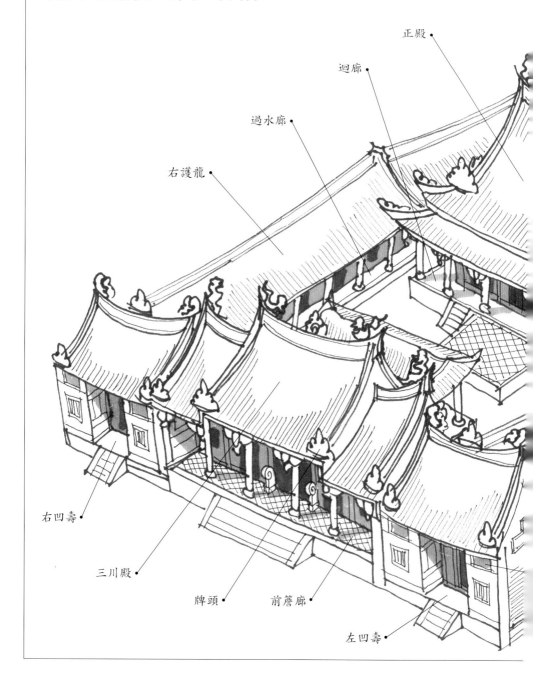

正殿

迴廊

過水廊

右護龍

右凹壽

三川殿

牌頭

前簷廊

左凹壽

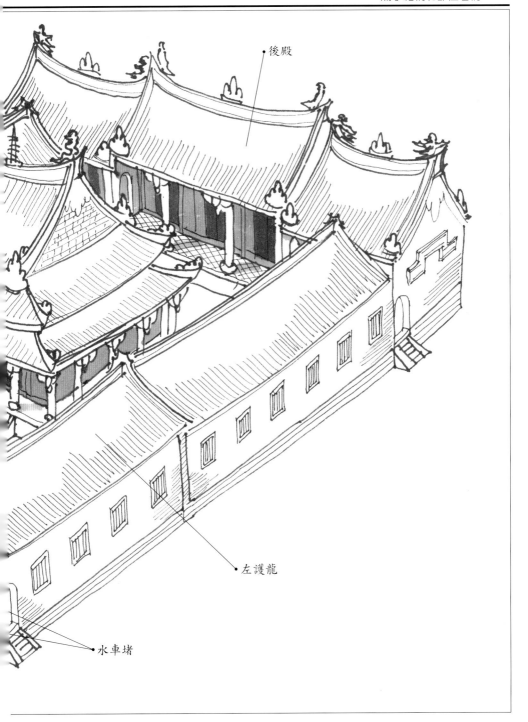

後殿

左護龍

水車堵

戲文裝飾藝術
最常出現的部位

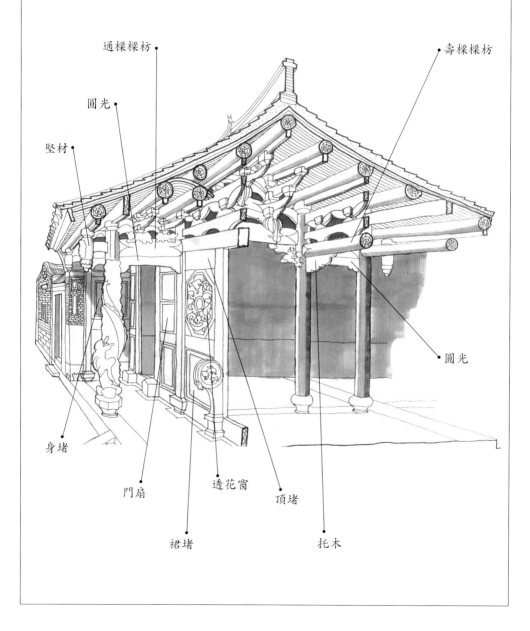

通樑樑枋

壽樑樑枋

圓光

堅材

圓光

身堵

門扇

透花窗

頂堵

裙堵

托木

廟宇索引

台北市

保安宮　17, 21, 25, 31, 32, 38, 42, 54, 62, 69, 70, 78, 83, 86, 101, 102, 103, 112, 115, 118, 121, 124, 125, 134, 140, 148, 156, 169, 171, 175, 182, 183, 184, 187, 188

龍山寺　55, 72, 94, 104, 108, 144, 146, 147

慈諴宮　36, 40, 176

屈原宮　162

慈聖宮　154

城隍廟　149

福德宮　120, 129

台北縣

三峽鎮長福巖清水祖師廟　95

淡水鎮福佑宮　155

新莊市慈祐宮　60, 114

台中縣

大甲鎮鎮瀾宮　50, 111, 166

彰化市

南瑤宮　68

彰化縣

埤頭合興宮　91, 110

南投縣

集集鎮明新書院　61, 181, 186

竹山鎮靈德廟　122, 168

嘉義縣

新港笨港水仙宮　66

民雄大士爺廟　138

新港鄉溪北六興宮　88, 92

朴子配天宮　75

雲林縣

台西鄉進安宮　16, 24, 28, 51, 64, 106, 170

台西鄉安海宮　19, 71, 90, 136

台西鄉鎮海宮　35

台西鄉安西府　34, 77, 150, 151

斗六市三殿宮　18, 27, 85, 119, 123

斗六市保安宮　192

二崙鄉興國宮　23, 74

土庫鎮順天宮　128, 177, 30

北港鎮朝天宮　33, 132, 142, 145

北港鎮武德殿五路財神廟　52, 93

虎尾鎮德興宮　81

褒忠鄉馬鳴山鎮安宮　29, 87, 100, 109, 185, 189

古坑鄉嘉興宮　97, 133, 159, 163, 180, 190

莿桐鄉德天宮　164, 174

林內鄉奉天宮　76

林內進雄宮　48

西螺鎮崇遠堂　56, 57, 135, 158

西螺鎮福興宮　53, 80, 84, 98

西螺鎮廣福宮　20

麥寮鄉拱範宮　44, 82, 89, 96

台南縣

北門鄉南鯤鯓代天府　22

台東市

天后宮　26

參考書目

林衡道，《台灣古蹟全集》，台北：戶外生活雜誌，1980。

李乾朗，《臺灣建築史》，幼獅出版社，1986。

　　　　《台灣建築閱覽》，台北：玉山社，1996。

　　　　《台灣古建築圖解事典》，台北：遠流出版事業股份有限公司，2003。

楊仁江，《新莊慈祐宮調查研究與修護》，新莊慈祐宮管理委員會，1994。

曾勤良，《三峽祖師廟雕繪故事探原》，台北：文津出版社，1996。

樓慶西，《中國傳統建築裝飾》，台北：南天書局有限公司，1998。

康諾錫，《台灣古建築裝飾圖鑑》，台北：貓頭鷹出版，2007。

《世說新語》、《史記》、《東周列國志》、《封神演義》、《三國演義》、《隋唐演義》、《月唐演義》、《五虎平西》、《西遊記》

本書收錄廟宇之地址

台北市大龍峒保安宮
台北市哈密街61號

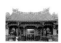
台北市萬華龍山寺
台北市萬華區廣州街211號

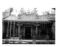
台北市士林慈諴宮
台北市士林區大南路84號

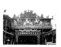
台北市士林屈原宮
台北市士林區洲美街122號

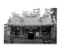
台北市大同區慈聖宮
台北市大同區保安街49巷17號

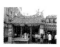
台北市霞海城隍廟
台北市迪化街1段61號

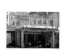
台北市北投區復興崗福德宮
台北市北投區中央北路三段62號

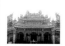
台北縣三峽鎮長福巖清水祖師廟
台北縣三峽鎮長福街1號

台北縣淡水鎮福佑宮
台北縣淡水鎮民安里中正路200號

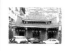
台北縣新莊市慈祐宮
台北縣新莊市榮和里新莊路218號

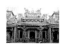
台中縣大甲鎮鎮瀾宮
台中縣大甲鎮順天路158號

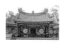
彰化市南瑤宮
彰化市南瑤路43號

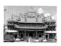
彰化縣埤頭合興宮
彰化縣埤頭鄉斗苑西路329號

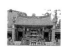
南投縣集集鎮明新書院
南投縣集集鎮東昌巷4號

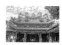
南投縣竹山鎮靈德廟
南投縣竹山鎮竹山里下橫街16號

嘉義縣民雄大士爺廟
嘉義縣民雄鄉中樂村中樂路81號

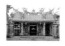
嘉義縣新港鄉笨港水仙宮
嘉義縣新港鄉南港村舊南港58號

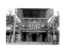
嘉義縣新港鄉溪北六興宮
嘉義縣新港鄉溪北65號

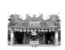
嘉義縣朴子配天宮
嘉義縣朴子市開元路118號

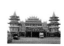
雲林縣台西鄉進安宮
雲林縣台西鄉永豐村崙豐路65號

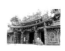
雲林縣台西鄉安海宮
雲林縣台西鄉台西村民權路2號

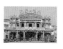
雲林縣台西鄉鎮海宮
雲林縣台西鄉中山路299巷34-10號

雲林縣台西鄉安西府
雲林縣台西鄉五港村中央路76號

雲林縣斗六市三殿宮
雲林縣斗六市永興路44號

雲林縣斗六市保安宮
雲林縣斗六市忠孝里內環路625號

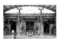
雲林縣二崙鄉興國宮
雲林縣二崙鄉崙西村中山路160號

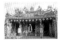
雲林縣土庫鎮順天宮
雲林縣土庫鎮中正路109號

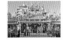
雲林縣北港鎮朝天宮
雲林縣北港鎮中山路178號

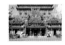
雲林縣北港鎮武德殿五路財神廟
雲林縣北港鎮新街里華勝路330號

雲林縣虎尾鎮德興宮
雲林縣虎尾鎮中山里中正路172號

雲林縣褒忠鄉馬鳴山鎮安宮
雲林縣褒忠鄉馬鳴村鎮安路31號

雲林縣古坑鄉嘉興宮
雲林縣古坑鄉中山路182巷2號

雲林縣莿桐鄉德天宮
雲林縣莿桐鄉麻園村榮貫路165號

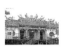
雲林縣林內鄉奉天宮
雲林縣林內鄉林南村建國巷23號

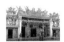
雲林縣林內進雄宮
雲林縣林內鄉烏塗48之6號

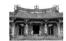
雲林縣西螺鎮崇遠堂
雲林縣西螺鎮福田里新厝22號

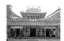
雲林縣西螺鎮福興宮
雲林縣西螺鎮福興里延平路180號

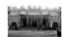
雲林縣西螺鎮廣福宮
雲林縣西螺鎮廣福里新街路32號

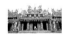
雲林縣麥寮鄉拱範宮
雲林縣麥寮鄉麥豐村中正路3號

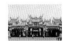
台南縣北門鄉南鯤鯓代天府
台南縣北門鄉鯤江村976號

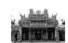
台東市天后宮
台東市仁愛里中華路一段222號

聽！台灣廟宇說故事

作者　郭喜斌

企畫選書　陳穎青

責任編輯　劉偉嘉

特約編輯　魏汝蔚

校對　郭喜斌、魏秋綢

建築繪圖　徐逸鴻

版面構成　謝宜欣

封面設計　獨立設計工作室

主編　陳穎青

行銷業務部　楊芷芸　鍾欣怡　林欣儀

總編輯　謝宜英

社長　陳穎青

出版者　貓頭鷹出版

發行人　涂玉雲

發行　英屬蓋曼群島商家庭傳媒股份有限公司城邦分公司

104台北市民生東路二段141號2樓

劃撥帳號：19863813；戶名：書虫股份有限公司

城邦讀書花園：www.cite.com.tw　購書服務信箱：service@readingclub.com.tw

購書服務專線：02-25007718～9

（週一至週五上午09:30-12:00；下午13:30-17:00）

24小時傳真專線：02-25001990；25001991

香港發行所　城邦（香港）出版集團／電話：852-25086231／傳真：852-25789337

馬新發行所　城邦（馬新）出版集團／電話：603-90563833／傳真：603-90562833

印製廠　成陽印刷股份有限公司

初版　2010年1月

定價　新台幣450元／港幣150元

ISBN 978-986-262-001-4

讀者意見信箱　owl @cph.com.tw

貓頭鷹知識網　http://www.owls.tw

歡迎上網訂購；大量團購請洽專線 (02) 2500-7696轉2729

國家圖書館預行編目資料

聽！臺灣廟宇說故事／郭喜斌著. --初版. --臺北市：
貓頭鷹出版：家庭傳媒城邦分公司發行, 2010.1
面；公分. --（臺灣珍藏；7）
ISBN 978-986-262-001-4（精裝）

1. 廟宇建築　2. 建築藝術　3. 通俗作品

927.1　　　　　　　　　　　　　　　98023063